U0099311

滄海叢刊

樂風泱泱

東大圖書公司印行

黃友棣著

國立中央圖書館出版品預行編目資料

樂風泱泱／黃友棣著．--初版．--臺北
市；東大出版；三民總經銷，民80
　　面；　　　公分．--(滄海叢刊)
ISBN 957-19-1319-7 (精裝)
ISBN 957-19-1320-0 (平裝)

1.音樂－論文，講詞等

910.7　　　　　　　　　　80000940

ⓒ 樂　風　泱　泱

著　者　黃友棣
發行人　劉仲文
出版者　東大圖書股份有限公司
總經銷　三民書局股份有限公司
印刷所　東大圖書股份有限公司
　　　　地址／臺北市重慶南路一段
　　　　　　　六十一號二樓
　　　　郵撥／〇一〇七一七五──〇號
初　版　中華民國八十年六月
編　號　E 91025
基本定價　肆元肆角肆分
行政院新聞局登記證局版臺業字第〇一九七號

有著作權·不准侵害

ISBN 957-19-1320-0 (平裝)

樂風泱泱 目次

樂教生活

樂劇　　目　次

作品內容

專題研究

一 興於詩，立於禮，成於樂

戰國策裏的魏策，有一段記載魏文侯的軼事。魏文侯是戰國時代，魏國的賢主；周威烈王時，魏、韓、趙、並列為諸侯。他以子夏，段干木，田子方為師友，因有賢明的美譽，使四方賢士來歸，魏國遂成強盛之國。魏文侯喜愛音樂，他曾經很老實地告訴子夏，他並不喜歡古樂而喜歡俗樂；（見樂記第六大段第一節），所以他的師友們，總是找機會來勸告他。這段軼事，是記載他與田子方的對話，標題為「魏文侯樂音」。這裏所寫的「樂音」就是「愛好音樂」。（「樂音」的「樂」字是動詞，讀音為「要」）。其原文如下：

魏文侯與田子方飲酒而稱樂。文侯曰，「鐘聲不比乎左高」。田子方笑。文侯曰，「奚笑？」子方曰，「臣聞之：君明則樂官，不明則樂音。今君審於聲，臣恐君之聲於官也」。文侯曰，「善！敬聞命！」

這段記載的內容是……

魏文侯與田子方飲酒，談論起樂隊所奏的樂曲。魏文侯說「聽起來，左邊的鐘聲似乎太響了些」。（註）田子方就笑起來。魏文侯問他笑什麼。他答，「聽說，賢明的君主，愛好行政工作，胡塗的君主，只愛聽賞音樂；你聽樂如此精明，行政必然胡塗了！」魏文侯答，「很好！敬謝指教！」

田子方的見解，與當時的學者相同，認定音樂是消遣品，聲色之娛，小則敗壞個人品德，大則危害國家安全；所以愛好音樂，乃是不良習慣。當時的學者們，尚未能認識到孔子所用的教育方法是何等超卓，難怪他們都如墨子一樣，偏重實用而輕視音樂。

孔子的教育方法，可從他教子（鯉）的說話中見之。（論語，季氏第十六）……

……嘗獨立。鯉趨而過庭。曰，「學詩乎？」對曰，「未也」。「不學詩，無以言」。鯉退而學詩。他日，又獨立。鯉趨而過庭。曰，「學禮乎？」對曰，「未也」。「不學禮，無以立」。鯉退而學禮。……

孔子說「不學詩，無以言」，是說明「詩」中蘊藏著豐富的知識。讀詩可以由古人之志而啟發自己之志，通達事理，心氣平和；於是學得應對從容，語言流暢的才幹。

孔子說「不學禮，無以立」，是說明「禮」能教導做人。學禮可以使人儀態端莊，品格溫厚；於是能夠穩健地立足於社會之中。

根據孔子所說的話，「興於詩，立於禮，成於樂」（論語，泰伯第八）；我們可以為前面所述的兩項，補充多一項，成為：

不學詩，無以言；

不學禮，無以立；

不學樂，無以行。

補充第三項的原因，請說明如下：

詩是心靈的語言，可以從感情去興起向善去惡的良知；故曰「興於詩」。

禮是言行的規律，可以從理智去練就恭敬謙和的行為；故曰「立於禮」。

一個人的品德修養，必須通過感情的薰陶，才可以練成自發自動的習慣；必須借助理智的煅煉，才可以鑄就服從與犧牲的美德。但，學詩與學禮，只是讓人「明瞭」而已；若無樂教之力去推動，就始終未能付諸實踐。只有憑藉樂教的動力，乃能使人從實踐之中，達到完人的境界；故曰「成於樂」。——這就是「不學樂，無以行」的本義。由此觀之，詩教與樂教，必須携手合作，然後可以達到禮教的目標；因為音樂具有潛移默化之功，能使人人適應大自然的節奏去生活，給人練成靜如處子，動如脫兔的品性。

從靜的方面言之，音樂的和諧陶冶，可以使人切實獲得「內心誠明」的慎獨習慣。「慎獨」

的要義，見於中庸第一章：「莫現乎隱，莫顯乎微；故君子慎其獨也」。這段話的內容是：越隱

暗的地方，越容易現形；越微小的事情，越容易顯露。所以，品德高潔的人，在獨處之時，行為

特別謹慎。這種真誠的自律習慣，只有憑藉音樂的和諧陶冶，乃能達到目標。

從動的方面言之，音樂的節奏啟發，可以使人切實做到「順事而不滯於物」的明智行為。莊

子「養生主」篇中的「庖丁解牛」可以說明這點內容：牛身筋骨結構，好比世上複雜的事物關

係。只須順着筋骨結構的紋理，依着音樂的節奏去運刀，則不必狂力去砍骨，不必亂刀去割筋；

如此，則刀鋒永不磨損了。這個道理，提示我們，若能順著自然之理去處理世上複雜的事物，則

不致有損於心性。唯有音樂的節奏進行，能够給我們以這種高明的啟示；恰似蘇軾所說的作文方

法，「行於所當行，止於所不可不止」；所謂行雲流水，就是按照自然之理以進行。因此，我們

就可以明白，「不學樂，無以行」。

從論語，先進第十一的末段所記，我們更能見到孔子教育見解之精明。這是曾點（曾參的父

親）所說的話：「暮春者，春服既成。冠者五、六人，童子六、七人，浴乎沂，風乎舞雩，詠而

歸。」孔子聽了曾點所說，大為讚賞；記載是：「夫子歎曰，吾與點也！」

曾點所說的話，乃是重視課外活動的效能。他主張在暮春時候帶領眾人到郊外旅行，游泳，

吟詩，載歌載舞，然後歸來。這是最佳的教育方法，其中包括了詩教，禮教，樂教；其最終目標

便是：「志於道，據於德，依於仁，游於藝」。（論語，述而第七）。由此可見孔子教育方法之精明，同時也可見田子方的見解，實在是偏狹得很了！

（註）關於「鐘聲太高」的話，該加以解說。縱使是一列編鐘，其每個鐘的高度，都是固定的。魏文侯說鐘聲高，實在是敲得較響。古書所記，聲音之高低，實在是指力度之強弱；合理的寫法是重與輕而不是高與低，尤其是描述女子說話，低聲實在是輕聲。例如周邦彥的詞「少年遊」所寫，「低聲問向誰行宿，城上已三更」，實在是「輕聲問」。所以四十年前許建吾先生寫「問鶯燕」歌詞，用「低聲問鶯燕」，我就建議他不宜再襲用古人語彙，應改爲「輕聲問」；蒙他同意，所以直唱到如今。

二 邯鄲學步

(一) 效人不成，忘其故我

莊子，秋水篇∷子獨不聞夫壽陵餘子之學行於邯鄲歟？未得國能，又失其故行矣；直匍匐而歸耳。

這段話的內容是∷燕國壽陵的少年人，到趙國京城去學習英俊的步行姿態；未有學成，卻忘記了自己原來的步行方法。結果，只好爬回家鄉去了。

漢書，敍傳∷昔有學步於邯鄲者，曾未得其彷彿，又復失其故步；遂匍匐而歸耳。

——這裏的「故步」，就是莊子所說的「故行」。

有人把「學步」解釋爲「學習競走」，實在不大正確。原文裏說學步不成，匍匐而歸，明顯地是指學習行路的姿態，而不是學習跑步的技巧。我們常見，英俊的步行姿態是雙臂左右擺動

的。如果走路之時不能昂首挺胸，卻將上身傾前，則雙臂擺動起來，就十足似狃獀爬行，擺動前肢的狀態；說是匐匐而歸，實在甚爲傳神。由此可以說明，邯鄲學步，實在是學走路而不是學跑步。

這故事中的警句是「效人不成，忘其故我」。用這故事來描述我國八十年來的音樂進展情況，極爲近似；請分別言之：

(二) 良師難覓，惡夢一場

一位小女孩，天賦歌喉出眾，在家鄉的教堂中唱歌，常獲眾人讚美。鄉中善心人士，就爲她募集一筆款項，送她到國外求師；期望她來日有成，爲家鄉增添光彩。

小女孩興奮登程，親友們熱烈歡送，情況至爲熱鬧。在國外，她獲得名師賞識，給她嚴格訓練。可惜這位名師的教法，全不適合於小女孩的聲音。經過刻苦的磨練，反而使她的聲帶受了損害；初而腫痛，繼而嘶啞。醫師詳細檢查，令她立刻停止唱歌；教師也宣佈她前程絕無希望。小女孩垂頭喪氣，返回家鄉，人人都爲她惋惜。

小女孩並不怨天尤人，照常樂觀生活。靜養半年之後，喉病消失了，在家鄉的教堂中再唱，歌聲甜美如昔，人人都爲她慶賀。這次遠道求師，對於小女孩，實在是一場惡夢。只因機緣不

佳，良師難覓；方法錯誤，受傷而歸。雖然小女孩所學無成，卻幸而未有迷失本性，也未有爲家鄉帶來災害；但另一羣大男孩到到國外學習音樂創作，就出現不同的結果了。

這羣大男孩到了國外，有一部份人，拚命學習，成績傑出，深受彼邦人士的讚賞；另一部份人，基礎太差，眼見無法追趕得上，就憑其機智，另謀出路，結果也同樣獲得彼邦人士的讚賞。

他們的前程如何？請分三項述之…

(三) 所學有成，忘其故我

這羣赴邯鄲學步的大男孩，並非效人不成，而是效得成績傑出，深受器重；但其結果，仍是忘其故我。因爲他們看到別人的發展迅速，設備完善；一方面羨慕他人，一方面感到自卑，同時就不由得討厭自己國家樣樣落後。既然被別人尊自己爲傑出人才，又供給可以發展的環境；所以順理成章，當然不願回到落後的國內來捱苦了。由於語言文字，日常生活，都圓熟運用，對於本國的語言文字，就日漸生疏；有時竟然聽也不清，讀也不明了。他們感覺到，本國的文字，實在太過艱深；尤其是學術名詞，要加繙譯，眞是既麻煩，又累贅。他們常想：語言文字，全盤西化，豈不便利得多？

這羣所學有成的人物，私下想及，總覺得地球之上，有民族國家之分，實因人們眼光狹窄。

既然世界大同，天下一家，何必還有國界存在？他們還未曉得，倘若沒有民族國家的區分，世界大同的思想根本是一個空殼。

他們認爲國人應該振作起來，向世界文化迎頭趕上。（這個見解極爲正確）。但國人到了今日，吃飯仍用碗筷，實在是太過落伍了。（這個見解就大有問題）。他們感到自己很進步，能夠追上時代，所以常常牢騷滿腹，一開口罵人，便用「你們這些中國人！」——這是可怕的習慣，使人記起唐代詩人司空圖的名句：

一自蕭關起戰塵，胡塵隔絕故鄉春。

漢兒學得胡兒語，爭向城頭罵漢人。

這是時代的悲劇！邯鄲學步，結果竟然使本性都失掉了！

當他們回到國內，因爲看不起這些落後的情況，深感不滿。也沒有想到要將自己所學到的知識，服務於國內的建設，而是在外邊學到什麼，回來就推銷什麼。有人推銷美國漢堡包，有人推銷俄國魚子醬；更有英國炸薯條，義國通心粉，還有法國蝸牛，德國皮酒，印度咖啡，日本料理。如果我們尙有大熔爐的魄力，集眾所長，建立起新文化，未嘗不是一件好事。可惜我們能力已經大不如前，只是樣樣追隨別人，把自己國家變成外來貨品的推銷場，做了他國文化的附庸，無

形中淪為外來文化的殖民地；這是「忘其故我」所引來的悲劇。

（四）任意發展，傾向未來

另一羣邯鄲學步的大男孩，認定必須找尋新路向；於是拋棄所學，任意發展，偏愛未來主義的理想，自認是前無古人的新派。（未來主義，Futurism，是一九〇八年起於義大利的文藝運動。謳歌科學，厭惡靜默，常用騷亂喧擾為創作題材）。

他們回到國內，展示新鮮作品，說明在國外曾經獲得許多大獎，受到彼邦人士無限讚美；可是眾人看得瞠目結舌，聽得頭昏腦亂。他們便立刻宣稱，「你們完全不懂！你們沒有資格批評！」眾人默然自問：何以自己忽然變成蠢才了？

他們自詡這些乃是超越時間與空間的藝術傑作，愚昧的人，絕對無法了解；必須等待百年之後，乃有人能夠欣賞。他們沒有想到，不能把握現在，也就不能創造未來；也沒有想到，不要兒子，何來孫子？他們與志趣相投的團結起來，互相讚揚，自命為超越時代的偉大藝人。借助宣傳之力，年青的人們，羣來依附；因為追隨他們，有個依靠，可以擺脫傳統學問的束縛，可以自由自在，任意創作而沒有人敢批評。他們拿著這件「皇帝新衣」，處處招搖，內心實在並不不安；但因已經騎上了虎背，只好硬著頭皮撐持到底。眾人眼見如此，也放棄了對他們有任何期望。他

們更是滿腹牢騷，責怪眾人態度冷漠；於是與眾人相距日遠了。昔日他們懷著滿腔熱情到邯鄲學步，發誓要回到國內發展文化；國內眾人也懷著無窮希望，切盼他們早日歸來，好替國內建設。

可是，他們回來，看見國內樣樣都落後，雄心就冷了半截，又見眾人殊不欣賞自己的成就，於是滿懷厭惡之情；昔日的心願，也就付諸流水了。

(五) 回復自然，不施人力

又另一羣邯鄲學步的大男孩，卻找到其他路向，就是極力崇尚自然，追求原始藝術。他們捧出自然主義的主張，「大自然的一切，都是完美的，一經人手，就弄壞了！」他們喜愛達達主義的精神，（達達主義，Dadaism，也有人譯爲大大主義，馱馱主義，戇戇主義，是二十世紀初，第一次世界大戰時起於德國的一種文藝運動，較後於未來主義，喜愛狂暴，破壞，其思想比未來主義更紛亂），加入希臘犬儒學派的外形，（犬儒學派的音譯是昔匿克學派，Cynicism，是古希臘人安提善 Antisthenes 所創，主張獨善其身，純任自然，不事檢束），加上任性的行動，乃是近代嬉癖士的始祖。

他們也是要拋棄傳統知識，喜歡任意創作。他們最喜愛鄉村歌謠，認爲這是大自然的音樂傑作。誠然，鄉村歌謠是樸素可愛的。宋代詩人雷震所寫的詩境很美：

草滿池塘水滿陂，山街落日浸寒漪。

牧童歸去橫牛背，短笛無腔信口吹。

但這些「無腔信口吹」，是否具有音樂之美，卻是一大疑問。在他們看來，「玉不琢，不成器」，乃是最不合時宜的古訓。這樣的「信口吹」，經他們任意編訂，便由粗獷變成雜亂。聽眾們無法接受，便報以冷冰冰的態度；於是他們感到無限委屈。認為「眾人皆濁我獨清，眾人皆醉我獨醒」，寧願離羣獨處，我行我素了。

藝術作品不應只活在自己的幻想之中，而應該深入現實生活之內，與眾共享。他們把自己看得太重要，從來都不肯為眾人設想；所以與大眾脫離了關係。

大自然的素材，誠然不可損害；但必須經過藝術家用生命力去加以創造，乃能獲得更高的價值。母牛的可愛之處，在於它吃了青草，經過消化之後，乃供給人們以鮮乳。倘若母牛也信奉自然，吃了青草，不供鮮乳而只供糞便，則有誰願飲用？如何把大自然的提示化為藝術作品，非靠長期修養的功夫，無法成功。所謂修養，就不是機智與空談可以辦得到了。

(六) 修養功夫，三個階段

唐代書家孫過庭（虔禮）的書法，被認為「俊拔剛斷，尚異為奇」，尊為能品；在所著的「書譜」中，說得很好：

學書者，初學先求平正。進功須求險絕。成功之後，仍歸平正。

開始的平正，是穩健的基礎；最後的平正，乃是成熟的境界。許多人，在第一階段就被困住，無法超前。也有不少自命聰明的人，未學到平正就求險絕；終於變為幼稚與紛亂。

惟信和尚說他學禪悟道的過程是：

老僧三十年前未參禪時，見山是山，見水是水。及至後來，親見知識，有個入處，見山不是山，見水不是水。而今得個休歇處，依前見山是山，見水是水。

惟信和尚所說的第一階段，屬於凡情的，是基礎工夫。也許有人以為這是最容易抵達的階段，其實不然。因為辨認山水，要費很大氣力；達到這個目標之後，就自覺滿意，於是被困在這個階段之中，無法突破。上述「所學有成」的大男孩，就是如此。他們缺少更遠大的目標，抵達此一階段之中，躊躇滿志；恰如安睡於繭裏的蛹兒，懶得再作掙扎，始終無法化成飛翔空際的彩

蝶。

第二階段屬於超情的。有了知識，能批評，能分析，充滿幻想，遂走入自以為是的境界。處處力求險絕，所以見山不是山，見水不是水。心理學中所言，二十歲前後的青年人，常是目空一切，好作狂言，乃是「忘恩負義的年齡」。那些根基尚未穩固的人，自以為可以任意創作；上述「任意發展」、「回復自然」的大男孩，就是如此。他們始終是見山不是山，見水不是水，無法回到平正的路上，永遠是迷失方向，前路茫茫。

第三階段屬於超越的智慧。受過許多現實的挫折，經歷許多艱苦的磨練，然後回到平淡的，切近人情的境界；這纔是成熟的境界。

清代藝人袁枚論詩，曾經說：

詩宜樸不宜巧，然必須大巧之樸。詩宜淡不宜濃，然必須濃後之淡。譬如大貴人，功成宦就，散髮解簪，便是名士風流。若少年紈袴，遽為此態，便當答責。富家雕金琢玉，別有規模；然後竹几藤床，非村夫貧相。

這是說，經過磨練之後的樸素，纔有其更高的價值；大自然的樸素只是開端而已。

(七) 刻意創新，不離大眾

有不少人問，許多出國去學作曲的音樂專才，返國之後，爲何總作不出一首好歌來？

這個問題很簡單，改善的方法卻很繁複：

歌曲原是詩與樂的結合。要作出一首好歌，首先必須懂得如何讀詩。如果作曲的人，對於詩句，全不了解，則當然無法把詩樂配合得得圓滿。在出國求師之前，倘若對於詩詞全無心得，到了國外，那些老師們就根本無法教導。到頭來，他們只能創作器樂曲，無法作聲樂曲。返國之後，勉強要他們作一首應用歌曲，就免不了常鬧笑話。

在國外，他們有時也被邀請介紹我國古代著名的詩詞。這些古詩原是國家的瑰寶，實在值得向外國宣揚。可惜他們對詩詞內容，只是一知半解，常鬧笑話而不自知。他們好意爲本國文化宣揚，卻無意中做了惡意的損害。這就牽涉到根基未穩，該如何補救的繁複問題。

他們認爲世界已經進展到了嶄新的時代，而大眾總是跟不上來，實在使他們感到莫大的煩惱。國內文化，到底應該如何發展？在他們看來，破舊立新，乃是急不容緩之事。

其實，國中眾人並非不願求上進，而是需要善心人士的眞誠愛護，諄諄教導。破舊立新的改造，需要眾人發自內心的甘願，卻非來自強迫施行的命令。揉之過急，必生反感，結果就是眾人

以冷漠相對。因此，他們便懷著無奈的心情，離開大眾，獨自尋求發展之路。他們還未曉得，要國家文化進步，必須與大眾一起進步；倘若大眾不能進步，國家文化也決不會進步的。離開大眾，獨自創新，乃是不健康的行徑。書經云，「天視自我民視，天聽自我民聽」；此言有理。

邯鄲學步的人們，能往而不能返，皆因欠缺真誠，不曾忠心愛護自己國家的文化；所以只知求個人聲譽，忘記了國家民族。往昔我從書中讀到邯鄲學步的故事，總是當作笑談，心情輕快；今日見到眼前這些實況，就只覺心情沉重，笑不出來了！

三 己已巳歷程

電視節目介紹南唐詞人馮延巳的名句「吹皺一池春水」，把作者的姓名讀為「馮延已」。我的朋友看了，就忍不住大發脾氣；認為傳播媒體，如此疏忽，以訛傳訛，實在應該受重罰。我也同意他的見解。

先讓我們了解這位詞人的生平：

馮延巳，一名延嗣，字正中，南唐廣陵人，生於公元九○四年，卒於九六○年。南唐中主，李璟（就是大詞人李煜的父親）對他特別寵信，很賞識他的詞句「風乍起，吹皺一池春水」；馮延巳也很讚佩李璟的佳句「小樓吹徹玉笙寒」。君臣之間，成為詩詞知交。自從馮延巳做了相國之後，植黨營私，紀綱頹敗；終於被免了官職，只教太子讀書。他的詞作，甚獲好評：陳世修說他做官並無好政績，而作詞則有大成就。

他的詞「思深，辭麗，韻逸，調新」；王國維說他的詞能開北宋一代的風氣。

他的名字「延巳」，當然是「延嗣」的簡寫。古人喜愛兒孫滿堂，「延嗣」這個名字，屬於吉祥象徵。「巳」與「嗣」是同音字，筆劃少而易寫，所以常用「延巳」為名。

因為書本常把他的名字錯印為「延己」，連著名的詞源，也因校對疏忽而印成「馮延己」，難怪許多人也都追隨着錯下去；電視節目的主編也跟着上當，這就值得原諒了。

我的朋友，精研國學，對於電視節目的錯誤，卻並不寬恕，餘怒久藏不散。我則勸他，發脾氣適可而止便是，省得怒火傷身；別人做錯事，自己受折磨，何其笨也！當他問我意見之時，我就想乘機氣他一下。他問，「你以為讀作馮延己對不對？」我答，「很對！」把他氣得雙眼圓睜，滿面紅光，「且莫生氣，聽我細說！」

我們曉得：

開口的「己」，讀音是丩一，

半口的「巳」，讀音是一，

閉口的「巳」，讀音是厶；「嗣」與「巳」是同音。

三個字的寫法，相差很少，而讀音則完全不同。到底這位詞人的名字，該用那一個呢？我看來，三個字都可用；只是它們實在代表人生的三個歷程，必須適時而用。

開口的「己」，代表青年期。這時期年少氣盛，舉止輕狂，說話甚多，闖禍也多。

半口的「巳」，代表壯年期。這時期知所節制，極力減少說話了。

閉口的「巳」，代表老年期。這時期看盡人間百態，懶得開口多說話了。

這是人生的歷程，不論古今，人人如此。馮延巳作這首「謁金門」，一開始便是「風乍起，吹皺一池春水」。當時正是洋洋得意的青年期，取名「延巳」，乃是極為正確；所以電視所說，並無錯誤。

且看古來詞人的「己巳巳」歷程，便可明白了：

蔣捷的詞「虞美人」，寫得很清楚：

少年聽雨歌樓上，紅燭昏羅帳。

壯年聽雨客舟中，江闊雲低，斷雁叫西風。

而今聽雨僧廬下，鬢巳星星也。

悲歡離合總無情，一任階前點滴到天明。

在這首詞裏，雖然沒有提到開口說話的情態，但列舉三個環境，歌樓上，客舟中，僧廬下，就可描繪出「己，巳，巳」的狀況來。

蘇軾（東坡）的一生遭遇，表現得更為明顯：

王安石所作的詩云，「西風昨夜過園林，吹落黃花滿地金」。蘇軾認為黃花只會乾枯，並不

會落瓣；於是他就爲之續了下聯：「秋花不比春花落，說與詩人仔細吟」。他又看見王安石的詩，「明月松間叫，黃犬臥花心」，忍不住給改爲「明月松間照，黃犬臥花陰」。他想，明月如何會叫？黃犬如何能臥在花心？這樣改訂，不是更合理嗎？待他知道菊花眞的給風吹落滿地花瓣，又知道明月是鳥名，黃犬是蟲名，他繞知道實在是自己見識尚少。由於開罪了王安石，以後就爲他帶來許多惡運。

蘇軾才思敏捷，性格豪爽，言直無隱的習慣，最易開罪於小人；因爲「是非只爲多開口」，惹來許多麻煩。這就是朝雲笑他「一肚子不合時宜」的原因。經過許多挫折，他該進入「半口已」的時期了；但仍然免不了「多開口」的毛病。他的「洗兒詩」這樣寫：

人皆養子望聰明，我被聰明誤一生。
但願我兒愚且魯，無災無難到公卿。

這詩的前半，已經悟道了；但後半就一棒打下去，把所有高官都罵遍。試想，那些高官們，怎肯放過他！蘇軾一生都受小人們所折磨，但他仍然屹立不倒；他永不能到達「閉口已」的階段，這也正是他的可敬可愛之處。

辛棄疾的詞「醜奴兒」，只說了「開口已」與「閉口已」，卻沒有提到「半口已」。他描述

得很精到：

少年不識愁滋味，愛上層樓；

愛上層樓，為賦新詞強說愁。

而今識盡愁滋味，欲說還休；

欲說還休，卻道「天涼好個秋」。

事實上，每個人都該生活於「半口巳」的情況裏；因為「時而言，人不厭其言」。

倘若有人喜歡讀馮延巳為馮延己，我們也可以為他開解，「亦有道理」；因為他所作的好詞，並非「閉口巳」的晚年作品。

我的朋友火氣全消，莞爾笑言，「那位犯了錯的節目編者，必然樂於敬你一鍾了！」

我說「不見得！因為他幸運得很，根本不曉得自己犯了錯。倘若他邀請電視觀眾，來一次全民投票，則你我都要敬他一鍾了！」

四 訓詁才華

訓詁，或稱詁訓，也稱故訓。我國在漢代以前的古書，都是古字，古言，需要有人為之解說；由今通古，就是訓詁。郭璞云，「道物之貌以告人，曰訓；釋古今之異，曰詁」。詁，是就其義旨而證明之；訓，則兼其言之比興而訓導之。漢代訓詁之學，極盛一時；「爾雅」乃成為訓詁專書。

從事訓詁工作的學者，常是運用機智，從字形的構造，讀音的變化，以及義理的關係，加以猜測，大膽的假設，小心的求證，然後獲得結論。有時解說得很高明，使人心服口服；有時錯誤得很滑稽，使人不禁捧腹。但我們仍然不敢存有嘲笑的態度；因為大家都是摸索向前，惟有各獻所長，乃能使學術研究獲得進展。訓詁學者的心血，值得我們蕭然起敬。試舉例言之：

荀子樂論第八段云，「帶甲嬰冑，歌於行伍，使人之心傷」。照文句意思，解說為「武裝整齊，列隊高歌，使人心傷」。這個「傷」字，實在不通。訓詁學者就必須詳加考據。有人說，這

個「傷」字，應該是「惕」字，因字形接近，乃被淆混了。在荀子書中，慣用「惕」字；「惕」

與「蕩」相同，用心字為旁，乃指放蕩兇悍之意。但又有人說，「傷」字應該讀為「壯」，借作

悲壯之意。淮南人，直至現在，都是讀「傷」為「壯」，可作明證。這兩種解法都有道理。遇到

這種情形，只好任讀者自由選擇了。我選了後者，故在文中直接寫為「使人之心壯」，以省煩

擾。（見本冊二五五頁）

荀子樂論的尾段，「鼓大麗」，這個「麗」字，如何解釋？有人說，偶物為麗。為了要證明

這句話的真實性，便要考查許多典籍。周禮所列，雷鼓八面，靈鼓六面，路鼓四面，賁鼓，皋

鼓，晉鼓，皆為兩面；故稱鼓為麗。隨著又要查明，八面鼓是八個單面鼓結紮在一起，乃成八

面。六面鼓，四面鼓，都是由六個，四個單面鼓，結紮在一起而成。這些鼓都是在祭神之時敲

擊。在大司馬典籍中的記載，「春執鼓鐸，王執路鼓，諸侯執賁鼓，將軍執晉鼓」。——列舉了

許多例證，只為說明鼓是有雙數的鼓面，故稱為「麗」。這些解說，實嫌太過囉唆；比不上劉師

培所說的簡單明確；他說，「麗」實在是「蓏」，卽是「蓏」，「聲大而喧也」。由此就可見，

訓詁工作很容易走進了牛角尖；假設錯誤，則縱使小心求證，也屬徒勞了！（見本冊二五八頁）

荀子樂論尾段，「竽笙簫和，筦籥發猛」，有人說，句內的「簫和」應該是「蕭和」；因為

它是形容竽笙的聲音，與下句之「發猛」是形容筦籥，籥的聲音，成為對偶句。這種解說，言之成

理；但是，下文的對偶句，「竽、笙、簫、和、筦、籥，似星辰日月；鞉、柷、拊、鬲、椌、

揭，似萬物」，又如何解釋？前句所列，明顯地是指六種管樂器；後句所列，明顯地是指六薂

擊樂器。由此可見，改爲「蕭和」，實在不通。王叔珉說，竽、笙、簫、和，乃是四種管樂器。

「和」乃是小笙。不懂樂器名稱的人，遇到這種情況，必然上當了！（見本册二五八頁）

樂記第一大段第四節，「清廟之瑟，朱絃而疏越」，這個「越」字，是指瑟底的洞，本爲

「通達」之意。只因訓詁學者的解說「達也」，被印錯爲「遲也」，後來學者，一時不察，就被

害倒了！（見本册二六八頁樂記該段註解）。

訓詁工作演變下來，漸變爲文字遊戲；重視創作的文人，總瞧不起它。清代文人蒲松齡的

「兎令」（聊齋卷十五），就是嘲笑那些好作文字遊戲的風雅人士。故事很簡單：

一人夜宿古廟中，半夜，忽見四五人携酒入飲。他認識的名士展先生亦在其中。飲酒時行酒

令，其中一人說：

田字不透風，十字在當中。十字推上去，古字贏一鍾。

第二人說：回字不透風，口字在當中。口字推上去，呂字贏一鍾。

第三人說：囹字不透風，令字在當中。令字推上去，含字贏一鍾。（令與今，實不同，這個

答案，不算及格）。

第四人說：困字不透風，木字在當中。木字推上去，杏字贏一鍾。

輪到展先生，凝思久久，然後說：日字不透風，一字在當中。一字推上去，──

眾人哈哈大笑，明知他無法接下去了，就齊聲催促：推作什麼？展先生焦急起來，一口飲盡，說：一口一大鍾。相與大笑，出門而去。

蒲松齡並非只寫這段笑話而已，他還添了開端與結尾。他在開端，說明展先生是一位名士風的酒狂。醉後，馳馬殿階，給古柏樹枝撞傷腦部致死。夜宿古廟中的人，半夜見他與數人攜酒入飲，行酒令，以為他是罷官返鄉。在故事的結尾，纔敍述這人後來知道展先生已經死了，乃知所遇的都是鬼。作者把此篇故事標題為「鬼令」，實在是諷刺文人，把文字作遊戲，根本算不得創作，只是鬼的玩意而已。

事實上，文字遊戲也能表現出敏捷才華，用來開玩笑，未可厚非；「世說新語」裏所記的「言語」，「捷悟」，常為世人所樂道。下列一則，是我所親見之事：

一羣老朋友在高樓上敍會，只見窗外黑雲滿天，狂風乍起，大家心中都浮現起「山雨欲來風滿樓」的名句。有人不禁高聲朗誦「風雨欲來──」

眾人哈哈大笑，因為頭一個字錯了，必然無法接下去；於是齊聲大叫，「說呀！說呀！」也有人頑皮地提示「山滿樓！山滿樓！」一時笑聲雷動。有人拿起杯來賀他，被碰得摔破了杯，水潑滿地。朗誦的人就靈機一觸，接著大喊「水滿樓！」眾人為之歡笑不已。剛才的笑是笑他束手無策，現在的笑是賀他突破重圍；一句詩為大家帶來無限歡笑。

訓詁學者就常在這種情況中打滾，經常被困，但也總能跳出難關；他們的才華，值得喝采，不應全部看作鬼令。

五 彈下逃生

我國對日抗戰期中，日軍要打通粵漢鐵路，在民國二十九年（一九四〇年）春，從廣州北犯，在粵北良口，被我軍擊退；抗戰史上稱為「粵北大捷」。該年秋，日軍又從北南犯，在湖南長沙，被我軍擊退；這便是「長沙大捷」。廣東省政府為表慶賀之忱，就派出兒童教養院的合唱團與粵劇團前往長沙勞軍。當時我是廣東省行政幹部訓練團的音樂教官，在該團遷往新建校址的數月假期中，先被教育廳借去音樂教師訓練班任教；工作剛告結束，又被兒童教養院邀往編訂音樂教材。此時，編訂工作告一段落，正要應聘返國立中山大學師範學院任教。省政府囑我同往長沙，並帶我的提琴去為勞軍團演奏我編的提琴曲「唱春牛」，以表粵湘親切的情誼。

兒童教養院是省府主席李漢魂夫人吳菊芳女士所創辦，收容了七千餘戰地孤兒，建立了很好的成績。該院的合唱團與粵劇團，其成員都是兒童羣裏的菁英，個個聰明活潑，甚得人愛。我常替他們編作新歌，「新生兒童大合唱」是他們最愛唱的生活歌曲，對外演唱，常獲讚賞。指導他

們唱歌的幾位老師，每教他們唱好了數首新歌，就請我去為之訂正；所以他們與我感情融洽，同往長沙勞軍，更增親切。

由粵北省會曲江搭火車到長沙，當年要用十多小時。我們在凌晨抵達長沙，只見戰後瘡痍滿目；但人潮熙攘，仍如往日。戰區總司令薛岳將軍，用親切的笑容歡迎我們，該日中午宴請各人吃大餐，氣氛極為融洽。晚上的勞軍大會，兒童們傾力合作，唱新歌，演粵劇，成績傑出，獲得軍人們齊聲喝采。我用提琴演奏客家民歌「唱春牛」，向他們祝賀，也使各人歡欣鼓舞，皆大歡喜。這實在是一場既單純，又熱鬧的勞軍晚會。

經過一夜休息，次日上午，招待所主任便把我們從住宿處帶到招待所，將行李暫時安放在廳中；然後去相隔不遠的一間飯館，預備吃完早飯，便到火車站搭車南返。

這間飯館，位於鐵路之旁。正有一列載滿貨品的車廂，停在路軌上。路軌附近，疏疏落落排列着許多地洞，每個洞裏，都有一位持槍的軍人，露出半身，做着守衛工作；這是我們慣見的戰時景象。據說，白天常有敵機前來騷擾，這些地洞便是空襲時專給衛兵藏身之用。

那位招待所主任，在吃飯時與我們談起長沙大捷的經過，非常開心。他身邊又有新婚的太太相陪，喝了兩杯，更顯得容光煥發。他說及此次我們代表廣東到湖南勞軍，情意隆重，成績圓滿，人人讚美，值得欣慰。吃飯完畢，我們便準備起程。此時，空襲警報的汽笛聲，突然響了起來。

招待所主任囑我們暫時躲藏，他就與其太太趕回招待所去料理一切。兒童們都是經過訓練，立刻跟隨老師躲到樓梯底，我也陪著他們，人人默不作聲。我從窗隙外望，看見路軌車廂旁的地洞中，守衛兵正在露出半身，喝令行人停止走動。擾攘嘈雜的環境，已經變成一片死寂，呈現出恐怖的氣氛。

此時，飛機的馬達聲音，從遠而來。六架單翼的轟炸機，一字形橫排低飛，向我們直撲。機翼下兩個紅日中間的一雙膠輪，似乎要撞向屋頂上。巨雷的聲響，直向我們的頭上壓落。忽然一串爆竹般的聲音，在屋側響起；原來已經平列地投下了一排炸彈。只因炸彈距離我們太近，所以並無隆隆的回聲；又只是小型炸彈，爆炸聲響遠不及馬達雷鳴之可怖。

孩子們給低飛的機聲，嚇得面白如紙，遵照老師命令，伏在地上，個個都驚慌得全身顫抖不已。眼看這種恐怖情形，我就大聲呼喊，「不准驚慌！我在這裏！」他們實在是怕我的呼喊，多過怕炸彈聲響。炸彈已經響過了，飛機也已遠去了，我繼續大聲說話，「我不會死的！有我在，不用怕！」他們立刻感到有了靠山，戰慄停止了，心情穩定了，臉色轉紅了。我於是繼續說些安慰他們的話，使情況轉爲輕鬆。

我帶他們走出飯館，旁側的街道，已經堆滿瓦礫，瀰漫著一片烟塵。沿路寂無行人，回到招待所，那位招待所主任，就倒臥在門側。他是在門內注視飛機動向，想不到有一枚炸彈剛剛落在門前，破片穿入腦部，死了！他的新婚太太，哭得死去活來。只在半小時之內，就生死殊途；戰

時生活，乃是常見。敵機隨時飛來轟炸，我們根本無力阻攔；讓敵人自由投彈，恣意掃射，殺人為樂，揚長而去。我們的生命，實在毫無保障；凡是親身經歷過這種「無奈」的同胞們，對於日本軍閥的暴行，無不恨之入骨。生於幸福世界的人們，乃是無法想像得到的事。

我們取回行李，立刻出發。我的提琴是放在枕上的，給炸彈碎片割掉琴盒的邊緣，卻未傷及提琴本身。我們是來賀喜的，也送了終，然後搭車南返。

上了火車，我繞有時間細想，想起剛才所呼喊的話，實在極為可笑。「有我在，不用怕！」我根本沒有資格說出這種狂妄的話！只因情勢急迫，非有一個人做保鏢不可；那怕保鏢者是泥菩薩，危急之際，也不能不派上用場了。

在危難中相依為命的人們，並非必待真正的英雄為領導；只要有人強作鎮定，就可互相扶持，渡過難關。恰如風雨之夜避入古廟，有一人能夠鎮定，使眾人信賴，就可幸保安全。若有一人乍然驚呼，必使眾人互相踐踏，造成災禍。

乍看來，強作鎮定的人，發號施令，實屬狂妄自大；但情勢危急，不得不然。昔日亞歷山大帝在風浪船中命令眾人不得驚惶，是最明顯的例子。至於張飛喝斷長坂橋，梁紅玉擂鼓退金兵，都是強作振作，然後能夠反敗為勝，轉危為安；這是自助，並非神助。

當我們身邊連一個泥菩薩都沒有的時候，最有用的方法就是求助於音樂的潛力。夜行吹哨，春秋黑路唱歌，都是借音樂之力來振作內心，以克服目前的困難。古代黃帝命伶倫作渡漳之歌，春秋

時代管仲作黃鵠歌，上山歌，下山歌；都是著名的史實。明白了此，我們就應曉得如何運用音樂於現實的生活之中了。

六 神由形著

必先具備完整的外在形貌

要顯著地表現出內在神韻

(一) 形神相倚，不可分拆

　　蘇軾題畫詩云，「論畫求形似，見與兒童鄰」；這是說，看畫只看外形，乃是兒童的見解。神似比形似更爲重要。鄭板橋說其摯友老畫師黃愼，能够「畫到情神飄沒處，更無眞相有眞魂」。不求形似而求神似，乃是最高藝術境界。倘若基礎工夫未穩就侈談神韻，便屬狂妄了。

　　我的朋友有個小女兒，她抄寫文章，字體整齊秀麗；但，抄寫一行字，便要耗費很長時間。

她自己也嫌抄寫速度太慢，尤其是在學校裏上音樂課，聽音寫譜的工作，做得特別吃力；別人寫完一句，她纔寫得兩個音符。她問我應如何改進纔好。

我看她抄寫之時，非常小心，抄寫三個字的句子，將每個字逐筆描畫，寫一個字，要看三次纔寫完。我就告訴她，看一眼，寫一筆，乃是笨方法。我囑她把三個字看一眼就立刻把捉到全句的內容，然後閉起眼來，宛如看見這三個字的形貌，乃從記憶之中把這三個字默寫出來；如此，就可以寫得又快又正確了。

我又告訴她，看文寫字與看圖畫形，都不可看一眼，寫一筆；該看了整體，明其內容，取得印象，默寫出來。聽音寫譜，看譜唱音，也同此方法，切勿聽一音響，寫一音符；而該聽數個音響，寫數個音符。先了解全句的結構，經過整理，然後默寫出來。我問，「你吃飯是一粒粒吃，還是一口口吃的？」

小女孩聽了我的說話，睜大眼睛，似乎略有所悟。我就繼續為她解釋：抄寫文字，描繪圖形，聽寫樂譜，都是一樣；倘若只是見樣學樣而不去了解其內容，則是工匠所為，不是藝人方法。

在音樂裏，樂曲的神韻，必須靠樂音表達出來；樂音的表達，必須依據樂譜的記錄。在音樂工作者看來，耳聽樂音就如看到樂譜，眼看樂譜就如聽到樂音；這便是能看的耳與能聽的眼。聽音寫譜，看譜唱音，實在皆是耳、目、手、心的合一運用。能將耳、目、手、心，合一運用，然

後能把音樂的形與神，同時傳達給聽者。形與神，乃是互相倚賴，互相幫助；形有缺陷，神也受損；沒有外在的形貌，根本就沒有內在的神韻可言了。

(二) 道家見解，身心合一

列子，仲尼篇第二章有這樣的記載：

陳國的大夫聘問魯國，說及老子的弟子亢倉子，學得老子的道術，能够用耳看，用眼聽。魯定公甚感驚奇，便以厚禮聘請亢倉子。亢倉子說，「我並不能將耳與眼交換使用，我只是不用耳而能聽，不用眼而能見罷了。」魯定公更覺驚詫，立刻追問他的方法。

亢倉子說，「我的身體結合心靈，心靈結合元氣，元氣結合精神，精神結合虛無；所以不用五官去接觸，只用心靈去體會，用精神去感受。無論物體多麼細小，聲音多麼微弱；遠在千里之外，或近在眉睫之前，我都能清楚察覺得到」。魯定公聽了，甚感高興。

亢倉子所說的這段話，實在是根據莊子，養生主篇中的名言，「以神遇而不以目視，官知止而神欲行」。──這就是說：以精神去感受而不是用眼睛去看；全部官能停止活動，只憑心靈敏銳運行。

這是道家的學說，強調身心必須合一，不可分拆。倘若沒有了身體，心靈也就無所依附。形

神一經拆開，就不能有具體表現，一切都成空談了！

(三) 記曲奇才，形神並重

無論中外，音樂史上都有不少記憶樂曲的奇才；他們聽完樂曲，就能把全曲默寫，再奏唱出來，絕無遺漏。說他們是一音不漏，只是誇張之詞；其實他們記憶樂曲，乃是把整個樂曲吸收，然後默寫或者奏唱出來。最重要的是全首樂曲的形貌與神韻，其中細節，乃屬次要；曲中雖有遺漏或補充，也都無損其大體了。

我國唐代段安節撰的「樂府雜錄」，有兩則關於記曲的故事，今概要敍述如下：

楊志善於奏琵琶，其姑尤爲妙絕。其姑原是宮中琵琶高手，後來隱居於永穆觀。她自惜其藝，誓不傳授他人，只在深夜閉門自奏遣興。楊志暗自借宿於觀中，在深夜偷聽其姑奏曲，用手指在皮帶上記其節奏，遂得一二曲。次日携琵琶爲姑奏之，使她大感驚異。楊志詳說原因，使其姑感動，乃盡傳其藝。

唐代宗時，貧家女張紅紅因歌聲嘹亮，爲愛樂的韋青將軍所賞識，自傳其藝給她；而她穎悟絕倫，學習有成。曾有一樂工自創新曲，準備在御前演唱。韋青使張紅紅在屛風後聽其演唱，用小豆記其節奏。樂工唱完，張紅紅在屛風後把全曲唱出，使樂工敬佩不已。

這兩則故事，可以說明，記憶樂曲的奇才，絕非把樂曲逐個音去聽，而是把整句、整段去聽；把捉到全首樂曲的形與神，用熟練的奏唱技巧，表現出來，逐能創出令人敬佩的奇蹟來。

（四）傑出書法，以心役形

七十年前，我尚是十歲的小學生。有一次，在親戚家中，偶然有機會拜見精通書法的蕭老伯。他看過我所寫的毛筆字之後，很有興緻地爲我解說他以前如何教其女兒，使她在十歲那年就被譽爲書法神童，名震上海。（那時約爲民國六年）。

他說，自從小女兒懂得正確地使用毛筆寫字之時，他就把我國古代著名的碑帖，羅列桌上，任她自己選擇最喜愛的一種。然後詳細爲她解說該種字體的優秀之點何在，每一筆、每一捺，有何高妙之處；除了形貌結構之外，更細說神韻如何表現出來。隨着便讓她默默觀賞，只准她用手指來描寫字體，不准她使用紙筆。這樣的方法，恰似給飢者觀看食物不讓其進食。再過旬日，乃讓她執筆試寫；果然，一寫就能表現出卓越的成績來。

當時我對蕭老伯這種教學方法，甚感興趣。他又囑我細讀教書法的名著，例如，清代包世臣撰的「藝舟雙楫」以及康有爲著的「廣藝舟雙楫」。雖然我還未能讀得全通，但已使我對書法的知識，增益甚大了。後來我從教育科目中，乃明白蕭老伯所用的教法是潛意識學習方法。由此我

乃曉得其書法進展的歷程，是先建立起形貌的技術訓練，然後藉心靈之力，把書法的形與神同時吸取，讓心靈指揮技術，作出更佳的表現。這是傑出的教學設計。只要形的基礎够穩，心的活動自如，書法就必能猛進了。

鄭板橋對於草書的學習，也有其獨到的見解：——「昔人學草書入神，或觀蛇鬥，或觀夏雲，得個入處。或觀公主與擔夫爭道，或觀公孫大娘舞西河劍器；夫豈取草書成格而規規倣法者！精神專一，奮苦數十年，神將相之，鬼將告之，人將啟之，物將發之」。——這是說，專心苦練，形神可以兼得，書法必能創出新姿來。

（五）基礎工夫，不可忽視

神韻之表現，必須倚賴形貌；這是心物合一的至理。

在一次清潔運動大掃除的日子，我有一位朋友，住所仍然又髒又亂：牀上被服，像一堆鹹菜；踏過泥濘回來的一雙皮鞋，放在牀下，十足兩隻大皮蛋。人人勸他清理住室，他就振振有詞，「大丈夫以天下為己任，怎能只顧一間住室！」

其實，一間住室都不能清潔整齊，怎有資格談到以天下為己任？如果形貌的基礎工夫都做不好，說什麼神韻飄逸呢？然而許多人都是如此，只愛高談潤論，忘記了實踐力行。

我們都曉得，電視畫面是由無數小點所組成，只因電傳快速，看起來就成爲活的畫面。如果那些無數的小點本身就模糊不清，則畫面如何能清晰明亮呢？由此看來，一般人的習慣：不要點滴，只要江河；不要地基，只要大廈；不要形貌，只要神韻；都是愚昧之見。在我們的生活中，處處都可見「神由形著」的至理。明白了此，我們就不會把心物分拆了。

七 悅神忘形

「勞其形者疲其神，悅其神者忘其形」，這是春秋時代齊國宰相管仲所說的名句；說明一個人身體勞苦，就使精神疲倦，精神愉快，則可忘記了身體勞苦。當時齊桓公聽了這句話，曾經大讚管仲「通達人情，一至於此！」

從史實所記載，二千餘年前，春秋時代，管仲是最能運用音樂為教育工具的奇才。當時的情況是這樣的：

管仲輔佐齊國公子糾出奔於魯國，齊君被弒，國中無主，他乃護送公子糾回齊國，以繼君位。他們尚未抵達齊國，而齊人已擁公子糾之弟小白為君。（這位小白，就是後來的齊桓公）。

齊國於是與魯國交戰，魯國戰敗了；魯莊公就殺了公子糾議和，並用囚車押解管仲返齊國。囚車啟行之後，魯莊公細想：管仲乃一奇才；倘若他返到齊國之後，齊君不罪他而重用了他，則今日放他返齊國，就等於助長了齊國的實力，將來對魯國就大為不利了。於是立刻派兵追趕，想把管

仲殺掉。管仲身在囚車之中，早已料到有此一着。爲了想及早逃出魯國境界，他就編作了一首活潑的「黃鵠歌」，教推車的兵伕同唱。載歌載行，精神振作，連夜趕程，不覺勞苦；追兵無法趕上，還以爲管仲獲得神助哩。「黃鵠歌」的詞句，見於「東周列國志」第十六回。詞內頗有難懂的字句，不少讀者常來函問；特在此加以註釋，並譯其內容，以利查考：

黃鵠歌

黃鵠黃鵠，縶其翼，戢其足，

不飛不鳴兮籠中伏。

高天何侷兮，厚地何蹐！

丁陽九兮逢百六。

引頸長呼兮，繼之以哭。

黃鵠黃鵠，天生汝翼兮能飛，

天生汝足兮能逐。

遭此網羅兮誰與贖？

一朝破樊兮而出兮，

吾不知其升衢而漸陸。

嗟彼戈人兮，徒旁觀而躑躅。

這些歌詞，當然是小說家的演繹作品，但從中也可以得見其概要。句中的「丁陽九，逢百六」，是讀者們最難了解的詞彙。「丁，逢」，都是「遭遇」的意思。據「道書」所載，天厄謂之陽九，地虧謂之百六。「丁陽九，逢百六」，就是「遭遇厄運」。「衢」是「四通八達」，陸是「高不之地」。「躑躅」是失望頓足的動作。全首「黃鵠歌」的內容是：

黃鵠鳥，翼被縶，腳被綁，

被困籠中心煩憂。

天地偪促逢惡運，

引頸長呼，痛哭不休。

黃鵠鳥，既能飛，又能跑，

今日被囚須自救。

終當破籠冲天飛，

獵人來手，還我自由。

在這首歌中，管仲自比為被囚的黃鵠鳥，期望能够破籠出，冲天飛，詞意極佳。作成歌曲，能用活潑節奏，配合推車前進的腳步，必然可以獲得愉快精神的效果了。

後來，齊國為了平定邊疆，管仲率領大軍，遠征孤竹國。遇到大山擋路，他便編作「上山歌」，「下山歌」，使軍士唱著歌前進，越過險阻，大勝而還。這兩首歌的詞句，均見「東周列國志」第二十一回。詞句及內容如下：

上山歌

山嵬嵬兮路盤盤，木濯濯兮頑石如欄。

雲薄薄兮日生寒，我驅車兮上巉屼。

風伯為馭兮俞兒搴竿。（註：俞兒是登山之神）

如鳥飛兮生羽翰，跋彼山兮不為難。

（內容）

山高路彎彎，林密巖巉巉。

雲薄薄，日生寒。

山神指路乘風上，

飛越險阻不爲難。

下山歌

上山難兮下山易，輪如環兮踣如墜。

聲轔轔兮人吐氣，歷幾盤兮頃刻而平地。

撟彼戎盧兮消烽燧，勒勳孤竹兮億萬世。

（內容）

上山難，下山易，車輪轉，馬蹄忙。

勇向前，齊歡唱，那怕崎嶇路路長。

驅逐敵人衛國土，平定孤竹保邊疆。

現代科學證明，音樂之所以能影響精神，乃是通過生理的感受而達到目標。音樂對於人體，不獨影響其神經系統，同時也影響筋肉活動與血液循環。悲傷音樂能使血液循環變慢，愉快音樂

能使血液循環變快，激昂音樂能使血液循環加速運轉。爲此之故，我們必須恰當地使用不同性質的音樂在不同性質的場合裏。悅其神，可以忘其形；這些喜悅，必須是直訴於內心的眞實喜悅而不是裝模作樣的虛僞喜悅。請看下例：

大胖子與小瘦子夜歸，經過郊外的墳場，但覺鬼影幢幢，心中害怕得很。小瘦子想起，唱歌能壯膽，立刻唱起進行歌來：

中國國民志氣洪，持堅披銳打前鋒。

熱血洗清新世界，民族平等樂無窮。

這是戴季陶作詞、杜庭修作曲的「國旗歌」第三段；節奏激昂，一步一拍，急行向前，果然增加了不少勇氣。他用力唱，黑夜的郊外，聽來倍覺威猛。他唱到氣喘，就叫大胖子，「你接力唱啊！」

大胖子很合作，立刻大聲唱抗戰歌：

同胞們，起來！起來！

小瘦子毛骨悚然，大喊，「別唱！別唱！墳墓裏的同胞們都要起來了！」

大胖子給他一嚇，不由得拔足狂奔，小瘦子也慌忙逃跑。兩人跌跌撞撞地一直跑回住所，不

停地喘氣。他們都很奇怪，何以自己能不停地跑得這麼遠，又跑得這麼快！實在他們的內心，眞實的害怕之情，遠遠超過裝腔的勇敢之氣；一驚之下，激起了逃命的潛能，跑得又快又遠，根本不是自己所能控制。

昔日齊桓公對管仲的驚歎，「至今我纔知道，人力是可以用唱歌來獲取的！」在他看來，實在是恍然大悟的事。誠然，唱歌帶來眞實的喜悅之情，可以產生催眠作用，使精神倍增。然而，直訴內心的驚慌之情，使人無法控制，收效尤爲快捷；甚至面對鬼門關，也能逃出生天，創造奇蹟。我們可以替管仲的名言，多添一句：

勞其形者疲其神，悅其神者忘其形；

驚其心者絕處可逢生。

八 捉魚比賽

有一次，豪雨成災，淹沒了農田、魚塘，郊區變成一片汪洋；這間學校也被水淹了。過了數天，水退之後，留下遍地淤泥。校中各人，忙於洗刷，清潔場地。校內的游泳池，仍是濁水滿積；抽去積水，乃見池中有不少魚蝦蟹，游來游去，好不熱鬧！

訓導人員乃想出一個別開生面的課外活動，就是把池水繼續抽出，抽賸五寸水深，便可以看得見那些水中生物頻頻攪動。由中、小學各班，選出代表，全部約為五十餘人，走落池中，來一次徒手捉魚比賽。

有如舉行水上運動會，全校學生集在池邊做觀眾，校長與各位老師做評審。對各位選手宣佈，各人捉到的魚蝦蟹，以重量多寡定勝負。校長認為太繁瑣，只許每人捉一樣東西，用尺量度，魚身最長者為冠軍。

健兒們個個精神抖擻。哨子一聲，就紛紛走落池中，在泥濘的淺水裏徒手捉魚。他們捉魚，

全無經驗；站不穩，抓不牢。剛剛捉到手，立刻被溜走；魚是溜走了，人則掉倒泥淖中，十足一羣泥鬼捉迷藏，惹得人人歡叫，笑聲不斷。

一個初中學生捉到一隻小螃蟹，給鉗了一把，痛得哇哇大叫；一手扔掉，卻又鉗着另一同學的大腿，弄得喊聲震天。一個高中學生，身體魁梧，是足球隊長，捉到一尾大鯉魚，人人鼓掌，為他歡呼。他用手指抓著魚鰓，把大鯉魚高高舉起，耀武揚威，走上池邊，呈給校長。老師們個個為他喝采，全體觀眾都鼓掌讚美。

可是，獲得冠軍的卻不是他而是一個木訥無言的小學生；他捉到的是一條小鱔，體重很輕，但比鯉魚長了一公分。這個冷門冠軍，使全場觀眾歡聲雷動，其熱鬧情況，遠勝於足球大賽；真是一次令人難忘的盛會！

木訥無言的小孩，勝了耀武揚威的健將。當時，我只想到聖經所記的大衛戰勝巨人哥利亞，還沒有想到其他的教訓。直到了十多年之後，在一九五八年，我到了義大利羅馬，因聲樂人才的培養問題，乃使我記起這次捉魚比賽。

在美聲訓練人才出眾的義大利，我有機會與多位著名的聲樂專家敍談；他們都有相同的經驗，就是：到義大利進修聲樂的中國學生，個個都有很高的音樂才華，可惜以往的日子唱得太多，聲帶因過勞而失去彈性，歌聲就缺少了光澤；真是一大憾事！

我說，如果他們幼年不是愛唱歌，就無法被人認識；不能嶄露頭角，也就沒有機會出國進

修。他們從幼至長，唱個不停，拚命磨練，並不曉得老師教法欠佳，也不曉得自己練習錯誤。直至能夠出國進修之時，聲帶已經疲勞太甚，無法更換，也就使他們遺憾終生了！

傑出的聲樂名師，都認為，聲帶發育未完成之前，不宜亂叫亂唱。但小孩子們在歡天喜地的情況中，要禁止他們亂叫亂唱，實在是無法辦到的事。他們愛叫喊，愛唱歌。只因缺良師，無方法，以至愈練愈壞；有誰能加援手呢？

年青的歌手們，盡情高歌之時，唱者開心，聽者快樂，聲譽鵲起，事業輝煌。在得意忘形之際，很少人會想到，自己的唱歌方法，是否有錯誤。直至有一天，名師出現之時，竟然說自己的唱歌方法是全盤錯誤，必須從頭改正。這樣沉重的打擊，縱使心理上受得了，生理上也很難受得了。由此看來，才智太早顯露，並非一件好事。浮誇的成功來得太快，必然斷送了遠大的前程；這是人生的悲劇。木訥無言，深藏不露，才是可能成器的典型。

紫柏山上的留侯廟，（漢高祖封張良為留侯，留縣在今江蘇省沛縣東南方），有題壁云，「露智傷身，露財損命；不藏不匿，賢者忌之」。在抗日戰爭之前，聲威顯赫的吳佩孚將軍，有一次路經紫柏山，謁留侯廟，看見壁上所題，不禁拍案叫絕，嘆道：「如果我少年時能看到這幾句話，就必知明哲保身之法。一個人到了英雄末路，就變成喪家之狗，走投無路了！」──可是，一個人在洋洋得意之時，又如何能夠急流勇退呢？

蘇軾在其所作的「留侯論」末段說：「太史公疑子房，以為魁梧奇偉，而其狀貌乃如婦人女

子，不稱其志氣。嗚呼！此其所以爲子房歟？」

這段話的內容是說，司馬遷作史記（卷五十五，留侯世家，附言），以爲漢代開國的功臣張良（子房），應該是形貌奇偉的大丈夫；但從圖像所見，張良形貌卻如婦人女子，形貌與志氣，並不相稱。司馬遷並引孔子的話爲結論，「以貌取人，失之子羽」。（見史記，仲尼弟子列傳。）這纔顯示出張良外柔內剛的性格來。

子羽是孔子弟子，貌陋而有行；所以孔子說，不可以貌取人。

我們如何纔能有效地勸告年輕的樂人們，提醒他們切勿貪圖目前虛幻的榮耀而珍惜才力以留後用呢？這是一個很嚴肅的課題。

洪自誠的「菜根譚」有云，「君子之才華，玉韞珠藏，不可使人易知」；陸機「文賦」云，「石韞玉而山暉，水懷珠而川媚」；皆是提醒我們要謙遜，不可炫耀才能，不可鋒芒畢露。今將留侯廟題壁簡化爲兩句話，堪作生活的座右銘：

不藏不匿賢者忌，

如癡如笨可保身。

九 捉蛙傳奇

在童年，我拖著小妹妹走過田邊。她最喜歡捉蚱蜢，撲蝴蝶；所以，我每看見昂首靜坐的青蛙，就用迅速的手法，捉來給她玩耍。這次伸手捉到的，不是兩寸大的青蛙而是兩尺長的青蛇，嚇得我汗毛森立。幸而這條小青蛇，尚未把我的手纏繞，我就順勢把它扔向田裏，看它蜿蜒而逝，心中猶有餘悸，久久說不出話來。小妹妹卻模仿老媽媽的口吻：「下次還敢捉蛙嗎？」我當然不肯認輸，我說，如果能够先有心理準備，則必可有驚無險了，何用害怕！——這與我獻身樂教的歷程，實在非常相似。

我愛音樂之美，尤愛與眾人同賞音樂之美。我曉得，光是使用說話去解說音樂是不够的，我必須練好演奏樂器的技術，纔能把樂曲解說得更清楚；於是我拚全力去磨練小提琴的演奏技術。因為小提琴音色奇麗而且易於携帶，在抗戰期中，它給我以很大的助力。

抗戰期中，我任教於廣東省行政幹部訓練團；常於晚課之後，總隊長請我教導學員們唱歌。

我請總隊長命令全團一千餘人憩息在月夜松林的草地上，靜聽我演奏小提琴。學員們皆爲全省各縣市派來受訓的行政人員，在日間課務繁忙，工作勞苦，能夠在月夜躺在松林中的草地上靜聽奏琴，當然是一件賞心樂事。我將每首樂曲的內容介紹之後，隨即用小提琴獨奏出來；雖然沒有鋼琴伴奏，但我用雙絃，撥絃，泛音，以及各種不同的弓法變化，可以使樂曲不至流爲單調。例如，舒曼的夢幻曲，舒伯特的小夜曲，瑪先奈的默想曲，貝多芬的小步舞，柴可夫斯基的如歌行板等等，都可抒解眾人的煩憂。最後，全體起立，齊唱數首抗戰歌曲，聲震原野。眾人皆感歡欣，總隊長更覺愉快，我則倍覺喜悅；這實在是音樂教育的好機會。

由於眾人愛聽民謠風味的樂曲，我不得不着手改編民歌，創作新曲。曾在農曆新春，我用小提琴描繪粵北客家歌舞「唱春牛」；我用單音奏出領唱的歌聲，用雙絃奏出和唱的熱鬧，左指撥絃爲鑼響，右手跳弓爲鼓聲，再加入一段輕快的鄉村舞曲，一曲未完，歡聲雷動，全體聽眾，欣喜欲狂。後來，一位舞蹈團長請我編此曲爲鋼琴獨奏，以便編舞演出；鋼琴曲編成，有了和聲，聽起來洋氣太濃，全然失卻我國的鄉土風味。村姑娘穿起晚禮服，竟然衣不稱身！我能介紹鄉村姑娘給眾人喝采，卻無法恰當地去妝扮她；正如我能檢煤塊以供人燃燒取暖，卻無法去開採豐盛的地下礦藏。我乃醒悟到，以前我所學到的西方和聲方法與作曲技術，顯然未足應付需要；於是迫使我深入研究。待我尋得穩健的理論之後，還須創作實際樂曲，用爲例證；自從大學畢業之後，就是如此忙碌地瞬即度過了六十年。我本來只想帶引眾人進入音樂境界，沒想到先要磨練演奏技

巧，又要學習作曲方法，更要探求古樂根源，還要使用民族風格的樂語，設計民族風格的和聲，創作民族風格的樂曲。範圍愈涉愈廣，關連愈扯愈遠；恰如捉小蛙捉到了長蛇。幸虧我早有了心理準備，我不再感到驚惶，也不把它扔掉，默默耕耘，為此消磨了一生歲月。

在此項耕耘工作之中，我卻找到消弭中西之爭的方法。崇洋的作曲者，急需使用民族風格的樂語，以謀所作的樂曲，增加本國的韻味。保守的作曲者，急需使用民族風格的和聲，以使所作的樂曲，跳出單調的牢籠。我國的作曲者若能把曲調與和聲都奠基於中國調式之上，則殊途同歸，意氣之爭可以消失於無形了。為了這件工作，必須用語言加以說明，用文字為之闡釋；於是，在作曲之外，我不得不寫短文以助人人了解。感謝東大圖書公司，為我印出了這八冊文集，實在幫忙甚大。

然而，這也給我帶來煩惱。傾心於世界化的作曲者，愛談不分國界，天下一家；嫌我用民族性格來擋其去路。保守於中國化的作曲者，不喜西方學術，佔了上風；嫌我用和聲對位來擋其去路。兩派人士對我，都以惡言相向。我終於提醒他們，園中不應只栽一種花，必須萬花競艷，乃能顯示春光之明媚。創作應該自由發展，條條大路，皆可通到羅馬，不必為選擇道路而消耗時光於爭吵之上。

諺云，「好心反遭雷劈」，這話實具至理。倘若害怕遭雷劈，根本沒有資格去做好心。若能

練就銅皮鐵骨，則雷劈乃屬等閒，何須驚怕？爲了要眾人能同賞音樂之美，創作是必需的，先練成銅皮鐵骨，更不可少。

一〇　相識遍天下

在一個秋天的早晨，我走過鄉間的林中，看見一隻松鼠，拖著鬆毛的長尾，在草地上飛奔。

我停了步，看它迅速地緣著樹幹，溜上樹梢，雙手抓著一個紅蘋果，咬了一口，隨即扔掉；又攀另一枝，抓起另一個紅蘋果，咬了一口，又照樣扔掉。我瞪著它：「你這個小壞蛋！」它停了動作，側着頭，凝視着我，突然飛身跳到鄰樹梢頭。我拍響一下掌聲，它着了慌，急跳到更遠的樹梢，緣樹幹溜落地面，竄入草叢，倏忽之間，失了影踪。

活潑而敏捷的動作，實在美妙得可愛；但它咬一口便扔掉的輕佻舉動，使我極生反感。忽然，令我想起我的朋友聽收音機的情況來。

我的朋友新買了一臺收音機，很容易收聽到國外各個電臺的廣播。他整天坐在機前，調動按鈕，每個臺都聽一下；非常滿意地告訴我，「所有電臺我都聽遍了！」

我問，「你到底聽到些什麼？」他說不出來；事實上，他什麼都沒有聽到。恰似書店裏的顧

客，面對好書如林，於是翻翻這，翻翻那；手翻着這一册，眼看着那一册。有如饞嘴的小孩在餐廳裏吃自助餐，取了一盤又一盤，每盤只吃一口就拋開；都與樹上的松鼠一樣。貪多的個性，總是如此：剛拿到手，就覺其太過平凡，立刻拋開，再去拿那些尚未到手的。攫取的滿足，勝過品嘗的趣味。到頭來，他們只是暴殄天物，一無所得。

據說，鷄尾酒會能在短時間內晤見多量賓客；於是社團活動，常有鷄尾酒會之舉行。這種流水式的紋談，只是交際的開端，距離眞實友誼的建立，尚有很長的路程。一般人自炫能在片刻之間結交得多量朋友，乃是自我蒙騙。

一位老師說，昔日孔子有弟子三千餘人，而他歷年來彙教數間學校，所教過的學生，奚止數萬！「我的學生，數目比孔子多得多！」我問他，「你記得他們全部的姓名嗎？你清楚他們每個人的品性嗎？」他張開口要答我，但說不出什麼。

一位愛樂的朋友，非常愛聽小提琴協奏曲。他曉得這類的名作甚多，所以選購了一批唱片回家，用那座上等的音響器材，日以繼夜，奏個不停。於是，有一天，得意洋洋地告訴我，古典派，浪漫派，民族派的小提琴協奏曲，他都已聽過了。可是，對於各首樂曲，他無法分辨，也無法了解。正如許多人之喜愛旅遊，聽人說起世界各地的名勝，就傲然表示，「我去過了！」但該地究在何方，並不清楚。這是一個貪多的世界，他們從來都不曾明白王介甫詠榴花的詩句：

濃綠花枝紅一點，動人春色不須多。

清代藝人鄭燮（板橋）致弟書，說及孔子讀「周易」，蘇軾讀「阿房宮賦」的專注，值得我們引為模範：

讀書以過目成誦為能，最是不濟事。眼中了了，心下匆匆，方寸無多，往來應接不暇；如看場中美色，一看卽過，與我何與也？千古過目成誦，孰有如孔子者乎？讀「易」至韋編三絕，不知翻閱過幾千百遍來。微言精義，愈探愈出，愈研愈入，愈往而不知其所窮；雖生知安行之聖，不廢困勉下學之功也。東坡讀書，不用兩遍；然其在翰林讀「阿房宮賦」至四鼓。老吏苦之，坡灑然不倦。豈以一過卽記，遂了其事乎？惟虞世南，張睢陽，張方平，平生書不再讀，迄無佳文。且過軏成誦，又有無所不誦之陋。卽如「史記」百三十篇中，以「項羽本紀」為最；而「項羽本紀」中，又以「鉅鹿之戰」，「鴻門之宴」，「垓下之圍」為最。反覆誦觀，可歌可泣，在此數段耳。若一部「史記」，篇篇都讀，字字都記，豈非沒分曉的鈍漢？更有小說家言，各種傳奇惡曲，又打油詩詞，亦復寓目不忘，如破爛厨櫃，臭油壞醬，悉貯其中，其齷齪亦耐不得！

（附註）「孔子讀易，韋編三絕」，這句話出自「史記」四十七卷，「孔子世家」第十七。古代編訂竹簡用韋，韋就是用皮造的繩。孔子晚年喜歡細心研讀「周易」（就是今日我們所讀的「易經」），翻來覆去，把編簡的皮繩都斷了三次；還說，「倘若我能多活幾年，就可把它的文辭義

理，全部註釋清楚了」。板橋這段話，說明研求學問，必須心意專誠，乃有成就。

清代藝人袁枚（隨園）說，「作詩能速不能遲，亦是才人一病」。他認為一個人，學得愈多便愈覺自己學識未夠，（學而後知不足），作詩不趨快，肯多改，乃是真實的才幹；其詩云，「事從知悔方徵學，詩到能遲轉是才」。

古人治學，專心致志的軼事，為數甚多；例如：孟浩然苦吟，眉毛盡脫；王維構思，走入醋甕。他們作出來的詩，都是從容和雅，深入淺出，聲韻鏗鏘，句法自然。唐代詩人有句云，「苦吟僧入定，得句將成功」；顧文煒詩云，「為求一字穩，耐得半宵寒」；這都說明詩人創作，皆有專誠的態度。

周元公說，「白香山詩似平易，間觀所存遺稿，塗改甚多，竟有終篇不留一字者」。白居易一般人所說，只憑靈感，就可完成。奧國名鋼琴家萊舍惕斯基（Leschetitzky）曾經閉起房門，整天反覆只奏一個琴音，把他母親嚇了一跳，以為他瘋了；其實他專心研究觸鍵的力度，要用精細不同的力度來奏出色彩不同的音響來。至於波蘭鋼琴詩人蕭邦，因為苦練使用踏板的藝術，頻頻把踏板弄壞，使修琴師忙個不了。傑出的提琴家，常練慢弓技術，用一分鐘去拉一弓，要把精

我們從貝多芬作曲的草稿中，得見他的樂曲主題，實在是經過多次刪改，然後定稿；並非如「舊句時時改，無妨悅性情」；可見古代詩人全心投入創作的精神，堪為後人典範。

緻的琴音，奏得宛似飄揚於陽光下的彩色柔絲；這種拉慢弓的技術，唯有使用我國武林的內功，才可辦得到。上列事實，都可說明音樂創作的境界，絕非貪多，貪快所能達到。

荀子在其「勸學篇」裏說得好：

鍥而舍之，朽木不折；鍥而不舍，金石可鏤。蚓無爪牙之利，筋骨之強，上食埃土，下飲黃泉，用心一也。蟹八跪而二螯，非蛇鱔之穴無可寄託者；用心躁也。是故無冥冥之志者，無昭昭之明；無惛惛之事者，無赫赫之功。

上列這段話的內容是：用刀刻木，時做時歇，則朽木也雕不開。倘若刻個不停，則堅如金石，也都能雕刻成功。蚯蚓沒有尖利的爪牙，也無堅強的筋骨，但它能夠上吃地面的泥土，下飲地下的流泉；因為它能專一。螃蟹有八腳兩螯，卻要借蛇鱔的洞穴來棲身；因為它太急躁。所以，志不專，難明察；行不力，功不成。

但世人總是貪多又貪快，造成了紛亂錯雜的病態社會。

一位小姐，自誇手法高明，能夠同時對三個男友表示親切情誼。他們圍桌坐談，在枱底，她用左腳碰左側的男友，用右腳碰右側的男友，用雙眼注視對面坐着的男友。這樣貪多的智謀，到底能把情誼維持得多久呢？

宋代詞人歐陽修所作的「江南蝶」，生動地刻劃出自命風流的男士作風：

江南蝶，斜日一雙雙。

身似何郎全傅粉，心如韓壽愛偷香；

天賦與輕狂。

微雨後，薄翅膩煙光。

繞伴遊蜂來小院，又隨飛絮過東牆；

長是爲花忙。

這些江南蝶，盡其一生，有何成就？貪多的劣根性，只能成爲人人憎惡的流氓罷了！

一位朋友自炫機智，四人吃四個包子，他能一人獨吃兩個。如何吃法？他說，搶先拿起一個包子，咬了一口，說，「臭的！」立刻放下。另拿一個，吃完之後，再慢慢吃這個「臭的」。

我說，「吃得太多，營養過量，性命難保了！」

「只是兩個包子，怎會營養過量？」

我說，「你不僅吃掉兩個有形的包子，同時也吃掉了無形的友誼；並且連自己的品德都吞掉了！其中全是致癌的細胞呀！還有命嗎？」

只因貪多，所以「相識遍天下」；

而其結果，必是「知交無一人」。

如果能够明白「得一知己，死而無憾」的話，他們必然能够立刻清醒過來。

（一一）暴虎馮河

那天下午，鄰居的小妹妹放學回家，坐在門前的石階上，垂頭喪氣。我問她，為了何故。她說，被老師罵了一頓，原因是沒有把國文唸熟，默書成績很差；而且，全班同學都挨了罵。老師罵她們是「暴虎馮河」，她不明白是甚麼意思。

我不禁笑了起來。「暴虎馮河」這句話，本來用得很對；但對孩子們說，實嫌過於深奧，難怪她聽不明白了。我說，「給你講個故事好不好？」她立刻愉快起來，「好啊！好啊！」於是我陪她坐在石階上，為她講故事：

在鄉間，有一天早晨，一個鄉人從山上飛奔回來，告訴村長：山上的草叢中，伏着一隻老虎。全村人為此緊張起來，有人拿刀，有人拿棒，更有幾個練過武藝的大漢，赤手空拳，熱烘烘，一窩蜂地要上山打老虎。村長不准眾人妄動。下令各人檢齊武器，召集醫務人員，帶備了救傷用的擔架牀，又準備了充足的救傷藥品；然後跟隨那個鄉人出發上山。大隊人員上到半山，遠

看草叢裏，果然伏着一隻大老虎；黃色皮毛，黑白斑紋，使衆人膽戰心驚。村長命令衆人不得亂動，必須步步爲營，小心前進。………

聽到這裏，小妹妹緊張起來，瞪大雙眼看着我。我繼續講：衆人匍匐上前，先行的兩個大漢，發現草叢中伏著的乃是一隻死老虎。一聲歡叫，衆人齊擁上前，嘻哈大笑。……

小妹妹聽到這裏，立刻輕鬆起來。「後來呢？」

原來這隻老虎是因爲打鬥受了傷，負傷走了很遠的路，然後死在這裏的草叢中。衆人歡欣慶祝，準備用來救傷的擔架牀，正好用來抬着死老虎下山，全村都爲此感到非常快樂。歡欣之餘，「豈不是多此一舉嗎？」

衆人都笑村長太過膽小；爲了一隻死老虎，便要召集救護人員，又要準備藥品，「豈不是多此一舉嗎？」村長就教訓衆人，在未曉得這是死老虎之前，我們處理事件，切莫掉以輕心；徒然自恃勇敢，以爲人多勢衆，就毫無準備，空手上陣，實在不足爲法。

小妹妹立刻醒悟起來，「老師罵我們是暴虎馮河，必定是嫌我們不曾好好準備了！可是，暴虎馮河是什麼意思呢？」於是我爲她解說暴虎馮河與臨事而懼兩句話的涵義。

論語（述而第七）記載孔子所說的話：「暴虎馮河，死而無悔者，吾不與也。必也臨事而懼，好謀而成者也」。

這段話的內容：「暴虎」是自恃勇敢而徒手打虎，「馮河」（卽是憑河），是沒有渡船而涉水過河；都是有勇而無謀，這種人我是不與他同行的。必須是小心謹愼，謀定而動的人，我纔與

他同行。——這是孔子對子路所說的話，說明一個人做事，不可徒然自恃勇敢而必須謹愼小心。

倘若準備不周詳，經常就失敗於百密一疏的小節之上；所以寧願準備得多些，不可存有僥倖獲勝的心理。

參加考試的人，何以會驚慌？登臺表演的人何以會怯場？實在說來，考試驚慌，登臺膽怯，並非懦弱而是小心。只要事前有充分準備，就可增强自信，就能內心鎮定；因爲臨事而懼，所以好謀而成。那些考試不驚慌，登臺不膽怯的人，實在並非勇敢而是不知凶險；乃是一無可取的魯莽與粗心，應該引以爲誡。

清代詩人吳穎芳，自序其詩集云：

古人讀書，不專務詞章。偶爾流露謳吟，僅抒所蓄之一二；其胸中所貯，淵乎其莫測也。遞降而下，傾瀉漸多，逮至元、明，以十分之學，作十分之詩，無餘蘊矣。次焉者，或溢其量以出，故其經營之處，時露不足；如擧重械，雖同一運用而勞逸之態各殊。古人勝於近代，可準是以觀。

這段話的內容說：古人讀書，並不是存心要作詩，只是偶然將少許才華，流露出來成爲抒情詩句；實在他們的學識修養，是極爲高深的。可是後人，才學不高而傾力作詩，到了元、明朝

代，文人的學力淺而創作多，從其作品看，就可見其才華之貧弱；恰似力量不足而勉強提舉超重之器械，一看就可見其實力之低了。由此以觀，古人勝於今人。——這是說學力不够深，就無法使作品成爲優秀。

清代藝人袁枚，在其「隨園詩話」中，也有一段說及評審武藝比賽的實況。他看見那個要開百斤的弓的人，因實力不足而面變色，手發抖；於是勸告他，「你只因貪圖虛名，所以開百斤的弓而出醜。倘若量力而爲，開五十斤，六十斤的弓，不是輕鬆得多，勝任愉快了嗎？」

然而許多人都喜歡冒充好漢。那天我與一羣聰明活潑的男孩子談話，我就提醒他們，該注意平日的準備工作，切勿空憑勇敢，盲目前衝逞英雄。他們處事，總是倚靠運氣；偶然應付過去，無法進步。我讚美他們的才華，兼具大科學家牛頓的弓與箭。平時卻懶慢下來，不肯磨練，所以樣樣都停頓着，無法渡過難關，就歡天喜地，自命不凡。平時懶慢度日，停頓不前，不是具有牛頓的後半（頓）嗎？你們空憑勇敢，我就向他們解說：你們平時懶慢度日，停頓不前，不是具有牛頓的前半與後半。

盲目前衝，不是具有牛頓的前半嗎？我們不做「牛」，也不要「頓」，不要「暴虎」，也不「馮河」；該時時謹慎，事事小心。寧願準備得更充分，也不要存有僥倖獲勝的心理；這纔是正確的人生大道了。

一二　吾愛吾師

序　言　（我的母校）

民國二十三年（一九三四年），我畢業於國立中山大學文學院教育系（第八屆），該校位於廣東省廣州市文明路，是滿清的貢院遺址。在我畢業那年的秋季，中山大學遷往廣州市東邊的石牌新校舍；所以我對母校的回憶，是從民國十二年至二十三年，十二年間的往事。

我原籍廣東省南海縣，因為祖父曾任西江肇慶府的司馬，故居於肇慶府轄下的高要縣，我就誕生於此。肇慶的名勝，有鼎湖山與七星岩，許多旅遊人士都前往遊覽；但我每天去小學上課，遠看郊外那七座石岩，只覺得它們像七隻蛤蟆，呆坐在水田邊打瞌睡，毫無可愛之處。

民國十一年底，因家鄉遭受兵燹，我隨母親遷到廣州，寄居於戚家，十二年初乃投考入省立高等師範附屬小學。我本來肄業於高要縣立高級小學二年級，我的姊夫恐怕我程度趕不上，故為

我報考一年級挿班生，卻不曉得這是六年制的小學，一年級就是初級小學一年級而已。由於教師們辦事精明，在考試時，使我改考二年級，出榜時又把我編入三年級。讀了一個學期，再把我跳班，編入五年級；這才不致於使我延誤太甚。

當時，小學的校舍，是日本式的木房子。那些課室與宿舍，對於我，都有極親切的回憶。小學校內每條道路，都用世界各國的國名爲路名。從我們每日早晚集隊升旗降旗的中華路以至建築厠所與擱置垃圾的日本路，都給我留有深刻的印象。

我在這校裏，連續度過十一年半的時光。從小學開始，畢業後考入附屬中學，然後不讀三年制的高中，考入二年制的大學預科，隨即直接升入大學，選讀文學院教育系。在校裏，我住遍了木建的小學宿舍，中學的童軍營舍，以及那座蒼老古舊的大學宿舍。該校的名稱也改換了好幾回，由高等師範改爲廣東大學；因爲 國父曾經在校中禮堂演講三民主義，後即改名國立中山大學。也有一段時間改名爲國立第一中山大學；未及一年，又復原來名稱。

這座由滿清貢院遺址所改建的校舍，前門在文明路，後門在惠愛東路；對於我，實在親切得有如祖居，其中每一角落，每塊石頭，每株老樹，非但熟識，且具親情。無論那座聽 國父演講的鐘樓禮堂，或者那幾間陰森潮濕的貢生住室，都使我無法忘懷。大操場兩側的十多株老榕樹，每株的枝幹，都有我攀援過的手印；巍峨而古老的大鐘樓以及明遠樓邊的木棉樹，假山側的橡膠樹，道貌岸然的致公堂，經常是我水彩寫生的風景線。圖書館旁的梅林，常替新春增添無限芬芳

的喜氣；校園裏的含笑花，日夜都播送陣陣幽香。那兩座雨天操場的石渠之下，躲著兩隻老蟾

蜍，從黃昏到天明，一唱一和，宛如風琴演奏；我在童軍營舍擔任夜間守衛的日子裏，全靠它們

的歌聲，使我不至過於寂寥。大學宿舍的院子裏，盧立着四株巨大的白蘭樹；由早到晚，羣鳥爭

鳴，黃昏時分，尤爲熱鬧。宿舍前的兩株檳榔樹，經常有不少街坊婦女，攜香燭來膜拜，在樹身

纏上布帶，祈求丈夫如檳榔樹之一條心，絕不分岔；這些迷信風俗，雖然使我們感到滑稽，卻能

啟示我們以堅貞的要義。

十數年來，每日早晨，午後、夜間，上課之前，司鐘的老伯，例必搖着預備鈴聲，以慣例的

節奏，配合着腳步循着宿舍，圖書館，西堂，東堂的環形路線，走到明遠樓下，然後揮舞起沉重

的大鐵鎚，撞擊銅鐘，使癡聾盡醒。這種節奏化的小鈴、大鐘聲響，直至今日，彷彿仍然縈繞於

腦海之中，協着我們的腳步，時時提示着應該及時拿起鐵鎚，敲響警鐘，好喚醒眾人的迷夢。

我在就讀於初中的三年裏，住在簡樸的童軍營裏，接受嚴格的集體訓練。李樸生老師是廣州

市童子軍的創辦人，當時我們這批一百多名自願軍，對李老師非常敬重；每日作息，紀律嚴明，

爲表堅毅團結的精神，號稱「糯米團」。每日鍛鍊身心，堅持「日行一善」的守則。集體服務，

絕不受酬；爲母校做了許多工作，上至更換全校的電燈線，下至清理溝渠，修築道路，極得校方

之讚許。在每年公祭黃花崗的日子以及愛國運動大會中，（例如抗日運動，誓師北伐等等），都

要負責維持秩序。經常在大雨滂沱，寒風怒號之下，四處奔走；有時更奉命到火災現場協助救護

工作，絕無怨言。由於服務精神優異，獲得社會人士甚佳的評語。這羣童軍人才，到了今日，雖然已經星散，更有不少，已作古人；在此數十年來，在動亂的大時代中，也曾默默擔任過許多重要的工作，創下不少可歌可泣的功績，值得人們懷念。

全憑這種鍛鍊，乃使我的身心能夠擔起吃力的工作。無論是當年校內教育系主辦的平民夜校之識字運動，或者藝術研究會之新音樂運動，以及畢業後之獻身復興樂教的工作，都是靠了這種磨練得來的習慣，然後能夠不畏艱難，以苦爲樂。雖然當年校內的物質建設並不周全，但因國父的精神感召，我們都養成了刻苦自勵的習慣，早已把發揚中國傳統文化精神視爲份內責任了。

經過八年抗日戰爭之後，在民國三十四年（一九四五年）的冬季，我從內地返抵廣州，首先去探望寤寐難忘的文明路母校舊址。那時所見，已經面目全非。明遠樓，致公堂，大禮堂，圖書館，梅林，宿舍，都已變成雜草叢生的亂石荒丘；當年的附小舊址，亦已夷爲平地。那寬潤的中華路，那親切的木建課堂與宿舍，都已失去影踪。但當時我尙能得見從小提携我長大的兩位老師；近四十年來，他們仍然給我扶掖，使我銘感於心，無時或忘。李樸生老師逝於一九八六年，鄭彥棻老師逝於一九九〇年；至此，我才眞的感覺到自己變老了。下列所記，是我對這兩位老師的回憶：

(一) 衷心讚美，出現奇蹟

（懷念李樸生老師）

李樸生老師賜給我的教育方法，非常奇妙，使我終生受用不盡。請詳言之：

民國十二年春（一九二三年）我因家鄉兵燹，隨母親到廣州暫寓姊夫家中，插班肄業於廣東高等師範附屬小學。在學年成績展覽會時，班主任不想牆壁上有太多的空白，臨時命我繪些風景畫作補壁之用。在匆忙之中，找不到畫本，乃把天空的雲，當作畫本；又把厠所屋頂滿佈苔痕的瓦片，當作畫帖，眞是材料豐盛，用之不盡。展覽會的第一天，童軍總部主任李樸生老師就來參觀，題贈我們這班以一個鏡裝扁額，讚美我的繪畫傑出；班主任與全班同學都感到甚大的榮耀，我也喜出望外，以至泣下。

我有生以來，未嘗受過如此的讚美。在家中，上有兄姊，個個才華優異；下有幼妹，常獲長者偏愛。我夾在中間，經常只是一隻醜鴨；所有讚美，全部沒有我的份兒。乍聞嘉許，實在感到戰慄，也不曉得是否身在夢中。經此讚美，宛如驚蟄之雷聲初動，使我這醜陋的小蟲兒，忽然從昏睡之中醒覺；從此知所振作，不再迷惘。

我在小學就讀之時，每日下午課後回到姊夫的家中，例須教導甥兒們讀寫國文與英文。我儼

如師長，為了關心他們的進步，督促甚力，有時近於苛刻。我常見到的，是他們的懶散，想讚也讚不出口；於是我養成了慣於責備而不曉得給予讚美。

因為李老師給我讚許而我感到要努力振作，使我茅塞頓開，悟到積極的鼓勵，勝於消極的斥責；也想到談笑用兵是何等高明，厲聲斯殺是多麼愚蠢。於是我想到，醫師治病，能用瀉藥去清理腸胃，也能用補藥去增強體力；何以我如此之笨，只知用瀉藥而不知用補藥呢？其實，任何人的工作，只須稍有可取之處，都該加以讚美；並非必待十全十美，然後給以表揚。讚美可以增強其自信心，可以鼓舞其振作力；小成功可以帶來大成功，我該能知所運用才是。

李老師讚美人的態度，是充滿真誠而不是敷衍；因其真誠，故感人之力更深。數十年來，我從事於樂教工作；為了要貫徹「以音樂充實人人生活」的原則，我陸續寫成樂教理論的短文集，以供音樂老師們參考。十多年前，我寄給李老師以「音樂人生」。他讀後，寄我短束，使我深受鼓舞。後再寄他以「琴臺碎語」，他讚美我能發揮儒家精神，解說義理，「明白過於程、朱」；使我驚喜萬分。由此使我有了穩健的自信心，更加振作起來，為樂教工作而努力。李老師的鼓勵，使我繼續完成各冊短文集，如「樂林葦露」，「樂谷鳴泉」，「樂韻飄香」，「樂苑春回」，以及現在這冊「樂風決決」，皆列於東大圖書公司的「滄海叢刊」之內。這都是李老師的讚美所生的奇妙效果。

從李老師這種善意教法，使我記起清代藝人鄭板橋；他在「寄弟書」裏說，「以人為可愛，

而我亦可愛矣。以人為可惡，而我亦可惡矣。東坡一生，覺得世上沒有不好的人，最是他好處。

愚兄平生謾罵無禮，然人有一才一技之長，未嘗不嘖嘖稱道」。一個人，必定是能先求諸己然後懂得讚美別人，這是自勉的精神；自勉就是最佳的修養之道。

唐代詩人楊敬之贈項斯的詩云，「幾度見詩詩盡好，及觀標格過於詩。平生不解藏人善，到處逢人說項斯」。終於，他使項斯譽滿長安。揚人之善，原本就具有深厚的教育作用。詩人只能製作詩篇，而讚美則能製造出一個詩人。集英才而教育之，是人生樂事；識才華而讚美之，更是人生的大樂事。愛心能夠治愈創傷，讚美可以產生奇蹟；這些扶掖後輩的教育方法，李老師皆能善用。數十年來，師恩如海，使我永誌心中，不敢或忘。

（附李樸生老師墨寶兩則）

（二）金剛模樣，菩薩心腸

（懷念鄭彥棻老師）

我在中山大學附屬小學讀五年級下學期，然後入住於小學宿舍。那時，鄭彥棻老師擔任訓育主任，兼教我們的數學與物理。鄭老師非但關切我們的學業，且注意我們平日的行為品德。他是一位賞罰嚴明，教學認員的好老師；同學們對他，無不衷心敬服。

敬祝

　先生起居康泰，並致崇敬之意。即頌

　近安

　晚　　敬上

一九七七年十二月二十一日

昭時我
許誠我，
為清教長
致致你這久
候得想為
望還樣主
運想得樣
詳樣注候
詳注感得
計得恩。
生。

壇百拜
庄庄謝
大您
您用的
已心指
經之教
了之通
解了，
的其此
道中其
理。樂
（趣
此而
本且
知是
很
博得
大到
樂這
趣
於種
其樣
中子
）的
樂
趣
本
樣
子
兒
得
見
又
樣
子

註心能
流博從
詳得而
通深接
詳入觸
得透到
道徹本
。書
又
樣
子
得
見

在附小木板間隔，木板地臺的宿舍裏，鄭老師兼任舍監。他的住室雖然遠隔數間小房，但他的觀察力極為精細。他能從我們每個人的走路聲響，辨認出走路者是誰。宛如裝置了電眼，他遙遠地隔着房間對宿舍裏各人說話之時，每個人都感覺到他正在凝視着自己。

有一次，下午課後，我上完體育課回到宿舍換衣服，鄭老師就隔著房間呼喚我的名字，問我宿舍裏，壁上時鐘是什麼時刻。我立刻答，「是四時多一些」。他生氣了，「多一些！全不精確！到底是四時幾分幾秒？」原來，他的手錶停了，正要校正時刻，難怪他生氣。從此之後，我再不敢粗心去回答問題。鄭老師教了我重要的一課：事無大小，皆須精確，永不要說「差不多」，「大概」，「似乎」之類的用語。

當時，附小有「學校市」的組織，在訓育主任領導之下，實施民治的訓練。雖然有人嘲笑這是「讀書不忘做官」；但這能使學生認識政府的組織與權能，自有其良好的教育作用。

我當時被選為學校市秘書長，兼輔助教育局的工作。其實，這只是寫佈告，出壁報，設計推動課外活動之類的工作；但所學到的卻是「給眾人罵而不能生氣，受了委屈而負責到底」。對於我，寄居在親戚家中，隨時遭受責罵，已經受慣了；但工作受到挫折，則尚未習慣。幸而鄭老師從旁指點，慰勉有嘉，使我認識了做人的原則。就是：無論何時何地，委屈的遭遇，絕對無法避免；我們不應逃避，而該正面去克服它。不要祈求外邊有更輕鬆的擔子，該祈求自己有更強健的

肩膀。從工作裏，我獲得這個切實的經驗，這就大大助益了以後我處事的態度。

在附小求學之際，正是 國父到文明路大禮堂演講三民主義之時。雖然我們這些小學生對此不大清楚，鄭老師則向我們詳加解說，使我們實在受到 國父精神的感召。後來，每有名人到校演講，我常被指派爲速記。整理演講紀錄，使我忙煞，但同時也使我獲益最多。

我們的母校，對於政治活動，素稱敏感。每次出發向民眾宣傳，無論效果如何，至少是先說服了自己。對於 國父的偉大人格，我們認識最爲深切；所以每當看見那些職業學生從事破壞活動，歪曲事實，荒廢學業，就感到無限憎惡。終於，我們養成了「不變應萬變」的穩定愛國思想。愛國是我們的本份，絕對不用愛國的名義去求取名利，只要盡我所能去做切實的文化工作，表現出內心的愛國思想。

對日抗戰期間，鄭老師由重慶調返廣東省府任秘書長，協助李漢魂主席。我當時是在省行政幹部訓練團任音樂教官。鄭老師很關心我的工作情況，經常召我往見，慰問有嘉。在幹訓團遷入新址的數月假期中，教育廳要借我去協助趙如琳先生創辦藝術館，包括戲劇、美術、音樂三科，以培植藝術教育的幹部。第一期三個月完畢，省府李主席夫人吳菊芳女士把我借去，爲她所主持的兒童教養院總院，編訂七個教養院應用的音樂教材。當編訂工作告一段落，適值中山大學從雲

南澂江遷返粵北，建校於樂昌縣，鄭老師命我回去報到；因為師範學院需要音樂教師。為遵老師之命，我立刻返到母校；但幹訓團與藝專音樂科，我仍須兼任。從此奔馳兩地，不敢辭勞。

當時鄭老師在省政府推行「機關學校化」，以革新公務人員的生活；請梁寒操先生寫了一首歌詞，交我作曲應用。

公餘服務團團歌……（梁寒操作詞）

(一)世界不容有了漢，事業要我們一起幹；
民族何能沙般散？革命何能自由慣？
今天是羣眾的時代，我們的眼睛要清楚看；
集體的生活，羣眾的運動，克服人們私與懶。

同志們，機關要如學校：
飯一道的吃，事一起的辦；
我們團的精神，光明燦爛。

(二)世界不應有糊塗蟲，凡事沒有知識不會成功；
有知識眼睛才不矇，有知識頭腦才不空。

今天是科學的時代，我們大家不要在夢中；

一輩子做事，一輩子求學，克勝人們愚與蒙。

同志們，機關要如學校：

做事是無窮，求學是無窮；

我們團的精神，活虎生龍。

(三)人生自私一定痛苦，世界需要我們服務；

貨棄於地固可誅，力不出身尤可惡。

想達到不朽的人生，我們不要被自私心誤；

助人的得助，福人的得福，根絕人們貪與妒。

同志們，機關要如學校：

憂樂要相關，服務要相互；

我們團的精神，永恒堅固。

我竭力把歌詞作成活潑的進行曲，以期增進公務人員的朝氣；幸而演唱效果不壞，私心竊慰。因為歌曲演唱得很熱鬧，鄭老師命我到省政府早晨升旗禮後對列位同仁講述音樂生活化的話題，我就遵命向諸位官員作短講，「用音樂造成復興氣象」，以配合當時省府主席的呼召。講後

蒙老師賜以嘉許，對於我，快慰心情勝過獲得金像獎。

民國四十年（一九五一年）鄭老師主理僑務委員會，出國慰問華僑，路經香港。他在德明中學聽到學生演唱我為李韶先生歌詞所作成的大合唱曲「我要歸故鄉」。他認為這首樂曲，對國內與國外的同胞們，都甚具鼓舞力量；於是由僑委會邀請李韶先生與我到臺北，並請省教育會合唱團演唱「我要歸故鄉」、「北風」，由呂泉生先生指揮，在中山堂演唱，時為四十一年八月，效果優異。當時教育部長程天放先生囑我將禮運，大同篇，重新作成活潑的進行曲，配合訂正孔子誕辰在九月二十八日的公佈。僑委會又請李韶先生作「偉大的華僑」囑我作曲，用為華僑節日（十月二十一日）紀念歌。鄭老師又命我為海外華僑學校編訂音樂教材，我都努力完成，以利應用。

民國四十五年（一九五六年），我蒙香港大同中學校長江茂森先生賜助，正在忙於準備前往歐洲求師之際；我國派往泰國做音樂文化交流工作的朱永鎮教授，在曼谷不幸為敵人所害，工作被迫停歇。鄭老師拍電報到香港，命我立刻登程赴泰國，繼續朱教授所未完成的工作。我乃邀請聲樂家陳世鴻教授偕行，前赴曼谷。諸位親友都為我捏一把汗；但我認為，小心從事，必可有驚無險。我在泰國把文化交流工作做完，於次年（四十六年）春季，與陳世鴻教授到臺北向僑委會報告一切。就在此次首唱新曲「當晚霞滿天」（鍾梅音作詞），由申學庸教授與陳世鴻教授領唱，王沛綸教授指揮中廣合唱團和唱；同時也介紹國防部所邀我作的「中華民國讚」（羅家倫譯

詞）。鄭老師親到後臺賀我們成功，他的慈祥，給我們很大鼓舞力量。

我在義大利羅馬研求中國風格和聲技術，經過六年進修，在民國五十二年（一九六三年）教育部頒發給我以文藝獎。當時我尚留在羅馬，未能親自返國領獎，是由中國音樂學會會長戴粹倫教授代領，轉交僑委會轉給我的。

民國五十六年（一九六七年），中國文藝協會將我所作的大合唱曲「偉大的中華」（何志浩作詞）呈送中山文獎委員會，獲得中山文獎，鄭老師給我賀電，慰勉有嘉。

民國五十七年（一九六八年），是我國的音樂年，鄭老師命我將所著的「中國風格和聲與作曲」送交正中書局付印；然後在該年八月，由教育部，省教育廳，臺北市教育局，中國音樂學會，中國國樂會，中國文藝協會，中央第三組，僑務委員會，救國團總部，共九個機構，請我返國講學兩個月，以鼓舞音樂創作風氣。鄭老師認爲，我既有理論，應該爲眾人講解，以興樂教。我乃在臺北、臺中，爲音樂教師講學，正中書局送他們以書本。又到花蓮、高雄舉行樂教座談會，使音樂年的工作，能普遍開展。我因有師長關懷，故對一切工作，加倍小心，不敢草率；尤其是創作每首歌曲，均傾力以赴。例如當時爲秦孝儀先生的歌詞所作的「思我故鄉」，「大忠大勇」，「海嶽中興頌」，「白雲詞」，以及後來的「先總統蔣公紀念歌」，都是竭盡全力，誠心誠意，以期成績圓滿，庶不負師長的厚望。由五十二年獲取的教育部文藝獎開始，以至後來的中山文獎（五十六年），中國文協的榮譽獎（七十二年），國家文獎會的特別貢獻獎（七十二年），國防

部的埔光金像獎（七十三年），國軍文藝的金獎、銀獎（七十三年），實在這些榮譽，都該全部頒給鄭老師；因為我只是他用慈藹之心所栽培出來的一株小草而已。

民國七十六年（一九八七年），我因眼壓偏高，由香港珠海書院退休，定居於國內。居於高雄兩個月，眼壓即恢復正常，三年半以來，病情穩定，仍能工作如昔；這是難得的好運氣。每次我到臺北拜謁鄭老師，老師都殷殷垂問近況，使我深心感激。

民國六十八年（一九七九年），鄭老師為我的一冊文集「樂谷鳴泉」撰寫介紹文，刊於中央日報。讀者可從其附記中看到這位嚴師的慈祥氣質。羅子英學長說他是「金剛模樣，菩薩心腸」的長者，真是貼切得很。

下列是鄭老師的一篇介紹文：

美善人生的津梁

鄭彥棻

六十九年四月十六日 中央日報讀書周刊

頃承黃友棣教授以其新著「樂谷鳴泉」一書寄贈，披覽再過，喜愛不忍釋手。在當今我國的

樂壇上，黃友棣教授的大名及其作品，早已爲海內外所耳熟能詳。即如他四十年前所作的「杜鵑花」一曲，至今仍爲大家愛唱不輟。是以實在用不着再由我爲他飾色增輝。他從事音樂教育近五十載，夙夜辛勤，孜孜不倦。近年來他除了教學和作曲之外，復以其學驗心得，不斷撰寫有關樂教的文章，曾陸續出版了「音樂人生」，「琴臺碎語」、「樂林蓽露」諸書。每書之出，他也都寄我一册，讀後覺清新俊逸，富有教育性。而其現在的這本「樂谷鳴泉」，則尤可說是精心傑構，特別值得細讀。

是書計分「創作觀點」、「音樂生活」、「樂教見解」、「音樂知識」、「樂曲設計」及「專題探討」六部分，凡五十四章，內容豐富，範圍相當廣泛。作者除了把音樂的基本知識和技巧，深入淺出地灌輸給後學，務使大家易於領略之外，還把古今中西許多賢哲所編列，有關音樂歌曲方面的理趣和情調，提示給讀者，讓大家從美妙的欣賞中，悟出人生的眞諦。其最大之目的，是要憑藉音樂作爲教育工具，默化潛移，造成一個活潑諧和、美善的人生社會。

黃友棣教授拳拳服膺於中華傳統文化儒家淑世的精神，而讀書淹博貫通。他對西方樂壇各大名家作品，不但嫻習精研，且復熟識其歷史掌故，尋源溯流，加以詮釋，分析批評。觀其書中第三十一至四十關於「音樂知識」部分諸章，即可窺其梗槪。至於我國的經典、史傳、筆記、詩、文、詞、曲，以及稗官小說，民間歌謠，他都無不遍爲涉獵，而有得於心。是故書中所引述者，雖屬片言零語，大都切中肯綮，精妙絕倫，令人當下明悟而會心微笑。是以本書雖以討論音樂爲

主題，實際上在文學上也有很深的造詣，而且兼及人生哲理的精闢見解，足示後學津梁。

作者運用這種引經、據典、講故事、說笑話的方式以行文，的確能使讀者隨着他的筆觸而處

處入勝，宏收教育的效果。這也充分表現了他的學問與才情，但卻沒有半點自我炫耀而亂掉書袋

的痕迹。所以我敢斷定，此書之必獲眾多讀者的歡迎愛好，不在話下。由於作者本乎中華文化傳

統，重現倫理道德，注意音樂教育的功能，因此他對時下一些愛趨時髦的新派樂曲，不免加以針

砭，認為這類「亂世之音」，只不過想出奇制勝，譁眾取寵，事實上是不足為訓的。所以他諄諄

勸導大家，不應人云亦云地去競相效尤。他這番語重心長的藥石良言，確是很允當的批評，值得

大家平心靜氣地深加思考，切實矯正的。但恐有些積習已深，一下子不易接受苦口良藥，那就太

可惜了。

（附記）我在上面把「樂谷鳴泉」作了簡單的評介之後，還有一點需要略予說明的。我雖曾

畢業於高等師範學校，但對音樂一門卻可說是一個門外漢。黃友棣教授之所以常把其著作寄來贈

我者，卽此亦足看出他的優美德性之可嘉。因為在五十餘年前，他肄讀國立廣東大學（此校為

國父手創，後改名國立中山大學）的附屬小學時，我剛從大學高師部畢業，受命留校服務，被任

為附小的訓育主任。其時友棣正是最高班六年級的學生。他聰明活潑好學，乃成績最優者之一。

時校中為訓練學生自治能力，由我倡行設立「學校市」，摹仿普通市政府的組織，由學生選舉各

部門的行政人員，執行同學自行管理的工作。由於友棣品學俱優，態度溫文和藹，甚得眾同學之

愛慕，被選為「學校市」的教育局長。這個教育局的事務雖然很簡單，只負責管理上下課的打鐘（編定由各高年班同學輪流擔任），出版壁報以及協助做各項課外活動等工作，但友棣做得十分妥善，同學們樂與合作，欣然接受他的領導。自從那時起，就看出了他對教育的才幹和其濃厚的興趣了。

一年之後，友棣在附小畢業，升上了附中，而我也奉派赴法國深造，便結束了我們之間相處僅有一年的師生生活。等到十年後我從海外回到母校擔任法學院院長時，友棣則亦早已畢業大學，且執起教鞭作人師了。然而友棣對我，仍舊恭執弟子之禮，一直至今不衰。我於音樂所知有限，並非知音者。他之屢屢送給我有關討論音樂的著作，可說完全出自一片虛心誠敬的情懷，至足欣慰。由此彌足見得他努力用功和辛勤教學之餘，無時或忘身心德性的涵養，故能尊師重道，保持傳統倫理道德的精神。在當今叔季之世，何可多見？他之所以成為一個極出色的樂曲作者和音樂教育名家，其輝煌的成就，世所共知，誠乃實至名歸，決非偶然而致的，更絕不需我作「阿其所好」的話，便可為他增添光采。最好還是讓大家將此「樂谷鳴泉」一書，細心研讀欣賞，就必能明白我言之並非河漢了。

一三　候命還家

高雄市政府委託青溪文藝學會理事長楊濤先生籌備我的音樂作品演奏會，於民國八十年一月八晚舉行。楊先生擬用這個音樂會為我慶祝八十歲誕辰，我殊不贊同；因為我從幼至長，都沒有慶祝生辰的習慣。吹蠟燭，切蛋糕的儀式，對於我甚為陌生。我的母親也曾囑咐過我，多長了一歲，與其多吹熄一支蠟燭，不如多點亮一支蠟燭。終於，楊先生將此音樂會用為慶祝開國八十年。我建議提出「詩教與樂教携手」的呼召，務期詩人與樂人合作，齊心盡力，頌家鄉，與民族，振國魂。

這次音樂演奏會，聯合了五個合唱團，（高雄市，高雄縣，屏東市的教師合唱團，以及漢聲合唱團，雄風合唱團），更聘請向多芬女士為高音領唱，陳悧英女士為鋼琴獨奏；洋溢着一片和諧的氣氛。我要衷心感謝諸位音樂同仁，因為全靠他們的盛情賜助，乃使我的作品獲得生命。

由於這次音樂會之舉行，我省悟到年華如水，縈廻曲折地流過了許多巉岩峭壁，不覺已到八

十周年；我也應該回顧，評審我所交出來的卷子，是否能够及格。

我生於家庭貧困的環境中，活在國家苦難的時代裏。屢經軍閥割據的兵災、火災、水災、旱災、更受抗戰、赤禍的戰亂患難，顛沛流離；直到了四十六歲，纔獲得善心人士賜助，出國求師。我遇見許多傑出的命理學家、相理學家、掌紋學家，他們都給我以相同的結論，說我最多活到五十九歲，無法超越六十歲的大關。人人都知道，六十歲是大壽；他們不約而同地，笑我是「捧著壽桃而吃不得」的人。

我自幼就體弱多病，當時，親友們都斷定我很難活到成年；這種看法，我自己也相信。但活到了四十六歲，有機會可以出國求師，然後知道我的大限在六十歲；眼看來日無多，是否應該加以全盤考慮呢？如果我赴歐洲求師，每個月仍然要借債來補助支出；將來學成歸來，也必須清還債項。我的朋友們都認爲，把自己安置在一生欠債的生活裏，實在屬於愚蠢行爲。他們看來，目前有工作，有收入，生活堪稱愉快；不如悠閒度日，安享餘年，不必自尋苦吃了。

經過考慮，我認爲呆等大限之到臨，不如「有一天，學一天；有一天，做一天；決不放棄」。

我在義大利羅馬，忙於學習，過了六年。民國五十二年（一九六三年）回到香港，繼續教學，努力還債；看看時間，距離大限之期，不足八年；我於是變得更超然，更勤奮，要在有限的時間內，完成心中的寫作計畫，不再有閒情去謀名利，也不再有興趣與別人爭。看來，命理學家

們實在給我以很大的助力，他們助我的策略是「置諸死地而後生」。

我先要把「中國風格和聲」的理論整理，以備隨時可以刊行。（此書終於在五十七年被聘赴臺講學時，乃由正中書局印出）。其次要爲我國古代詩詞作更多的歌曲來證明我的理論之可行性；例如，「琵琶行」樂曲之重訂，「聽董大彈胡笳弄」之編成誦唱曲。此外，更要將民歌用串珠爲錬的方法，使之成爲大型合唱曲，賦予民歌以高貴的氣質；例如，「鳳陽歌舞」，「天山明月」，都屬此類。又爲何志浩先生的巨型長詩作曲，以建立中華民族的威儀；例如，「偉大的中華」（十一章），偉大的 國父（九章），偉大的領袖（五章），黃埔頌（五章），皆屬此類。

在六十歲大限快要到臨之際，五十六歲以「偉大的中華」獲得中山文獎。五十七歲應教育部之聘返國講學兩個月，解說我的中國風格和聲與作曲，以配合音樂年的呼召。五十九歲除夕，爲王文山先生的詞「思親曲」作成合唱。六十歲爲梁寒操先生的詞「開國六十年」作成合唱，又爲秦孝儀先生的詞「大忠大勇」作成獨唱與合唱。至此，我要趕做的工作，已經差不多做清；所欠的債項，也已經每月逐筆清還；可以隨時應召還家，毫無遺憾了。可是，安心等候，使者始終不來，這也不曉得是失望還是喜悅。

於是我設計用散文方法來寫樂教的材料，我要用笑話來詮釋音樂與生活的大道理。由六十二歲開始寫「音樂創作散記」，繼之便是「音樂人生」短文集（一九七四年刊行），以後便是「琴臺碎語」（一九七六年），「樂林葦露」（一九六七年），「樂谷鳴泉」（一九七九年），「樂

韻飄香」（一九八一年）「樂圃長春」（一九八六年），「樂苑春回」（一九八九年），到了我在八十歲的日子裏，乃完成這册「樂風泱泱」；這些都是要用趣味的短文，來把音樂生活化，生活音樂化。感謝東大圖書公司董事長劉振強先生，二十年來都樂於爲我刊行這些册子，幫助音樂教師蒐集教學資料，實在功德無量。如果我在六十歲之前就奉召還家，這八册材料便無法完成。

細想起來，天上的老人家多給我一些年份，總有其原因的。大概因爲我學音樂遲了十年，加以兵荒馬亂，阻我工作；所以多賜給我韶華二十年。以後如有更多歲月，就是多加的賞賜，我該珍惜運用，莫負深恩才是。

四年前（一九八七年）我因眼壓偏高，由香港退休，遷居於高雄；住下兩個月，眼壓迅卽恢復正常，四年來未有變壞；故能寫作如昔。由於諸位愛護我的親友們對我關懷，使我醒悟到，必須秉持報恩的心情，盡我本份，爲地方，爲國家，爲民族，做些有用的工作。我記起兩隻小貓的事蹟，它們實在啟發了我做人的道理；請詳述之：

（一）

在我幼年，親戚送給我們一隻小猫；它長得很醜：兩條鼻管明顯地露在面上，尾尖的骨是扭曲的，尾巴就似一個鉤子。身上兩側有黑色的旋紋，好像兩隻黑蝴蝶。它很活潑，有一次躲入牀下，玩耍一綑小繩，又抓又滾，把它自己的身體給繩纏著，越是掙扎，纏得越緊。次早我們起

床，見它被繩纏得奄奄一息。我的母親用剪刀把小繩剪開，它已軟得似一堆棉花。休息了很久，它才開始學習站起來；但軟弱得很，站也站不穩。那天晚上，我把它捧到桌上，在燈光下詳細檢視，見它仍然是軟弱無力。牀側地上突然有一隻小鼠走過，它一躍而起，把我們嚇了一驚；它跳到地上，把小鼠一口咬住，站着不動，似說「敬請發落！」一隻病弱的貓，站也站不穩，一週責任到臨，居然神勇有如飛將軍，實在令人敬佩！

由此我醒悟到：雖在病弱之中，不忘克盡職守。

（二）

在抗戰期中（一九四一年），我住在中山大學師範學院的教授宿舍中。這是一列木房子，建在樟樹林的側邊。在春天的早晨，我拉開掩窗的布幔外望，窗前的草地上有一隻受傷的小貓，蜷伏着，抬頭望我，有氣無力地呼叫。我走出窗外，把它捧起，見它的後腿受傷流血。我把它捧入室中，用紅藥水為它消毒，替它把傷口裹紮起來。用膿飯餵它，它也吃得很開心。把它放在火盆側的椅子上，它就卷着身體睡下；看來，它是因為受了傷，又冷又餓，以致衰弱如此。它睡了一整天，安靜得像一隻蝸牛。忽然醒來了，伸手伸腳，我一開門，它就飛奔而出。也不曉是誰家所養；要走，該讓它重獲自由了。

隔了兩天，我正在桌邊寫講稿。由掩窗的布幔外，突然跳進一隻小貓，把我嚇了一跳；使我

更驚詫的是它口裏咬著一隻大老鼠。它由口裏發出「嗚嗚」的聲音，恰似拿著一件戰利品前來向我報到。它咬著大鼠而能由地面跳入我的窗內來，使我震驚它的武藝高強。我曾聽人說，只要向貓耳洞吹一口氣，它就會把所咬的東西放下；於是我把貓頸按住，向它的耳洞吹氣。它果然鬆了口，老鼠便飛身跳到地上，把我又嚇了一跳；原來這隻貓並非死鼠。我立刻把貓放開，它跳到地上，毫不費力地又一口把老鼠咬住。我拿起火鉗，把鼠夾著，它便乖乖把鼠放開，我把鼠打死，埋在草地裏，它便一溜烟跑掉。這隻小貓，似乎懷著報恩的心情，向曾經關心過它的人表示感謝之意。我還來不及向它表示敬意，它已飄然遠去了！多超脫的性格！

這兩隻小貓，教了我：時時刻刻，不忘我的本份；報答所有曾經關心我的人。現在我已經過了八十歲，該有能力學習小貓的德性了。

王金榮先生精於諸葛神數，為我推算，說我有一百一十六歲，我不禁大笑起來。我記起「洞微志」所記的一段趣事，題目是「雞窠中小兒」：

宋，太平興國中，（太平興國是宋太宗的年號，時為公元九七六年），李守忠奉使西方。過海，至瓊州界。道逢一翁，自稱楊璡舉，年八十一。邀詣所居，見其父叔連，年一百二十二。其祖宋卿，年一百九十五。語次，見梁上一雞窠中，有小兒頭下視。宋卿曰，「此吾九代祖也。不語不食，不知其年。朔望取下，子孫列拜而已。」

如果老到不能做事，只如雞窠中小兒，則老來作甚？

其實，一個人的一生，就如演戲時的演員，從這邊走出，從那邊退去。如果在臺上，應出而不出，應退而不退；則必然招致喝倒采了。

蘇軾說作文如行雲流水，「常行於所當行，止於所不可不止」；人生也正如是：活其所當活，死其所不可不死。列子（力命第六）云，「可以生而生，天福也；可以死而死，天福也。可以生而不生，天罰也；可以死而不死，天罰也」。由此可見，凡事不必強求。陶淵明在「歸去來辭」的結尾說得好，「聊乘化以歸盡，樂夫天命復奚疑」。我該常持輕快的心情，繼續未完的工作。全天候，候命還家！

一四 唐宋詩詞合唱曲中的詩樂合一

（I）詩樂合一的敎育效能

（一）用合唱助人了解詩詞中的境界

古諺云，「取來歌裏唱，勝向笛中吹」；因爲歌中有詩，可以同時從感情與理智兩方面來把聽者的心靈，帶入美的境界去。

詩與樂，本來是不可分離的藝術。宋代藝人鄭樵說得好，「律其詞則謂之詩，聲其詩則謂之歌；作詩未有不歌者也。詩者，樂章也」。後人拿起詩來，只說其中義理而不唱之爲歌；逐使詩篇失去了音樂的感性與動力。

西方諺語云，「必須有樂之弓，乃能把詩之箭射進人們的心坎去」。從教育立場看來，此言深具至理；詩與樂必須融成整體，然後功效顯著。

獨唱或齊唱的歌聲，靈活有力；合唱的歌聲則更具鮮明的色彩，能把詩境渲染得更瑰麗，將感情表達得更眞切，教育效能也就更顯著；所以我們該盡量使用合唱。

（二）　用合唱榮耀古代詩人們的成就

世界上任何一個國家的國民，都敬愛其古代詩人們的作品，都常用音樂，繪畫，戲劇，舞蹈，雕刻，朗誦，爲之表揚，使國家文化增添光彩。

我國在近百年來，引進西方文化來使國家現代化；國人就有了崇洋的傾向。大家都敬重莎士比亞，歌德，雪萊，拜侖，多過敬重李白，杜甫，白居易，蘇軾；這實在是一大憾事！

我國的古詩，也許文詞較爲深奧；但這些是我們祖先傳下來的財富，我們必須教育國人，使人人都知所珍惜，誠心愛護。倘能借音樂爲助，用合唱歌聲爲眾人作嚮導，則可使眾人容易了解及懂得欣賞；更能認識古代詩人們的成就，然後曉得更加敬愛我們的文化財富。

（三）　用合唱發揚我國語言的音樂性

世界各國一致公認我國語言是音樂化的語言，因爲我國文字的讀音，能用平仄變化而產生更豐富的涵義。國語的四聲變化，粵語的九聲變化，都是讀音上的音樂變化。這種讀音變化的知識，可藉音樂訓練將其普及宣揚，發皇光大。在歌曲創作之中，若能小心處理文字的聲韻變化，

樂曲就能表現出純粹的民族氣息了。

（四）用合唱表彰我國音樂的民族性

不久之前，我國樂壇，明顯地分成兩個壁壘：一邊是崇拜西方音樂，一邊是堅決故步自封；前者忽視民族性，後者拒絕現代化。如果我們了解「禮失而求諸野」的明訓，知道重視民間音樂，就該曉得要研究自古傳來的音階，（即是各種調式）。以各種調式爲基礎，造成民族風格的和聲，融匯民族風格的樂語，應用於音樂創作之內，則必能表現出濃郁的民族色彩。如此，則這兩個互不相容的壁壘，就可消失於無形了。由此觀之，詩樂合一，乃是民族音樂創建的基礎，是當前音樂創作的正確路向。

（Ⅱ）愛護古人的詩詞傑作

常聽人談及，創作歌曲到底是先有詞還是先有曲？在古代，那些詞牌，就是固定的曲譜；例如：滿江紅，西江月，浪淘沙，不是先有曲譜，然後塡入新詞的嗎？按譜塡詞，未嘗不可；但這並不是「藝術歌」的原則。「藝術歌」之產生，乃是由於要用音樂來表彰詩句的內容；必然是先有詩，後有曲。樂曲是替詩句量度身裁所縫製的衣服。一首描述海上遨遊的詩，作成歌曲，其中

可能充滿浪濤聲音；如果把此曲改塡入爬山的歌詞，則其伴奏裏的浪濤聲音，就全不合用。至於

塡詞所用的詞牌名稱，實在毫無意義。同是一位詞人所作的「西江月」；例如：蘇軾的「世事一

場大夢」與「照野瀰瀰淺浪」，前者是感慨的，後者是豁達的；情有別而曲相同，唱出來就有衣

不稱身的毛病。這完全不是「藝術歌」的原則。因此，許多詞，只誦而不唱。就是由此造成了詩

樂分離的習慣。

至於樂人爲詩詞作新曲，也有各種不同的意見。有些作曲者，不顧詩詞本身的風格，只按個

人的癖好，替詩詞披上自以爲是的音樂彩衣；據說要使古詩現代化。這是他們自己的道理，卻

並不是敬愛古詩的正途。他們喜歡替楊貴妃穿上比基尼泳裝，替林黛玉穿上低胸晚禮服，造成並

不調和的現象，聊以自娛。其實，爲詩作曲的人，必須眞心愛詩，而且要愛之以其道。小妹妹愛

游泳，硬要抱了她所愛的猫兒去游泳；老太太愛蘭花，日夜施肥，終於把蘭花都弄死了。愛之不

以其道，就不是愛護而是虐待。爲了不要傷害我們所愛的古詩，該注意下列各項：

（一）詳細考查詩中的文字與典故

古詩印本，常有錯字，印書的人，也不負責訂正；於是以訛傳訛，害人不淺。愛詩的人，爲

詩作曲，必須先做一番考證的工作。今舉兩個例以說明之：

翻開任何一册「唐詩三百首」，都可見到這個標題：「聽董大彈胡笳兼寄語弄房給事」。

胡笳是胡人所吹奏的樂器，何以說「彈胡笳」？

這首詩的後段，讚頌房給事（琯）為人高雅，並無戲弄的意思，何以說「弄房給事」？

若能詳細考查，就可明白，昔日蔡文姬被胡人擄走，她採取胡笳所吹奏的調子，唱出她一生的慘痛遭遇，作了十八段歌詞，取名「胡笳十八拍」。後人將它用琴彈奏，便成為「胡笳弄」；所謂「弄」，就是琴曲的通稱。

唐詩印本所用的標題，顯然是把「弄」字放錯了位置。正確的題目，應該是「聽董大彈胡笳弄，兼寄語房給事」。可是，編印唐詩版本的人，誰也不敢去為之更正。恰如畫師臨摹古畫，把那些發霉的污漬也照樣繪上。污漬黏在名畫上，已經成為神聖之物，無人敢去碰它了！我為此詩作成樂曲，實在也有一個心願，盼望以後刊行唐詩的人，勇於負責，敢於糾正這個錯誤，以免貽害後學。

另一個例是宋詞，蔣捷所作的「舟過吳江」，（一剪梅）。詞的開端是：

> 一片春愁待酒澆，江上舟搖，樓上帘招。
> 秋娘渡與泰娘橋，風又飄飄，雨又蕭蕭。

許多宋詞印本，都為之改成「秋娘容與泰娘嬌」；這是那些自命風流的文人所改訂，硬要為

此詞多添些浪漫色彩。其實，這首思歸的詞，描述春愁，風雨；最後更說時光飛逝，紅了櫻桃，綠了芭蕉，根本與「秋娘容與泰娘嬌」不合格調。更有些版本，解說「容與」乃是「閒適」之意，真是信口雌黃，離題萬丈。這位詞人的另一首詞「舟宿甯灣」，（行香子）後段云：

　　待將春恨，都付春潮，

　　過窈娘堤，秋娘渡，泰娘橋。

時也不再使古人的傑作受屈。

這些都是旅人眼中所見的景物，改為「秋娘容與泰娘嬌」，實在毫無意義。

為了想助讀者正確地認識蔣捷這兩首詞作，我試把它們組成合唱，取名「舟中」，以描繪歸心似箭的旅客，沿江思潮起伏的情況。我期望，憑藉合唱的歌聲，可使讀者不再受訛傳之苦，同

（二）重視詩句中每個字的聲韻

我國文字，因聲韻的平仄變化而產生不同的涵義；為此之故，作曲者必須加倍小心，以免偶因疏忽而引起聽者的誤會。例如，相思與想死，大道與大刀，同心與痛心，飛鳥與肥鳥，新鮮魚與神仙魚，買茶與賣茶；都要小心處理。提倡的「倡」，不應讀「昌」而讀「唱」；男有分的

「分」，不讀分離的「分」而讀「份」。「筆」的讀音是「比」，倘把它唱高些，就會鬧笑話。

也許有人問，「為了曲調之美，歌詞可否稍作讓步？」答案是「不能！」因為歌詞直接傳達

意念，必須先受尊重。在歌曲之中，只要一個字音處理失當，就可使全曲淪為笑料。那位外國牧

師，流暢地用中國語言講道，使人人讚美；但他把「耶穌上山變化面貌」說成「變花面貓」，就

使全場聽眾笑聲不絕，莊嚴氣氛就給破壞殆盡。這值得作曲者引以為誠。

（三）分析句段結構，使樂曲組織嚴密

除了詩中的每個字義與聲韻之外，更須分析整首詩的句段結構。詩與文相似，其起、承、

轉、收的佈局，絕對不可忽視。不論其組織如何自由，必然少不了合理的回應；如果沒有條理，

則全個作品就變為散亂了。試分析那首合唱歌曲「玉門出塞」，（羅家倫作詞，李維寧作曲），

就可以明白作曲者該注意的事項。

那些結構散漫的詩篇，倘若用之作成散漫的歌曲，聽者很快就會感到煩厭。縱使詩中的文字

很精煉，句子對仗極為工整；缺少了嚴密的組織，就使人只覺其亂了。試讀下列這首五言詩，你

有何感想？——日出八腳桌，風吹兩曬漿。掌上飛三百，堂前走萬章。蛙翻白出濶，蚓死紫之

長。隔鄰王二嫂，門前兩狗相打。

這些詩句，各個字的對仗，實在極為工整；可惜是散漫非常，全無組織。這個笑話的下文是

這樣：作詩者的表兄認爲尾句多了一個字，不如刪了這多餘的字，成爲「門前兩狗相」，又押韻，又整齊，豈不更好？老師看了此詩，極爲生氣，批道：「狗屁！極爲可觀！該打！」因爲老師的批語並無標點，這位詩人就得意洋洋，念給其表兄聽：「狗屁全無，文采可觀。多麼好的讚美！你叫我刪了最後的一個打字，眞是壞主意！老師就說該加上一個打字！」

我們怎能使這位詩人醒過來呢？

（四）流暢運用中國樂語，使樂曲中國化

雖然說音樂是世界語言，沒有國界之分；但其中仍然存有不同的民族氣息。一切藝術作品，鄉土氣息足都以增加親切感；這是不爭的事實。

有人以爲，使用五聲音階作曲，就能使樂曲中國化；這個見解並不可靠。能使樂曲中國化的是中國的樂語而非只靠五聲音階；因爲五聲音階並非中國音樂所獨有。世界各國的民歌，常用五聲音階造成；例如，蘇格蘭民歌「友誼萬歲」，是五聲音階樂曲，它卻全無中國風味，原因是其中缺少中國的樂語。

要使樂曲中國化，必須流暢地運用中國的樂語。在聲樂曲中，樂語是由字句的讀音得來，只需正確處理歌詞中的字音，就很容易達到中國化的目標了。

（五）朗誦與歌唱，可以融成整體

昔日歐洲的作曲家，認定朗誦與歌唱是兩個敵對的世界；如果同時使用，必須犧牲其一。羅曼羅蘭在其所著的「約翰克利斯朵夫」中引述此種說法是好比一隻鳥與一匹馬同時縛在一輛車上。但，我國的語言，單音字的平仄變化，實際上就是字音的音樂變化。詩的朗誦，本身就具備了節奏性與曲調性。朗誦與歌唱，根本就沒有截然的界線。爲了證明這點，我必須以實際的作品爲例；我把唐詩「琵琶行」（白居易）「聽董大彈胡笳弄」（李頎），宋詞「傷別離」（辛棄疾），譜成誦唱兼用的樂曲，原因在此。在這些曲之中，敘述情節的段落，適宜使用朗誦；感情豐富的詩句，適宜使用歌唱。誦與唱，可以隨時變換，其間並無明顯的差別。

（六）避去方塊句子，以免樂曲呆板

詩詞之有對偶句與樂曲之有模進句，原是爲了結構上的均衡。整齊的詩句，常誘使作曲者用得太多模進句，以致全曲陷入呆板的方塊陣裡；這種情況，必須避免。古詩的四字句，唐詩的五字句，七字句，後來演變爲長短句的宋詞與元曲，原因就是要擺脫節奏上的呆滯。現代樂曲之所以喜愛素歌式的自由節奏，實在是爲了掙脫節奏上的束縛；可是，節奏太過自由，變化太多，又使聽者感到散漫與紛亂

模進句子並非不可使用，只是不可多用。



了。所以，一切變化的方法，均須適可而止，不宜過份。什麼情況才是過份？每個作曲者，都有不同的標準，在其中就可顯示出作曲者的個性與風格。在一般原則上說，如果模進句子連續出現三次，就該加以變化；只要微小的變化，就可獲得不平衡的對稱，也就可以避去方塊句子的陷阱了。挪威作曲家葛利格（Grieg），最愛使用模進句，我們不宜學他；參考勃拉姆斯與舒曼的作品，便可明白改善的方法了。

（Ⅲ）結　語

詩與樂，應該合一，尤其是合唱的歌聲，可以圓滿地達成詩樂合一的教育任務。下列三項，可作備忘：

（一）我國語言，是音樂化的語言，是祖先留給我們的珍貴財富，我們必須愛護它，發揚它。朗誦與歌唱的結合，乃是極為自然之事。詩樂合一，誦唱相融，必能產生更新穎，更豐厚的作品來。

（二）古代詩詞，清新秀麗；民間歌曲，樸素自然；只要把兩者結合發展，必可使我國詩樂放出異彩。根據我國語言聲韻，使用我國的調式為基礎，創作中國風格的曲調，配合中國風格的和聲，融匯我國民間的樂語，必能建立起真正的，進步的，民族的詩樂作品。

（三）詩與樂，本是同源的藝術。無論是唱奏者，作曲者，指揮者，以及繪畫，舞蹈，戲劇，朗誦，雕刻的專家們，皆應勤讀我國歷代的詩作。從詩詞行雲流水的聲韻中，必可悟出，而且親歷畫中有詩，詩中有樂的境界，從而獲得更切實，更深刻的啟示，來創出我國藝術的新境界。

一五 傷別離

南宋詞人辛棄疾（公元一一四〇至一二〇七年）所作的詞「賀新郎」，標題為「別茂嘉十二弟」。

「賀新郎」是詞牌名稱，原本名為「賀新涼」。此詞牌更有幾個不同的名字。這原是蘇軾為歌妓秀蘭所作的詞，其前段句云，「乳燕飛華屋，悄無人，桐蔭轉午，晚涼新浴。……簾外誰來推繡戶，枉教人，夢斷瑤臺曲；又卻是，風敲竹。」此詞因此又名「乳燕飛」，又名「賀新涼」，又名「風敲竹」。「賀新郎」只是訛音，其本身並無特殊意義。葉夢得作此詞牌，有「唱金縷」的句子，故此詞牌又名「金縷歌」，「金縷詞」，「金縷曲」。張輯作此詞牌，有「把貂裘換酒長安市」的句子，故此詞牌又名「貂裘換酒」。因為詞牌「賀新郎」並不能顯示此詞的內容，我乃為之取名「傷別離」。下列是此詞的原文：

綠樹聽鵜鴂，
更那堪鷓鴣聲住，杜鵑聲切。
啼到春歸無尋處，苦恨芳菲都歇；
算未抵，人間離別。
馬上琵琶關塞黑，
更長門，翠輦辭金闕。
看燕燕，送歸妾。

將軍百戰身名裂，
向河梁，回頭萬里，故人長絕。
易水蕭蕭西風冷，滿座衣冠似雪；
正壯士，悲歌未徹。
啼鳥還知如許恨，
料不啼清淚長啼血。
誰共我，醉明月。

這首詞的開端，歷舉三種春天的鳴禽：鵜鴂是與杜鵑同類的鳥，其啼聲是「歸去，歸去！」杜鵑的啼聲是「不如歸去」。鷓鴣的啼聲是「行不得也哥哥」。這些啼聲，皆能增添離人的惆悵。這首詞，以鳥聲佈成別離的感傷氣氛，實在是優秀中的音樂境界。

辛棄疾的十二弟茂嘉，當時是因獲罪而被謫徙，與作詞者乃是同病相憐，故倍覺惆悵。他在此詞中，列舉古代最令人憤慨的五個別離故事，以洩心中的悲痛。這五個故事，簡述如下：

（一）漢元帝（漢武帝的玄孫）宮女王嬙（昭君）嫁給匈奴，永別祖國，乃是極端委屈之事。（公元前三十餘年）

（二）漢武帝后（陳皇后）被廢，居於長門宮。她辭別宮門之時，內心充滿無可奈何的哀怨。（公元前約九十年）

（三）春秋時代，衛莊公妻（莊姜）與妾（戴嬀）情誼深厚。自從夫喪子亡，送妾大歸，依依不捨，乃作傷別詩「燕燕」。（見詩經，邶風，詩云：燕燕于飛，差池其羽。之子于歸，遠送於野。瞻望弗及，泣涕如雨。）（公元前四百七十餘年）

（四）漢武帝時，李陵將軍，因戰敗無援，降給匈奴。在他之前，蘇武出使匈奴，被扣不屈，牧羊於北海邊；十九年後，匈奴與漢族和好，乃得遣還。李陵則含冤莫白，無法歸國。他們兩人，原是摯友。在河梁話別，從此永訣。這是激昂而悲痛的別離故事。（公元前約六十年）

（五）戰國時代，燕國太子丹為報國仇，求荊軻往刺秦皇，眾人皆穿白衣送行。荊軻慷慨悲

歌「風蕭蕭兮易水寒，壯士一去兮不復還」。這是氣壯河山，從容就義的別離故事。（公元前二百二十餘年）

這首詞描述別離，有很深刻的感情。所引述這五個故事，有悲傷，有哀怨，有溫情，有憤激，有慷慨，內容極爲複雜；敍述之時，所用的詞句少而暗藏的情節多，只將詞句唱出，聽者就很難獲得親切的感受。五十年前，我很想爲此詞作曲，終因想不出週全的設計而擱置下來。

在此，讓我舉出兩位詩人與樂人爲例，可作參考。德國的兩位詩人，歌德（Goethe），海涅（Heine），由於性格不同，其詩作就各見特性。歌德的詩，如胸懷坦蕩的大丈夫，敍述事理，簡潔明快；舒伯特爲他的詩作成藝術歌，是優美而流暢。海涅的詩，如多愁善感的小姑娘，說話總是半吞半吐；舒曼爲他的詩作成藝術歌，常要使用音樂爲間奏，替他補充，用樂聲去繪出詩句中所隱藏的心事。像這首詞「傷別離」，境界變換頻繁，爲之作曲，必須使用舒曼的手法，用合唱以詠嘆，使中的心聲，以助聽者獲得完整的印象。我要用朗誦以敍事，使聽者易於了解；用合唱以詠嘆，使感情易於傳達；我更要採用人人已懂的樂曲爲佈景素材，恰如戲劇導演之使用舞臺裝置。關於這種處理手法，我想舉例以說明之：試聽那首兒童們所喜愛的鋼琴曲「少女的祈禱」，然後聽黃自所作的鋼琴曲「春聲」，然後聽黃自所作的藝術歌「春思曲」，（韋瀚章作詞）。聽完之後，必可明白我所作，敍述少女自述的歌「本事」，（盧前作詞）。試聽挪威作曲家辛定（Sinding）所作的鋼琴曲「春聲」，然後聽黃自所作的藝術歌「春思曲」，（韋瀚章作詞）。聽完之後，必可明白我

所說的「佈景方法」了。

從聽者的立場來說，「傷別離」演唱的進行如下：

鵜鴣的啼聲「歸去，歸去」，喚出此曲的主題，句尾夾著鷓鴣的啼聲「行不得、哥哥」與杜鵑的啼聲「不如歸去」。

合唱歌聲唱出詞的前半，「綠樹聽鵜鴣，更那堪鷓鴣聲住，杜鵑聲切。啼到春歸無尋處，苦恨芳菲都歇；算未抵，人間離別。」這段是用鳥聲爲佈景的開場白。

接著，樂聲奏出古曲「昭君怨」的句子，使聽者立刻感覺到，這是說及王昭君的故事。全體女聲朗誦「馬上琵琶關塞黑」爲之作註釋。當朗誦繼續「更長門，翠輦辭金闕」之時，樂聲輔以一串串下行的半音階，爲之作無可奈何的嘆息。

合唱歌聲「看燕燕，送歸妾」之後，緊隨而來的是輕煙一般的女聲合唱，唱出詩經、邶風的「燕燕于飛」；這就是當年莊姜送妾大歸所作的惜別詩，我要用它來爲詞句做註腳。

激昂的詞句「將軍百戰身名裂」，是由樂聲奏出。樂聲能夠表達感情，不能明白敍事；所以激昂的樂句奏出之後，全體男聲立刻把詩句朗誦出來，替樂聲譯述。「向河梁，回頭萬里，故人長絕」，都是由樂聲先唱，朗誦隨加譯述。樂聲由感慨漸變爲哀傷，朗誦亦與之同樣加以嘆息。

河梁話別是李陵與蘇武的訣別，悲憤委屈之情，蘊藏在這首民歌「蘇武牧羊」之內，長久以來，

活在中華民族的血液裏。

繼之而來的是一串向上急升的半音階，伴著戰鼓之聲，帶出強烈的男聲齊誦「易水蕭蕭西風冷」。這回是朗誦先行，樂聲為之註釋。朗誦了這句詩，樂聲便奏出荊軻曾經唱出的「風蕭蕭兮易水寒」。緊隨朗誦「滿座衣冠似雪」之後，樂聲立刻奏出眾人穿白衣送行的原因，暗示荊軻所唱的「壯士一去兮不復還」。於是男聲以歌聲為之詠嘆，「正壯士，悲歌未徹」。在杜鵑哀啼之中，合唱乃為之註解，「啼鳥還知如許恨，料不啼清淚長啼血」。

至此，前奏的鳥聲重現。終於，合唱把尾句唱出：「誰共我，醉明月」。初猶有憤慨之情，但立刻恢復平靜心態。孤零之中，再顯灑脫；這是詩人的豪爽性格：拂袖而行，不再猶豫。

在這首樂曲之中，樂聲與朗誦，合唱，三者立於同等重要的地位。指揮者把三者揉合為整體，恰似牛奶加入咖啡，再加砂糖，只要手法高明，就可造成美味的飲品了。

一六 琵琶行與胡笳弄

民國八十年（一九九一年）二月五日，行政院文化建設委員會舉辦臺北國際合唱節「合唱藝術研討會」，在國家音樂廳之演奏廳，由實驗合唱團演唱我所作的三首誦唱曲：「琵琶行」，（唐，白居易詩），「聽董大彈胡笳弄」（唐，李頎詩），「傷別離」，（宋，辛棄疾詞「賀新郎」），戴金泉教授擔任指揮，鄭仁榮教授擔任聲樂指導，馬國光（亮軒）教授擔任朗誦，陳芬芬小姐，劉正容小姐分別擔任鋼琴演奏。因為列位同仁融洽合作，演唱成績傑出，獲得盛大的讚美，使我沾光無限；謹致衷誠之謝意。

聽眾們甚想獲得一份附有原詩的樂曲解說，故特為整理；下面是「琵琶行」與「聽董大彈胡笳弄」的解說（「傷別離」的解說，見本冊一二三頁）：

(一) 琵琶行

「琵琶行」是唐代詩人白居易所作的七言古詩。我設計把它作成一首鋼琴、朗誦、合唱、三者融爲一體的「誦唱曲」；目的在例證中國詩詞的朗誦與歌唱，可以合一使用；同時並例證中國風格的調式和聲，可與現代作曲方法混合應用。

白居易借商婦琵琶寫出自己被遷謫的心境，全篇重心，是同情之愛。「同是天涯淪落人，相逢何必曾相識」；意眞情摯，詩境既高且美。

這首樂曲是由鋼琴、朗誦、合唱、三者組合而成，曲體是一首有插曲的奏鳴曲式 (Sonata Form With Episode)，而不是以合唱爲主的淸唱劇。曲內有四個明顯的主題：

一、詩人，雄厚大方的主題，是 Sol 調式。

二、商婦，嬌弱秀麗的主題，是 Re 調式。這個主題的動機，採自華南古調「雙聲恨」尾聲開始的三個音。

三、商人，這是全音音階的曲調與和絃。在大音階之內，只有兩個高度相距半音的全音音階。在全音音階裏，每個三和絃，包括其轉位，皆是增和絃；乍聽來，覺其音響豐厚，實則內容變化極少，乃是外形華麗而內在貧乏的音階。用這種音階去表現「沒有心靈的商人」，極爲恰

當。

四、山歌村笛，是全部不協和絃的樂句，加上呆笨而冒充活潑的節奏，使人感到笨拙得可愛。

所用的插曲，是華南古調「雙聲恨」，（又名「相思恨」，或「雙星恨」，據說是描述牛郎織女的相思之苦。）是 La 調式。

從聽曲的立場來說，整首「琵琶行」的進程如下：

（呈示部）

鋼琴奏出引曲，是一串減七和絃的琶音；這是描繪秋江夜色。奏鳴曲式的第一主題（詩人）出現，合唱歌聲唱出江頭送客的情況：

> 潯陽江頭夜送客，楓葉荻花秋瑟瑟。

然後朗誦敍述出黯淡的氣氛：

> 主人下馬客在船，舉杯欲飲無管絃。

於是接以過渡朗誦：

江上琵琶聲突然出現，立刻將黯淡氣氛一掃而空。添酒回燈之後，詩人的主題乃輝煌出現。

移船相近邀相見，添酒回燈重開宴。
尋聲暗問彈者誰，琵琶聲停欲語遲。
忽聞江上琵琶聲，主人忘歸客不發。
醉不成歡慘將別，別時茫茫江浸月。

千呼萬喚始出來，猶抱琵琶半遮面。

由此引出第二主題（商婦）。這個主題在開始之時，奏得若斷若續，顯出趑趄不前的神態。朗誦下列一聯，乃是過渡的句子：

直至再奏時，乃得暢順進行。

轉軸撥絃三兩聲，未成曲調先有情。

於是開始描寫琵琶演奏的一段插曲，材料採自華南古調「雙聲恨」。此曲的溫婉哀怨，以及

高貴的氣質，恰當地顯示出女主角的淒涼身世。朗誦旁白的描述，更能清楚地說出樂曲的涵義：

絃絃掩抑聲聲思，似訴生平不得志。

低眉信手續續彈，說盡心中無限事。

描繪琵琶演奏的各種技巧（輕攏、慢撚、抹、挑），以及演奏時所予人的印象（如急雨，如私語，錯雜彈，珠落玉盤），都是由朗誦者先說，再由琴聲奏出：

輕攏慢撚抹復挑，初為霓裳後六么。

大絃嘈嘈如急雨，小絃切切如私語。

嘈嘈切切錯雜彈，大珠小珠落玉盤。

隨著，合唱的歌聲輕輕加入，描繪出鶯語，流泉，絃凝絕，幽情闇恨生，無聲勝有聲的境界：

間關鶯語花底滑，幽咽流泉水下灘。

奔騰的樂聲伴奏：

緊接這段溫柔的合唱之後，是突然的強力朗誦，與前段作極端的對比，故用全體齊誦，附以

水泉冷澀絃凝絕，凝絕不通聲漸歇。

別有幽情闇恨生，此時無聲勝有聲。

強烈雜亂的印象過後，便是朗誦過渡的句子：

銀瓶乍破水漿迸，鐵騎突出刀槍鳴。

曲終收撥當心劃，四絃一聲如裂帛。

於是帶來一段輕聲的合唱：

東船西舫悄無言，惟見江心秋月白。

這段合唱，瀰漫著一片憂傷漠寂的氣氛。至此，奏鳴曲式的呈示部完結，由朗誦帶入開展部。

朗誦過渡的詩句：

（開展部）

沉吟放撥插絃中，整頓衣裳起歛容。

於是琴聲奏出商婦的主題，繼之以一串不同調式的變奏，以描述女主角的一生遭遇：

自言本是京城女，家在蝦蟆陵下住。

十三學得琵琶成，名屬教坊第一部。

（第一變奏）

曲罷曾教善才服，妝成每被秋娘妒。

五陵年少爭纏頭，一曲紅綃不知數。

鈿頭銀篦擊節碎，血色羅裙翻酒污。

（第二變奏）

今年歡笑復明年，秋月春風等閒度。

（第三變奏）

弟走從軍阿姨死，暮去朝來顏色故。

門前冷落鞍馬稀，老大嫁作商人婦。

琴聲奏出一串下行的和絃，描繪出這種悲劇的轉變。然後商人的主題出現，與女主角的音樂

動機結合為一。朗誦說明商人重利輕離之後，就由合唱歌聲詠嘆女主角的不幸身世，使人感到傷

心與委屈：

商人重利輕別離，前月浮梁買茶去。

去來江口守空船，遶船明月江水寒。

夜深忽夢少年事，曉啼妝淚紅欄杆。

以全體齊誦下列一聯，然後唱出「同情」的主題；這是全首樂曲的重點：

我聞琵琶已嘆息，又聞此語重唧唧。

同是天涯淪落人，相逢何必曾相識。

的詩句，帶入再現部去。

次加入，有如討論；結論乃是一致同意的「相逢何必曾相識」。至此，開展部完畢，以兩聯朗誦

「同是天涯淪落人」的一聯，是用賦格式的合唱，共唱兩遍，兩次都是由低音開始，聲部按

（再現部）

朗誦下列詩句之後，詩人的主題再現：

我自去年辭帝京，謫居臥病潯陽城。

潯陽地僻無音樂，終歲不聞絲竹聲。

詩人主題再現之後，朗誦繼續敍述詩人的遭遇：

住近湓江地低濕，黃蘆苦竹遶宅生。

其間旦暮聞何物？杜鵑啼血猿哀鳴。

春江花朝秋月夜，往往取酒還獨傾。

豈無山歌與村笛？

山歌村笛的主題出現，朗誦繼續敘述：

嘔啞嘲哳難為聽。

今夜聞君琵琶語。

商婦主題再現，使與山歌村笛主題作強烈的對比。

如聽仙樂耳暫明。

莫辭更坐彈一曲，為君翻作琵琶行。

樂聲在此奏出連續多次懇求語態的句子，朗誦乃為之繼續敘述：

感我此言良久立，卻坐促絃絃轉急。

由此開始全曲的尾聲，這段尾聲，就是古曲「雙聲恨」的尾聲，是反覆再奏，愈奏愈急的樂段。

淒淒不似向前聲，滿座重聞皆掩泣。

座中泣下誰最多？

天涯淪落人」的句子，合唱歌聲乃唱出：

座中泣下誰最多？江州司馬青衫濕。

在這句「誰最多」之後，突然琴聲以最弱的聲音奏出宛如嗚咽的樂段，隨著奏出兩次「同是

最後結束之處，我原本用大和絃與小和絃重疊出現，（合唱用大三和絃，伴奏則用小三和絃），以描繪同情之淚滋潤了痛苦的心靈。這種喜悲交集的意境甚佳，但聽起來，聲韻惡劣；於是我加以修訂，用大三和絃的宏厚聲量來結束全曲，效果更為圓滿。

在此曲內，第二主題（商婦）用得較多，開展部的變奏，全是第二主題的材料；原因是，我要用第二主題來說服了第一主題（詩人）。這是根據白居易的序文而來：「余出官二年，恬然自安。感斯人言，是夕覺有遷謫意；因為長詩以贈之。」這是說，白居易被貶到江西九江，本來心中安適。這一晚，聽了商婦自述一生的不幸遭遇，覺得自己實在是受了委屈，乃有「同是天涯淪落人」的感嘆。

(二)聽董大彈胡笳弄

唐，天寶五年，房琯任給事，（亦稱給事中，位於丞相之下，屬於正五品官階）。他為人爽朗，喜與文人為伍，人品高潔，極愛音樂。他的門客董大（庭蘭）善奏琴，演奏「胡笳弄」一曲，使聽者無限神往。李頎所作這首詩，就是描述聽他演奏「胡笳弄」時所得的印象。

詩的開端，說明「胡笳弄」的內容，是根據「胡笳十八拍」改編而成的琴曲。「胡笳十八拍」是漢末才女蔡文姬所作的琴曲。文姬本名琰，是當時著名文人蔡邕的女兒。董卓作亂，她被匈奴擄去，嘗盡了流落塞外的苦痛生活。後來，為胡人生下了兒女；十二年後，漢廷派使者去接她回國，於是又要與兒女生離死別。她的作品有「悲憤詩」，「胡笳十八拍」，都是寫出思家歸國，念兒女的悲痛；因此，「胡笳弄」實在是一首傷感的琴曲。（關於「胡笳弄」的詳細介紹，

見滄海叢刊「樂苑春回」第二十五篇）。

我為此詩所作的引曲，是用三個音為代表；因為詩中說及奏琴時「先拂商絃後角羽」，我就用商，角，羽，三個音為樂曲的動機；把這三個音移調，開展，加以裝飾及引伸，乃成此曲的前段。

下列是全曲進行的情況：

鋼琴奏出引曲之後，朗誦便敍述：

　　蔡女昔造胡笳聲，一彈一十有八拍。

輕輕的合唱歌聲，繪出悲傷的音樂境界：

　　胡人落淚沾邊草，漢使斷腸對歸客。
　　古戍蒼蒼烽火寒，大荒陰沉飛雪白。

琴聲為此段合唱作結，然後奏出商音，朗誦者為之詮釋；琴聲再奏出角，羽，朗誦再為解說：

先拂商絃後角羽，四郊秋葉驚槭槭。

琴聲獨奏的一段，高音之處有輕輕的顫音相伴，以描繪秋葉風聲。隨著忽然變爲活潑輕快，輕盈的節奏之中，處處散佈突強的和絃，顯示神秘的氣氛。全體齊聲朗誦：

董夫子，通神明，深松竊聽來妖精。

言遲更速皆應手，將往復旋如有情。

隨著來的是一段活潑輕快，追逐模仿的合唱，描繪出散還合的鳥羣，陰且晴的浮雲：

空山百鳥散還合，萬里浮雲陰且晴。

以和聲的變化，轉調的進行來描繪這種境界，可使詩意更爲鮮明。下面便用琴聲帶到另一個悲傷的情界，這是描繪當年蔡文姬與兒女話別的苦惱：

嘶酸雛雁失羣夜，斷絕胡兒戀母聲。

川為靜其波，鳥亦罷其鳴。

烏珠部落家鄉遠，邏娑沙塵哀怨生。

結束了上一段，琴聲突然變為輕快，在柔和抒情的東方曲調之上，有珠落玉盤一般的琵音起伏；在音樂進行中，夾着節奏化的齊誦：

幽音變調忽飄灑，長風吹林雨墮瓦。

迸泉颯颯飛木末，野鹿呦呦走堂下。

琴聲繼續開展，終於抵達尾聲；這是輝煌燦爛的混聲合唱，讚美房琯的品德高潔並顯示音樂的崇高：

長安城連東掖垣，鳳凰池對青鎖門。

高才脫略名與利，日夕望君抱琴至。

合唱歌聲把末句重覆，琴聲以靜穆的和絃，表現出至誠的期待心態，然後全曲結束。

上述的三首誦唱曲，琵琶行，聽董大彈胡笳弄，傷別離，近年由戴金泉教授指揮演唱於各地，使合唱，朗誦與琴聲配合得更為緊密，成績進展，至為可喜。歷年來我聽過許多團體演出唐詩宋詞的合唱歌曲，發覺到一件最值得注意之事：就是各人平日朗誦詩詞，為數尚少，所以欠缺了「詩意」。倘若唱者、奏者、以及指揮者，未唱未奏之前，先把詩詞精心研讀；使每人心中都有了詩的境界，詩的聲韻，詩的結構；使唱出的歌聲充滿詩意，奏出的琴聲充滿詩意，指揮的處理也充滿詩意；則演出成績，必然優異。這道理很簡單，就是「先求有之於內，然後表之於外」。我更期望每一位聽眾都能多讀詩詞，以提升生活的品質與生命的格調。

一七 樂府新聲的刊行

國內普遍提倡康樂活動，每年各地都有舉辦合唱比賽。各縣各市，政府機構員工的合唱比賽，各學校之間與各學校之內的合唱比賽，各校教師的合唱比賽，各社區團體的合唱比賽，各大工廠員工的合唱比賽，情況至為熱烈；這是可喜的樂教表現。

在合唱比賽的指定曲中，常有些難於演唱的樂句，使唱眾感到困擾。這些樂句，有時是佶屈聱牙的歌詞，有時是節奏崎嶇的曲調，或者是難以把握的轉調樂句，或者是難於演唱的高音；這些都是歌曲中的陷阱。眾人每唱到該處，就不免緊張起來，顯見出上刀山，下油鑊的恐懼。據說，就是憑藉這些難關，使選拔工作做得更容易。有人認為，藝術磨練，必須刻苦，也要付出犧牲；但我是期望人人唱歌為樂，我永不願作出這樣惹人憎厭的歌曲來難為唱眾。其實，作曲者若肯深入一層，使用智慧，則一切困難的句子，都可以改成易唱的句子。並非硬要用艱難的材料來磨折唱眾纔算優秀作品。

我曾經讀過「三國演義」的九十一回（祭瀘水漢相班師），非常佩服諸葛孔明的智慧。故事內容簡述如下：

孔明收服孟獲之後，南方已定，就班師回國。來到瀘水邊，看見陰雲佈合，狂風乍起，兵不能渡。查問之下，曉得猖神作祟，須用四十九顆人頭祭瀘水。孔明認為，人死而成怨鬼，怎可以因怨鬼而又殺生人？遂用麵粉塑成人頭，名曰饅頭，以作祭品。致祭之後，果然雲收霧散，風靜浪平，兵馬安然渡瀘水；正是鞭敲金鐙響，人唱凱歌還。……

孔明能夠運用智慧去解決難題，不殺人去祭鬼，終能完成任務，又使人人歡喜；這是上上之策，我們必須學他。

我堅信，編作合唱歌曲，實在用不着使用那些「令唱眾受苦的材料。他們為了技術的難題，忙了手腳，就沒有精神去注意情感的表現；結果，把合唱當作一項苦工了。為此之故，我要編作易唱而有趣的合唱歌曲，使人人越唱越開心，由此而樂於參加合唱活動。「樂府新聲」歌集之刊行，便是建基於此。樂韻出版社劉海林先生與其公子東黎先生，樂意印出該集，實在是功德無量；所以我把這些歌曲抄好，全部送給他們印行。此集歌曲的特點是：

(一) 不用艱深的技巧，務使唱者愉快，聽者開心。

(二) 每首歌的詞句，均以詩的形式印於卷首，以供聽者閱讀，同時方便印在節目單上。

(三) 每首歌曲均用我所抄寫的稿本印出，不另膽譜；既可節省人力，更可免去校對不周的錯

漏。

「樂府新聲」的各首歌曲名稱如下：

㈠國魂頌（男聲三部合唱），何志浩作詞，（已介紹於「樂苑春回」第四十六篇）。

㈡雲天遙望（混聲四部合唱，同聲三部合唱），楊濤作詞，（其解說在本册一四〇頁）。

㈢家國之愛（混聲四部合唱，同聲三部合唱），沈立作詞，（已介紹於「樂苑春回」第四十八篇）。

㈣歡欣度過重陽（混聲四部合唱，同聲三部合唱），沈立作詞，（其解說在本册一四三頁）。

㈤山高水遠的恩情（混聲四部合唱，同聲二部合唱），黃瑩作詞，（已介紹於「樂苑春回」第五十二篇）。

㈥歌頌一位平凡的偉人（混聲四部合唱，同聲三部合唱），黃瑩作詞，（已介紹於「樂苑春回」第二十五篇）。

㈦懷念與敬愛（混聲四部合唱，同聲二部合唱），沈立作詞，（已介紹於「樂苑春回」第四十八篇）。

㈧杏壇日麗（同聲二部合唱），李鳳行作詞，（其解說見本册一四四頁）。

㈨望春光（同聲二部合唱），李韶作詞，（已介紹於「樂苑春回」第五十八篇）。

㈩四季花開（同聲二部合唱），劉明儀作詞，（已介紹於「樂圃長春」第三十四篇）。

(十一)蝴蝶谷（同聲二部合唱），李鳳行作詞，（已介紹於「樂圃長春」第四十七篇）。

(十二)驪德頌（同聲二部合唱），梁寒操，何志浩作詞，（已介紹於「音樂人生」第十六篇）。

(十三)青年們的精神（同聲二部合唱），韋瀚章作詞，（其解說見本冊一五五頁）。

(十四)繼往開來（同聲三部合唱），韋瀚章作詞，（已介紹於「樂谷鳴泉」第四十五篇）。

(十五)一團和氣（同聲三部合唱），韋瀚章作詞，（其解說見本冊一五六頁）。

(十六)飛渡神山（同聲三部合唱），韋瀚章作詞，（已介紹於「琴臺碎語」第一〇一篇）。

(十七)笑哈哈（同聲三部合唱），韋瀚章作詞，（已介紹於「琴臺碎語」第一〇一篇）。

(十八)紅棉好（女聲三部合唱），何志浩配詞，（其解說見本冊一五九頁）。

(十九)茉莉花（女聲三部合唱），中國民歌，（其解說在本冊之內，附於「紅棉好」之後）。

(二十)傷別離（混聲四部合唱，同聲三部合唱），宋詞，辛棄疾作，（其解說見本冊一五〇頁）。

(二十一)春回寶島（女高音及混聲四部合唱），黃瑩作詞，（其解說見本冊一一三頁）。

(二十二)愛河夜色（女高音及混聲四部合唱），楊濤作詞，（其解說見本冊一五二頁）。

(二十三)血戰古寧頭（混聲四部合唱，同聲三部合唱），黃瑩作詞，（其解說見本冊一六三頁）。

一八 重陽佳節與孔子誕辰

民國七十八年（一九八九年）九月二十八日，居於高雄市的數位詩人邀我參與餐敍，在席上談到孔子誕辰的教師節與敬老思親的重陽節，應該有多量的詩歌創作；我就供給題材，分別請求詩人動筆作歌詞。

我給楊濤先生的題材是「茱萸飄香」，內容是關於佳節思親，翹首西望，更祝人人康健，明年此日，遊子家人共敍一堂。到了十一月初旬，楊先生寄來新詞，把身在異鄉的遊子思親之情，描述得非常精細。因為詞中所述，不限於重陽思親，故為他改題目為「雲天遙望」；隨卽為之作成混聲四部合唱，同時編成同聲三部合唱，以利使用。

我給沈立先生的題材是「重九抒懷」，內容是由登高遠眺，敬老思親，說及國家前途，為民祝福。到了次年二月，沈先生寄來這首活力充沛的新詞；我為他改標題為「歡欣度重陽」，作成混聲四部合唱，同時編成同聲三部合唱。

我給李鳳行先生的題材是「杏壇日麗」，請他選出數則古代賢師的事蹟，以說明薪火相傳，乃使文化江流，千古不斷。更且說明，杏壇並非只在山東曲阜；只要人人秉持誠意，杏壇常在目前。次年一月，李先生寄來新詞，內分兩章，詞句精練；我乃為之作成二部合唱，使中學，小學的合唱團，皆能演唱。

釋：

上列的三首合唱歌曲，皆刊於「樂府新聲」合唱新歌集之內。下面是這三首歌的詞句與註

雲天遙望　　　楊濤作詞

海嶽秋深，乾坤浩蕩，
清明風雨纔過又重陽。
翹首西望，白雲深處，
有我日夜思念的故鄉。
春天，那兒風和日麗，鳥語花香；
是我同放風箏，
互捉迷藏的好地方。

夏天，那兒麥浪千頃，荷花滿塘；
是我臨溪垂釣，
戲撲流螢的好地方。

秋天，那兒雁陣南飛，天高氣爽；
是我步月吟哦，
輕歌曼舞的好地方。

冬天，那兒冰封大地，雪滿山岡；
是我把酒圍爐，
談古論今的好地方。

啊！故鄉！
甜蜜的往事，年邁的爹娘，
溫馨的親情，壯麗的風光；
教我永遠不能忘！

感嘆人生苦短，世事滄桑；
切盼世界永久和平，實現大同理想。

不再有連天烽火，不再有痛苦悲傷；

不再有權力鬥爭，不再有暴虐強梁。

華夏河山一統，神州國土重光；

人人擁有快樂幸福，

處處洋溢人性芬芳。

願從此，

笙歌遍四海，遊子家人聚一堂。

同享民主自由，和諧奮發向上。

祝我中華，國運隆昌，

年豐人壽，千秋萬世永康強。

這首歌曲，敍述春、夏兩季，偏於幼年的生活；故用女聲為領唱，男聲為伴唱。秋、冬兩季，偏於壯年與老年的生活；故用男聲為領唱，女聲為伴唱。思念故鄉景物，均用感慨的歌聲；遙想未來的生活，均用活潑的歡唱。此曲於八十年（一九九一年）一月八日，由屏東教師合唱團首唱於高雄市中正文化中心，林惠美老師指揮，效果良好，獲得盛大的讚美；作曲者與有榮焉。

歡欣度重陽

沈立作詞

(一)九月九日是重陽，秋高氣又爽。
扶老攜幼上山岡，身心多舒暢。
登高遠眺眼界寬，俗慮一掃光。
鍛鍊體魄志堅強，胸懷更開朗。

人人更健康。
消災避禍，延年益壽；
山坡之上，競把風箏放。
佩茱萸，飲菊酒；

(二)遙看故國山河在，海峽隔兩方。
統一大業在眼前，新局待開創。
決為民主盡力量，有為有擔當。

來日五嶽好登臨，歡欣度重陽。

佩茱萸，飲菊酒；

山坡之上，競把風箏放。

消災避禍，延年益壽；

人人更健康。

這是一首活潑的合唱歌曲，無論是混聲四部合唱或同聲三部合唱，均能使唱眾感到鼓舞的力量。

杏壇日麗　　　　　李鳳行作詞

第一章　春風時雨

絳帳春風透暖香，絃歌聲嘹喨。

杏壇時雨施教化，桃李獻芬芳。

看那古聖先賢，

為文化傳承立榜樣：

修己安仁，大成至聖孔仲尼，

王侯問義，西河授業卜子商；

明經博學，關西夫子楊伯起，

誠正窮理，程門立雪耀洛陽。

回首千古往事，

令人景仰，令人嚮往。

學不厭，誨不倦，

松柏青青傲冰霜。

江水滔滔流不盡，

薪火綿綿日月長。

第二章　萬載鐸聲

春草綠，桃李妍，

楊柳絲絲凝碧烟。

教化流風千古在，

人間處處有杏壇。

莫嗟嘆，莫偷閒；

百年樹人大事業，

作育英才着先鞭。

誰不願，冰生於水寒於水；

誰不望，青出於藍勝於藍。

掬起至誠的心香一辦，

擔負起歷史文化的承傳。

萬載鐸聲永不斷，

千秋杏壇瓞綿綿。

這首歌詞裏所提到的四位大儒，該加註釋：

㈠孔丘，字仲尼，春秋時代魯國人，是我國古代最傑出的教育家；歷代尊爲聖人。

㈡卜商（子夏）是孔子弟子，孔門詩學是由他所傳。孔子逝世之後，子夏講學於西河，爲魏

文侯之師。

㈢楊震，字伯起，東漢華陰人，明經博覽，時人尊為關西孔子。

㈣程頤（伊川先生），是宋代洛陽人，為著名學者。「程門立雪」是指程頤的兩位學生，誠心來拜謁老師；當時伊川先生瞑目而坐，二人立候，直至門外雪深一尺。這兩位學生，後來都是宋朝的進士，為著名的學者；他們是游酢（薦山先生），楊時（龜山先生），著述甚多。

一九　明潭，花海與愛河

愛鄉愛國的歌曲，該用不同型式的作品來表現。這裏的兩首合唱曲並不是普通的混聲合唱，而是女高音獨唱為主，混聲四部合唱為伴。只要獨唱者有優秀的技術，與合唱團融洽合作，便能產生更華麗，更輝煌的效果。

「春回寶島」，黃瑩作詞，內分兩章，前章是抒情的船歌，描述日月潭的美麗晨光；後章是活潑的舞曲，繪出陽明山的燦爛春景。

「愛河夜色」，楊濤作詞，描繪出高雄愛河夜色的旖旎風光，由此念故鄉景物，期望大地春回，河山一統，四海同慶好春光。

下面是這兩首歌詞與註釋：

春回寶島

黃瑩作詞

第一章 明潭曉霧

青山白雲相輝映，

初昇旭日，染紅了水中天。

慈恩塔，入雲表，

曉霧漸濃樹含烟。

光華島，隱復現，

晨鐘悠悠到客船。

一霎時，羣山縹緲，

渾不知，天上、人間。

曼划輕舟，飄越霞彩，

管它何處是岸邊。

這章是柔和的合唱，輕烟一般的歌聲，可以描出曉霧籠潭的美麗境界。接着便是明亮活潑的第二章，繪出陽明山錦簇輝煌的花海。

第二章　錦簇陽明

陽明山上春光好，燦爛錦繡比仙瑤。
滿山滿谷的花似海，踏青賞花的人如潮。
杜鵑怒放紅似火，紅梅盛開霞光耀；
桃花灼灼添鮮艷，李花雪白更嬌嬈。
粉蝶翩翩花間舞，和風陣陣花影搖。
遊春人在花叢裏，詩情畫意知多少？

陽明山的花季，杜鵑花，梅花，桃花，李花，是同時盛開；許多人未曾親眼看過，總是感到疑信參半。待身歷其境，纔知造物者的巧妙，同時也該曉得我們蒙恩之深厚了。

愛河夜色

楊濤作詞

夕陽
給愛河披上了金色的衣裳，
愛河
眷戀着夕陽，
盪漾着粼粼的波光。

夜神
悄悄撒下神秘的網。
張開黑色的翅膀，

皎潔的星光閃爍，
習習的晚風送涼。
夾岸的柳蔭花前，
情侶一雙雙。

霓虹燈萬紫千紅，
燦爛又輝煌。
每條街道都變成了
鑽石流動的河床。
詩情畫境，人間天上。

總難忘！
那西湖的憂鬱，
洞庭的嗚咽，
秦淮的惆悵。
平沙雁落，
夜雨瀟湘；
家鄉名勝，
夢裏徜徉。

終有日，

大地春回，蟄驚雷動；

萬里河山一統，

四海同慶好春光。

「春回寶島」，「愛河夜色」，兩首合唱歌曲，皆首唱於民國開國八十年音樂會，在八十年一月八日，由向多芬小姐領唱，高雄縣教師合唱團伴唱，李志衡先生指揮，陳雅慧小姐伴奏，效果優異。在三月十七日，中國電視公司「陽光下的港都」節目，播出雷起鳴先生導播的「不謝的杜鵑花」，將此曲與「高雄禮讚」三章同時播出，加插瑰麗而充滿詩意的畫面，獲得人人讚美，作曲者與有榮焉。

二○ 繼往開來與飛渡神山

民國六十四年（一九七五年）八月，為韋瀚章教授的歌詞作成了三首合唱歌曲，包括「繼往開來」，「飛渡神山」，「鼓」，列為作品一五四號，都是混聲四部合唱。因為這些都是激昂的歌曲，改編為男聲三部合唱，效果更佳；所以應各團體之請，皆改編成男聲合唱曲。

繼往開來　　　　韋瀚章作詞

前人創造的重任，今朝放在我雙肩。

我們跟著前輩之後，也走在後輩之前。

腳跟站穩，意志貞堅。

不怕潮流的沖激，能耐時間的磨鍊。

順應時代的變化，隨同歲月而發展。

定要苦幹、力幹、硬幹；

達成至眞、至美、至善！

香港思義夫合唱團，認爲這首歌的內容，甚能代表該團的精神；故將此曲列爲該團團歌。

飛渡神山　　韋瀚章作詞

低首看神山，雲氣漫漫。

懸崖峭壁有無間。

起伏岡陵何所似？

幾個泥丸！

腳底斷虹彎，斜倚雲端。

荒林漠漠水廻環。

蛇繞龍騰奔向海，

醞釀波瀾。

這首詞所用的詞牌是「浪淘沙」，其長短句法，節奏極為活潑；作成樂曲，具有飛揚的神態。

神山，又名「中國節婦山」（Kota Kinabalu），位於北婆羅州，山高一萬三千四百餘呎，為東南亞海上最高峰。該地昔為我國元朝的一個行省。當時有一位華籍軍官，娶一土女為妻。後因思鄉心切，揚帆返國。土女久候其夫不歸，遂攀登該峰守候，終於殉情。土人敬其貞烈，奉為神明，故稱該山為「中國節婦山」。韋瀚章教授對聳立海上的高峰，用低首看；對彎在蒼穹的斷虹，踏在腳底；把起伏岡陵，視為幾個泥丸；實在豪情萬丈，神采飛揚，唱而為歌，足以鼓舞人心，振奮志氣。當年英國有意讓馬來西亞獨立，故一時龍蛇飛舞；此詞結尾，就是描述這種情況。

二一 紅棉好與茉莉花

「紅棉花開」是由華南傳統小曲連串而成的民歌合唱組曲。這些小曲，原是沒有詞句的器樂曲「排子」，何志浩先生配詞爲「紅棉好」、「花中花」、「紅滿枝」，是三章連續的混聲四部合唱曲。

在這裏，將該首組曲編爲女聲三部合唱。先唱第一章「紅棉好」，繼續唱第三章「紅滿枝」，然後用對位技術將二者組合，同時進行，以增熱鬧。

何志浩配詞

紅棉好

紅棉好，嶺南春早。
白雲山頂放光耀。

珠江兩岸映碧桃。

抬望眼，

昂頭雲表齊天高，氣象豪。

紅滿枝　　　　　　**何志浩配詞**

花玲瓏，影搖紅，

暮雲樓閣畫橋東。

桃花笑春風，何日再相逢。

紅棉花開露濃濃，

錦帳撐天空。

高枝舟舟鶯戀住，

數聲啼破櫻花夢。

這首「紅棉好」實在是「紅棉花開」合唱組曲的簡化本，給女聲唱或男聲合唱，皆同樣得到活潑的效果。

茉莉花

中國民歌

好一朵美麗的茉莉花！

芬芳美麗滿枝椏，

又白又香人人誇。

讓我來將你摘下，送給好人家。

這首民歌也有唱為「水仙花」的詞句。編給女聲合唱，可獲優美和諧的印象。

二二　血戰古寧頭（古寧頭戰役紀念大合唱）

民國三十八年（一九四九年）十月，我軍在古寧頭與來侵的頑敵作殊死戰鬥。因為我軍英勇，把敵人全部殲滅，遂能扭轉乾坤。在我國現代歷史上，此一戰役，意義極為重大。倘若沒有當年烈士的鮮血，英雄的熱汗，我們今天就不能有如此安和樂利的生活。這首「血戰古寧頭」合唱曲之作成，就是要用雄偉的歌聲，將此壯烈的史蹟，遍告世人。凡我國人，應該永誌不忘；並以衷誠，向捍衛國家的英雄們致最敬禮！

全首歌詞，分為三章，是青年詩人黃瑩先生的力作。第一章是用壯麗的歌聲，讚美我們「英雄的陣地」。只因有此「鋼鐵的島」，我們乃能創出今日的中興局面。來日我們光復大陸，拯救同胞，古寧頭之戰的勝利，實居首功。

第一章　英雄的陣地，鋼鐵的島

莒光樓外，古崗湖邊，
紅花綠樹，呢喃燕語蝶翩翩。
觀音亭外，太武山前，
金戈鐵馬，輝映着碧海藍天。
在這英雄的陣地，鋼鐵的島，
我們戰壘如雲，砲陣連綿，
旌旗招展，刁斗森嚴。
憑他「血洗」的妄語，
絕不敢越我雷池一線；
憑他「和談」的鬼話，
這裏永遠是白日青天。
臺、澎、金、馬，東南天險，
海嶽中興，氣象萬千；
都因為四十年前，
在古寧頭的背水一戰，
扭轉乾坤破賊膽，

綿延國祚，一柱擎天。

第二章是描述當年的戰事實況。黃瑩先生在執筆作詞之前，曾經親往當年的戰地考察；所以對於地形刻劃明確，描繪戰事情況極為真切。詞中敍述狂寇的囂張進犯，我軍沉着應戰，均有精到的描述。至於我軍的戰略，以靜制動，以逸待勞，以及村中的白刃肉搏，裝甲健兒掃蕩，三軍協力殲敵，均有詳細的說明。這些事蹟，通過音樂的協助，可使印象更為鮮明，可助國人永誌不忘。

第二章　血戰古寧頭

（（朗誦）中華民國三十八年十月二十四日的凌晨）

月黑風高夜，怒海起狂濤，
匪船來偷襲，毛賊湧如潮。
狂寇發狂語，驕兵心更驕；
揚言「拿下金門吃午飯」，
要為「解放」爭功勞。
侵我龍口線，犯我虎尾橋，

砲聲隆隆槍聲急，
戰局蔓延似火燒。
看我國民革命軍，
身處橫逆志不撓。

領袖號令明，子弟膽氣豪。
先以靜制動，再以逸待勞。
槍上膛，刀出鞘，誓將國仇報；
衝鋒號，聲聲催，臨陣爭先出戰壕。

金東、金西、風雲起，
北山、南山、殺氣高；
林厝村內，逐屋白刃搏生死，
頂堡坡上，火網彈雨血如潮。
我們的裝甲健兒猛如虎，
匪若羣羊無處逃。

長空碧海，飛虎騰蛟，
電擊雷轟，直射橫掃；

但見黑水灘頭，烈燄蔽空，

紅土崖邊，敵兵求饒。

三軍協力，紛傳捷報；

將士同心，血戰功高。

英雄凱歌歸，歡聲動九霄。

自由軍民，共享勝利的榮耀。

一旅興夏，三戶亡秦，

歷史重演在今朝。

第二章結尾所說的「一旅興夏，三戶亡秦，歷史重演在今朝」，乃是詩中的警句。我把它作成三組輪唱曲，使有多次反覆出現；用它為第二章與第三章之間的橋樑。第三章是輕快活潑的合唱，描述我們現在所享有的安和樂利生活，皆由保衛金、馬的烈士英雄們所賜；因為他們流血，流汗，乃栽培出民主自由的花果來。

第三章　蔚藍晴空下

(一)在蔚藍的晴空下，

有我們安樂的家。

漁農年年收成好，

工商歲歲都發達。

新枝挺秀，身心矯健多活潑，

老幹常青，福壽雙全好年華。

㈡在蔚藍的晴空下，

有我們幸福的家。

玉山巍巍凌雲表，

金、馬、雙劍鎮魔邪。

英雄熱汗，栽培成民主的果；

烈士鮮血，灌溉出自由之花。

㈢遙想當年，

古寧灘頭，赤壁崖下；

火燒戰船，彈雨交加。

強虜灰飛烟滅，

窮寇丟盔棄甲。

一戰功成，
又添了千古佳話。
如今烈士墓前草青青，
英雄相顧添華髮。
前人造福後人享，
我們怎能忘記他？

（再唱第一，第二兩段乃結束）

第三段裏，把古寧頭的彈雨交加與三國時代的赤壁下火燒戰船相提並論，先後輝映，實爲感人的精到見解。烈士們犧牲自己，乃使我們得享幸福，我們怎能忘記他們的恩賜呢？這是充滿感恩的懷念。我在樂曲中，把此句連續反覆出現了四次；然後再現前兩段詩句，以感激之情，結束全曲。

此合唱曲，首唱於臺北是在七十九年十月二十三晚，由戴金泉教授指揮臺北市教師合唱團，復興崗合唱團，藝術總隊合唱團演唱，王守潔小姐鋼琴伴奏。我們謹借此壯麗的合唱，表達感激之情，向三軍將士們致以最敬禮！

二三 寶島長春 （合唱組曲）

樂韻出版社印出「樂府新聲」新歌曲集的同時，也刊行「寶島長春」合唱組曲；這是歌詞作家王金榮先生的傑作。

王金榮先生是一位熱愛國家的詞人，從民國六十年至七十六年，十七年中，其歌詞獲獎的次數甚多：獲教育部歌詞創作獎的有「家園好」，「陽明之春」，「寒梅思故」，「梅花芬芳處處香」；獲行政院新聞局歌詞創作獎的有「河上的月光」，獲僑聯總會歌詞創作獎的有「四海同心與中華」，獲國軍文藝獎先後七次，以「慈湖春暉」獲金像獎，殊足珍貴。「寶島長春」組曲之內，包括四首大曲，都是讚美寶島，同時歌頌中華民國的兩位長受國人敬愛的總統：先總統蔣公與　蔣故總統經國先生。各首樂曲皆為混聲四部合唱，並編為同聲三部合唱，可以選擇使用。

卷尾並附一首獨唱抒情歌曲「山村歸情」，以表對鄉土的敬愛。

下列是「寶島長春」各首歌曲的詞句與註釋：

(一)大中至正 (中正紀念堂禮讚)

晴空萬里，日白天青；
中正紀念堂，大中至正。
輝煌雋美，瑰麗崢嶸；
浩氣磅礴，燦爛光明。

看牌樓矗立，殿宇奇雄；
堂前大道，坦蕩寬宏。
兩旁繁花錦樹，
如茵芳草遍青葱；
萬千國旗飛舞，
青天白日滿地紅。

園林秀美，畫閣凌雲；

更有明湖映碧，荷柳清芬。
國家劇院，傳揚民族文化；
音樂大廳，喚起中華國魂。

登千重石階，憑欄送目；
一片光華美景，拓展心胸。
進中央殿堂，寧靜肅穆；
身心虔誠莊敬，瞻仰聖容。
看展覽室中，歷史文物；
偉人衣冠長在，克見豐功。

啊！中正紀念堂，大中至正；
賞眼前勝景，發思古幽情。
啊！中正紀念堂，大中至正；
傳千秋讚頌，
垂萬世英名。

開始是壯麗的中等速度，用宏亮的合唱歌聲，繪出中正紀念堂的莊嚴氣象。「園林秀美」開

始，用輕快的圓舞節奏，遍寫堂內，堂外的景物。尾段重現首段，以壯麗的合唱，向偉人讚頌。

這些紀念歌曲，對於國民教育，具有肯定的意義；我們該適當地運用它。

（二）慈湖春暉（懷念 先總統 蔣公）

慈湖聖地，鍾靈毓秀，
羣山環翠擁芳華。
看春暉藹藹，
晴空燦彩霞。

門闕巍峨，莊嚴壯麗；
青松夾道，翠柳盈堤。
湖面波光嵐影，微風頻送花香；
純潔天鵝，優游水上，
輕盈瀟灑樂安祥。

瑞氣祥雲，秀麗光華，

偕英靈永駐；

湖光山色，千秋雋美，

伴聖哲長眠。

風雨陰晴時節，

多少男女老幼，

遠道而來，全神瞻仰；

獻鮮花，奉心香，

向我們的偉人，

虔誠懷想！

啊！慈湖！

浩氣英風，我懷崇敬。

啊！慈湖！

春暉永照，普世光明。

這首詞作，歌頌 先總統 蔣公靈寢所在的慈湖，用爲合唱歌曲，更能顯現「浩然英風，我懷崇敬」的心境，並能發揚「春暉永照，普世光明」的氣象。

㈢大溪靈秀 （懷念 蔣故總統經國先生）

大溪鍾靈毓秀，
青山綠水園林；
寧靜安詳庭院，
長伴一代偉人。

風木孝思，繼承志烈；
忍辱負重，歷建豐功。
坦蕩胸懷，樹立清明風範；
千秋志節，使我國運昌隆。
「犧牲、奉獻，奉獻、犧牲」的明訓，
促成人間友愛；

「亡共在共、復國在我」的遠見，
指引民族前程。

「在每一刻的時光中」，
字字發人深省；
智慧超凡的雋語，
啟示人類和平。

順應時代潮流，
創立自由民主；
體恤全民福祉，
增進社會繁榮。

民主憲政之花盛放，
國家建設成果豐盈。

大溪鍾靈毓秀，
青山綠水園林；

寧靜安詳庭院，

長伴一代偉人。

英靈永在，普世同欽！

獻上心香一掬，虔誠頌禱；

倍覺懷念深深。

西風紅葉，

這首詞作，歌頌　蔣故總統經國先生靈寢所在的大溪。詞內將雋語名言，組織運用，詳盡而完美；適用於紀念會中歌唱。與此歌同性質的，有黃瑩先生作詞的「山高水遠的恩情」，「歌頌一位平凡的偉人」，沈立作詞的「懷念與敬愛」；均印於「樂府新聲」合唱新歌集內。

四寶島長春（臺灣禮讚）

海嶽有蓬萊，人間如仙境；

春來花爛縵，青山綠水情。

日月潭，好風光；
青山環抱水如鏡，
遊人憩息好地方。
微風輕拂，馥郁花香；
樂聲韻悠揚，清歌情意長。

阿里山，雲海間；
千年神木傲冰雪，
勁幹獨擎天。
迎晨曦，看日出；
憣悟在心田。
雲圍擁，霧迷漫；
神飛意氣揚。

澄清湖，水藍藍；

垂楊綠樹堤邊繞，

人在彩圖中。

虹橋曲折，塔影玲瓏；

蓮舟蕩漾碧波裏，

詩情畫意濃。

陽明山，春日晴；

瓊花玉樹芳華景。

風送暖，巒滴翠；

杜鵑如錦鳥爭鳴。

廻欄處處通幽徑，

柳暗又花明。

流水琤琮，飛瀑奔騰，

叢竹遶茅亭。

清芬醉人，碧綠怡神，

仙境是陽明。

海嶽有蓬萊，人間如仙境；

春來花爛縵，青山綠水情。

懷故國，憶慈親。

寶島春常在，長繫故園情。

歌中唱出寶島的四大名勝。日月潭，以女低音爲主，男聲作回應；阿里山，以男聲爲主，女聲作回應。澄清湖，用男聲齊唱爲主，女聲擔任伴唱，使歌聲更爲輕快；陽明山，用女聲二部合唱爲主，男聲擔任伴唱，使歌聲充滿活潑。最後提出「懷故國，憶慈親；」說明愛鄉土，愛國家的眞誠心態，結束至爲圓滿。

「寶島長春」合唱組曲之印行，有蔣緯國將軍的題字，也有韋瀚章教授題寫「慈湖春暉」歌名，韋教授也曾將「慈湖春暉」歌詞加以潤色，使詞句增加秀麗，這册歌曲，印刷雖然未算精美，其紀念價值則甚有份量。

二四 飛越雲濤（鋼琴獨奏幻想曲）

宋代女詞人李清照（公元一〇八一年至一一四五年）所作的「漁家傲」（記夢），詩境奇麗，值得將它描繪於樂曲之中。這是「寓詩於樂」的設計，甚盼聽者因聆聽音樂而更喜愛古代詞人的傑作。其原文如下：

漁家傲　（記夢）　　　　李清照

天接雲濤連曉霧，星河欲轉千帆舞。
彷彿夢魂歸帝所；
聞天語，殷勤問我歸何處。

我報路長嗟日暮，學詩謾有驚人句。

九萬里風鵬正舉；

風休住，蓬舟吹取三山去。

(一) 詞作的內容

歷代文人評論這首詞作，都認爲風格屬於雄健豪放的蘇（軾）辛（棄疾），而不像是出自女

詞人的手筆。龍沐勛說，李清照的詞作，實在兼有婉約與豪放兩者的長處。沈曾植的評語，最爲

正確，「墮情者醉其芬馨，飛想者賞其神俊」。

藝人們都有相同的夢想，就是渴望能夠掙脫現實的枷鎖而自由翱翔於無垠的太空；正如蘇軾

在「前赤壁賦」所寫的境界：「白露橫江，水光接天。縱一葦之所如，凌萬頃之茫然。浩浩乎，

如馮虛御風，而不知其所止；飄飄乎，如遺世獨立，羽化而登仙」。李清照在詞中，表露出內心

的熱切希望，深盼造物者能賜她以關懷，使她能向理想的境界飛馳；這種天眞的赤子誠心，實在

可愛。

有些版本，將首句誤印爲「天接雲濤連海霧」，這個「海」字，錯得太過幼稚。

「學詩謾有驚人句」，「謾有」被解釋爲「空有」，這句話就被解釋爲「學詩徒然作出使人見

了吃驚的句子」。這樣的解說，也是幼稚。作詩的人，自命能作出好句，乃是欠缺謙遜。面對造

物者的垂詢，詩人絕對不應有這種傲性。「謾有」的「謾」字，本來與「慢」，「僈」相通；荀

子在「非十二子」篇中，批評墨子的學說是「上功用，大儉約而慢差等」。王念孫謂「慢，無

也」。「謾有驚人句」應該解爲「總沒有作出好句」，纔符合詩人應有的謙德性。用音樂來描

繪這句話，所用的情感不是灰心失望，更不是傲然自滿，而該是謙恭柔婉。有些版本，把「謾

有」誤印爲「復有」，錯得實在荒謬得可怕了！

「蓬舟」是小舟，「三山」是仙人所居的三座山（蓬萊，方丈，瀛洲）。有一册譯文，把

「蓬舟」解說爲「往蓬萊的舟」；這種幼稚的解說，有損我們所敬愛的前賢作品，實在可恨！

（二）樂曲的結構

我爲此詞所作成的樂曲，是一首鋼琴獨奏的幻想曲，爲奏鳴曲體（Sonata Form）；其尾聲

稍爲伸長，以描繪飛越雲濤的喜悅心態。全曲情節概說如下：

引曲——描繪迷茫宇宙中，閃爍著點點星光。

呈示部——第一主題C小調，與奮喜悅的中等速度（Moderato estatico），繪出「夢魂歸帝

所」的心情。

過渡樂段是「聞天語，殷勤問我歸何處」。

第二主題，G小調，溫婉嗟嘆的小慢板（Andantino espressivo），繪出「我報路長嗟日暮，

學詩謾有驚人句」的謙遜態度。

開展部——所用的素材是「聞天語」的喜悅心情，以轉調的追逐進行，互相模仿。

再現部——第一主題與第二主題，均爲C小調，用大三度和絃爲結束，（就是披卡諦三度，

Tierce de Picardie）成爲C大調，帶入尾聲；這是「九萬里風鵬正舉」的壯濶景象。

(三) **主題的調性**

引曲所用的和絃是兩個主音之間加入下屬音與屬音所構成：

上方的括弧，表明它們形成「兩個完全五度音程扣結而成的和絃」。下方的括弧，表明它們形成「兩個完全四度音程重叠而成的和絃」。

這個和絃，根本沒有建立起大調或小調的調性，所以顯現出一種朦朧的感覺；這是迷茫的宇宙中「天接雲濤，星河欲轉」的景色。

別。

呈示部的兩個主題，說是小調，其實只是小調型的調式。它們與小調音階的結構，實在有差

試用簡譜列出，便可明白：

第一主題Ｃ小調，就是用Ｃ唱作la音的小調，在譜內所寫的調號是三個降號。但，主音上

方，第二度是小二度音程，這便與小音階的結構有了分別：

Ｃ小調	6	（降7）	1	2	3	4	5	6
唱音等於	3	4	5	6	7	1	2	3

這是以 Mi 為主音的調式，就是弗里幾亞調式（Phrygian Mode），其調號是降Ａ調（四個降號）。倘若用Ｃ小調的調號（三個降號），則每用到它的第二音，就要臨時加寫降號。

這種調式的樂曲，顯示雄健與喜悅的感情。昔日希臘祭神所用的音樂，就常用這個調式的樂曲。

這個調式的主和絃C——降E——G，就是F小調的屬和絃，（是自然小音階的屬和絃，並無升高的導音）。在調式和聲裏，它經常進行到下方五度的和絃去，與F小調的完全結束相同。

第二主題G小調，就是用G唱作la音的小調，在譜內所寫的調號是兩個降號。但，主音上方，第六度是大六度音程，這便與小音階的結構有了分別：

G小調	6	7	1	2	3	（升4）	5	6
唱音等於	2	3	4	5	6	7	1	2

這是以 Re 為主音的調式，就是多利亞調式（Dorian Mode），其調號是F調（一個降號）。倘若用G小調的調號（兩個降號），則每用到它的第六音，就要臨時加寫本位記號。

這種調式的樂曲，顯示安靜與柔和的感情。舊約聖經敍述大衛為掃羅王奏琴驅魔，就是用這個調式的樂曲。

再現部的第二主題，其主音C與第一主題相同；但調式卻不一樣。呈示部的第二主題是以G為主音的多利亞調式，再現部的第二主題就是以C為主音的多利亞調式。用C唱為 Re，其調號應該是降B調（兩個降號）。倘若用C小調的調號（三個降號），則每用到它的第六音，就要臨時加寫本位記號。

尾聲是由一列低音下行的華彩和絃開始，用疾馳的小快板（Allegro velocemente）繪出「九萬里風」，以德國式增六和絃，帶入C大調的主題去。這個尾聲的主題，連續三次移調，每次都是用那波里六和絃作關鍵，轉到上方大三度的調子。由C大調（中等速度）開始，歷經E大調（較快），降A大調（明亮），然後返回C大調（熱情奔放）；這是「風休住，蓬舟吹取三山去」。──這裏所說的各個大調，實在皆是伊奧里亞調式（Ionian Mode）；它的結構與大音階完全相同，只是和絃運用有所分別。大音階裏的和絃運用，（尤其是屬七和絃），常佔有極優越的地位；而在調式的和聲運用之中，常以副和絃（II、III）取代了屬和絃，以減弱屬和絃的強悍性格。

（附記）上文為了解說樂曲主題的結構，不得不提及調式組織，實在是極為抱歉之事。倘若覺得煩贅，實在可以置之不理。聽賞音樂有如品嘗菜式：味道好，不妨多吃幾口；味道不好，讓

給別人去吃。菜式的烹調方法，也不必過問。如果吃得感到興趣，然後研究其烹調方法，尚不算遲；就是為了此故，多加解說，聊作備忘而已。

飛越雲濤與長干行，兩首鋼琴獨奏曲，皆已請鋼琴家劉富美老師編訂奏法，容卽印行。

二五 長干行（鋼琴獨奏敍事曲）

許多年來，我編作合唱民歌組曲，是想把民歌串珠成鍊，增其高貴氣質。現在，我要把民歌組曲的原則，應用於鋼琴獨奏，以期將中國風格的和聲與樂語，帶進每個家庭去，使人人都容易獲得欣賞的機會。

唐代詩人李白（公元七〇一至七六二年）所作的「長干行」，是鋼琴獨奏敍事曲（Ballade）的好題材，其內容最適合用民歌為之詮釋。今先解說詩題：

「長干」是古代金陵的里巷名稱。江南地區（即是長江流域之南的地區），地有山岡，稱山隴之間曰「干」。里巷之中，更有「大長干」、「小長干」的分別。

「行」是樂曲的名稱，例如，「長歌行」、「短歌行」，都是用來唱奏的詩篇。

古辭裏有「長干曲」為崔顥所作。李白，張潮，皆作有「長干行」；都是描述兒女言情的故事。為了想增強音樂裏的民間色彩，我乃設計選用民歌曲調為樂曲素材。試將優美的民歌組合起來，不用演唱其詞句，就可描繪出古詩裏的情節。在樂曲之中，使用中國風格的和聲與中國風格

的樂語，就可增加親切之感情。若根據樂曲編成舞劇，以造形藝術助人進入詩中境界，必然可增強教育的功效了。

今按編曲設計，將原詩分為四段，然後再說明各段的內容及所選用的民歌：

（Ⅰ）妾髮初覆額，折花門前劇；郎騎竹馬來，繞床弄青梅；

同居長干里，兩小無嫌猜。

（Ⅱ）十四為君婦，羞顏未嘗開；低頭向暗壁，千喚不一回。

十五始展眉，願同塵與灰；常存抱柱信，豈上望夫臺。

（Ⅲ）十六君遠行，瞿塘灩澦堆；五月不可觸，猿聲天上哀。

門前遲行跡，一一生綠苔；苔深不能掃，落葉秋風早。

（Ⅳ）八月蝴蝶黃，雙飛西園草；感此傷妾心，坐愁紅顏老。

早晚下三巴，預將書報家；相迎不道遠，直至長風沙。

在樂曲裏，四段都給以標題；每段之內，都用一首或兩首的民歌來顯示其中的內容。在各段之間，則用過渡樂段，為之連結。下列是全曲的進行程序：

（I） 青梅竹馬，兩小無猜

在聲勢輝煌的前奏之後，立卽開始奏出甘肅民歌「刮地風」；這首民歌具有活潑氣質，足以顯示兒童的天眞性格。此曲共奏四次：

第一次在高音區，代表女主角的「折花門前劇」。

第二次奏出的是「刮地風」的對位曲調，在低音區，有切分節奏，代表「騎竹馬來」的小兒郎。

第三次是這兩個主題互相接近，携手同行。

第四次是「刮地風」的主題互相追逐，模仿進行，顯示兩人情投意洽。

接着出現的是過渡樂段，刻畫新婚的熱鬧與喜樂。

（II） 鶼鰈相依，誓不分離

在這段裏，兩首柔和的小曲，都是粵劇中的古調：其一是「玉美人」，描繪女主角的嬌羞與孤寂；其二是「梳粧臺」。開始，女主角與男主角，距離得很遠；覆奏之時，女主角移低相就。曲調進行，常用平行三度音程，顯示二人同心，誓不分離。

隨着來的過渡樂段，刻畫夫妻恩愛，意洽情諧。

（Ⅲ）夫婿遠行，觸景情傷

這段所選用的民歌，一是雲南民歌「送郎」，二是粵北民歌「落水天」。「送郎」是憂悶的抒懷，是誓不分離而必須分離的憂悶。「落水天」是悲傷的感嘆，是切望相依而不能相依的悲傷。接着來的過渡樂段，是在懷念之中，忽生奇想，希望夫婿能夠突然回家。

（Ⅳ）但望早歸，不辭遠迎

以興奮的節奏，再現「刮地風」，在活躍的節奏中結束。

這首鋼琴獨奏的民歌組曲，是要用民族的樂語來刻畫出古詩情節。憑著音樂的助力，使聽者能夠親近古代詩人的傑作，敬重古人的成就，愛護我國的文化；這是我的心願。

〔附記〕此曲曾由陳悧英老師獨奏於「慶祝建國八十年音樂會」（八十年一月八日），成績傑出，甚獲讚美。

二六 安祥的頌讚

耕雲禪學基金會的組織，是以發揚中華文化，研究禪學，和諧社會，美化人生，舉辦文教公益事業為宗旨。於民國七十六年（一九八七年）十月，呈請教育部核准成立。這個基金會，係由受教於耕雲先生之諸同修，深感正法難遇，明師難求，乃組成此會，以弘揚正法，挽救人心，以期化暴戾為祥和，消百難於未萌。同修們為了感戴耕雲先生慈悲弘化之殊勝因緣，乃定名為耕雲禪學基金會。

耕雲先生以其精湛的學識與高深的修養，把禪學的奧秘普及於大眾，使人人皆能找到修德向善的道路；這是仁者的風範。耕雲先生愛護詩樂，並親自創作詩樂以弘法；實在是智慧超羣，使我無限敬佩。

七十七年（一九八八年）二月，耕雲禪學基金會董事長陳維滄先生寄我以該會會歌的歌詞，是耕雲先生所作的「安祥」，請為之作曲演唱。後來，再寄來「杜漏」，「性海靈光」，「牧牛

圖頌」，各曲陸續完成之後，七十九年（一九九○年）二月，安祥合唱團正式成立，由林千巧老師擔任指揮，把禪歌韻律，活躍發揚，情況至為可喜。

安祥合唱團的團友們，個個都是虔誠修德，和藹慈祥。他們各人都忙於本身職務，只在公餘敘會，融洽和諧；齊將內心的信仰，化作高潔的歌聲，把禪的生命，帶進人心，喚醒良知，導人向善；真是積福在天，功德無量。

安祥合唱團成立之初，我與顏廷階教授，前往專誠拜訪。得見林千巧小姐教導各位團友研習發聲方法，磨練合唱技巧，樣樣從頭做起，不畏辛勞。諸位團友則精神振奮，刻苦勤修。在場的顏教授與我，深受感動；皆願盡力襄助，以求臻完美。經五個月的嚴格訓練，該團初試歌聲於臺北翠柏新村，甚獲讚美；然後在八月巡廻演唱於臺中、高雄，為各地會友們作聯誼性質的演唱，情況熱烈。八十年（一九九一年）一月，該團參加臺北市合唱觀摩音樂會，以指定曲「天下為公」及自選曲「歸」，「牧牛圖頌」，榮獲優等團體獎。團友們本來不是歌唱專才，但卻有如此優異的成績，實在使人刮目相看。這種高貴的歌聲，並非只靠唱的技巧，而是因為各人先有了真誠的內心修養，有之於內，表之於外，遂能「玉在山而草木潤」。這種有內涵的歌聲，實在具有深厚的感人力量，值得我們為之大大喝采！

此數年來，我有緣為安祥合唱團編作應用歌曲，更有機會與諸位團友共敘一堂，研討樂教，使我深感榮幸。為了配合禪學大眾化的原則，我遵從古代聖賢「大樂必易」的明訓，力求禪曲中

國化與現代化：——不用艱深困難的技巧，側重內心靈性之表揚；發展傳統調式的麗質，刻畫禪詩意境的端莊；崇尚民間傑出的樂語，重視我國字韻的鏗鏘。務求易學易懂，易聽易唱；使人人唱得開心，聽得歡暢，以期禪曲能夠廣遍推行，庶幾不負禪學會的厚望。

八十年（一九九一年）二月三日，安祥合唱團演唱於臺北市實踐堂。一年來的學習成績，實在有了輝煌的表現。場地的整潔和諧，團友的儀表端莊，司儀的簡明敍述，歌聲的敦厚虔誠，皆能將禪曲的精神充分發揮；場中聽眾，皆大讚美，值得慶賀。

下面介紹數首我為禪學基金會所作的歌曲，可見「安祥禪唱」的精神所在：

(一)安　祥

耕雲作詞

世尊拈花不語，唯示安祥；
迦葉會心一笑，直下承當。

安祥，是摩訶般若底發露，
禪底生命，法底現量；是至真至善至美底體現。
實際理地，本地風光；
是法界底慧日，幸福底泉源，眾生底希望。

願人安祥，國安祥，世界安祥。

世尊拈花不語，唯示安祥；
迦葉會心一笑，直下承當。

這是耕雲禪學基金會的會歌，說明「願人安祥，國安祥，世界安祥」的要旨。我在作曲時，就要選擇出一種正確的安祥速度，以供樂曲有暢順的進行。這種速度，並非機械的速度，而是能夠表現內心安祥的節奏，增之一分則太快，減之一分則太慢，無法用數目表示得清楚。幸而林千巧小姐指揮此首歌曲之時，各位團友平素皆有優秀的修養，一開始就把握到非常正確的速度，使我極感欣慰。在「拈花不語」之後，歌聲有很貼切的靜默，散播出一片安祥的氣氛，效果至爲圓滿；使我不能不讚美諸位團友「有之於內，表之於外」的安祥歌聲。

(二) 杜 漏

耕雲作詞

法身功德在無漏，諸漏盡時法身成。
邪思妄想沉陰境，取相認同喪本眞。
說話多了心會亂，怒火能燒功德林。

軀殼起念滋三毒，心若不安怎修行。

法身功德在無漏，諸漏盡時法身成。

耕雲先生把修行的要訣作成詩句，值得給人人自省之用。作成抒情歌曲，既可獨唱，也可合唱，可供時時聽唱，以充實我們的日常生活。

㈢心　頌

達摩寶訓

心心心，難可尋。

寬時徧法界，窄也不容針。

我本求心心自持，求心不得待心知。

佛性不從心外得，心生便是罪生時。

我本求心不求佛，了知三界空無物。

若欲求佛但求心，只這心心心是佛。

這首「心頌」，詩句明朗，該以活潑的節奏歌唱出來。在合唱曲中，先用女聲主唱，男聲和

唱；反覆唱出之時，乃由男聲主唱，女聲和唱；顯示出求心的意志，非常堅定。在明快的節奏進行之中，表現出必須坐言起行，注重實踐。

四歸

耕雲作詞

青山、白雲、遠樹，

人嬌、花紅、酒綠；

紅塵萬象繽紛，遊子痴心戀慕。

芯煞呆，妄執著，刹時霧漫漫，遮斷來時路。

啊！茫茫天涯，何處覓歸途？

剔去眼中病瞖，抖落渾身塵垢；

挣脫名繮利鎖，粉碎心靈桎梏。

斷情絲，出慾窟，自性光綻放，灼見歸鄉路。

啊！辛喜還得本來真面目！

耕雲先生用抒情詩的形式，寫出每個人修行的過程：由戀慕紅塵境界，迷失歸途，以至覺悟

之後，憑自性之光，照見歸路。這首詩句，唱而爲歌，足以喚醒世人迷夢。

㈤牧牛圖頌　　　　　廓庵禪師作詞

一、尋牛　茫茫撥草去追尋，水濶山遙路更深；
力盡神疲無覓處，但聞楓樹晚蟬吟。

二、見跡　水邊林下跡偏多，芳草離披見也麼。
縱是深山更深處，遼天鼻孔怎藏牠？

三、見牛　黃鶯枝上一聲聲，日暖風和岸柳青。
只此更無廻避處，森森頭角畫難成。

四、得牛　竭盡精神獲得渠，心強力壯卒難除。
有時纔到高原上，又入煙雲深處居。

五、牧牛

鞭索時時不離身，恐伊縱步入埃塵。

相將牧得純和也，羈鎖無拘自逐人。

六、騎牛歸家

騎牛迤邐欲歸家，羌笛聲聲送晚霞。

一拍一歌無限意，知音何必動唇牙。

七、忘牛存人

騎牛已得到家山，牛已空兮人也閒。

紅日三竿猶作夢，鞭繩空頓草堂間。

八、人牛俱忘

鞭索人牛盡屬空，碧天遼濶信難通。

紅爐焰上爭容雪，到此方能合祖宗。

九、返本還原

返本還原已費功，爭如直下似盲聾。

庵中不見庵前物，水自茫茫花自紅。

十、入鄽垂手

露胸跣足入鄽來，抹土塗灰笑滿腮。

不用神仙眞秘訣，直叫枯木放花開。

這十段歌詞的內容，說明每個人修行有如牧牛，必須時時不忘制心與息妄。各段詩的涵義是：

尋牛——修行人要發無上心（就是發菩提心），認識自己，普渡眾生，堅持不退；修行並非只爲自己，且爲眾生。

見跡——知所趣向，找到修行所該走的路。

見牛——法眼初開，乃見自性。

得牛——安祥心態已經呈現，還須耐心調教，使野性轉變爲柔順。

牧牛——純和就是「熟處轉生，生處使熟」。獲得清靜無染，純一無雜的安祥，還須慢慢馴服它，以求自在。

騎牛歸家——安祥與我形影不離。

忘牛存人——安祥與我融成一體。

人牛俱忘——自牧工夫已達圓滿，粗漏已盡，得大休歇。

返本還原——到了「宇宙即我，我即宇宙」的無我意識境界，便是到達了「至人用心如鏡」，「來去不留痕跡」的境界，也就是返本還原的境界。

入塵垂手——修行並非專為自己而是為了眾生。修行圓滿，仍然回到社會之中，不捨眾生，行無緣大慈，同體大悲的佛陀行願。

這十段格調奇高的詩句，應歌之詠之。我使用民間抒情歌曲的風格，把詩境描繪得更感親切，以期人人皆能了解，皆能立志牧牛，以遂慈悲的心願。

(六)自性的禮讚

耕雲作詞

七十九年（一九九○年）九月，耕雲禪學基金會董事長陳維滄先生寄來耕雲導師所作的長詩「自性的禮讚」，請為之作成大合唱曲，以備用作音樂會的開場曲。這首長詩，結構嚴整，意義深刻，聲韻鏗鏘；能用顯淺文句，解說禪學精神，殊為珍貴。若能加入音樂之力，則教育效果，必然更佳；站在樂教立場，我應盡力協助才是。我把這首長詩，連續讀了六日，纔將樂曲設計完成；然後，宛如默書一般，用了三日時光，把全曲的合唱與伴奏寫出，並加訂正；隨着，再用了六日來抄正樂譜。全曲演唱時間，約需十五分鐘，適合用為音樂會的開場曲。

茲將原詩分為五章，以便說明作曲之設計：

一 生之謂性

自性與生俱來，
它是生命底素材，
眾生底共相；
生佛平等底基礎，生命底基本屬性。
——生之謂性。

在引曲之後，這第一章，用莊嚴穩重的混聲合唱，把詩句反覆三次。首尾兩次都是壯麗的大合唱，中間的一次，則由男聲領唱，女聲作回應；恰如把主題內容，詳加討論。這三次的反覆，是要把「自性與生俱來」，「生之謂性」，作開宗明義的說明，然後用下列各章，把主題加以演釋。

二 迷失自己

知有幾多堪憐憫者？
只為「不了第一義」。
昧初因，忘根本，迷失了自己。

從生到老，死，

一直讓六賊（眼、耳、鼻、舌、身、意）

欺騙，蒙蔽，播弄，驅使。

一個個渾忘了來時路，

讓實貴的生命，

沉澱在六塵（色、聲、香、味、觸、法）

濁流底層，一個接一個地，

夢幻，幻滅，幻滅、夢幻，

生滅不息。

在這章內，用合唱的對答式唱出「六賊」與「六塵」，使聽眾更易瞭解其內容。用樂聲進行描繪「沉澱在濁流底層」，可使詩中意義更為明顯。

結尾之處的「夢幻，幻滅、生滅不息」，該用漸強與漸快的反覆，更使唱眾把紛亂嘈雜的效果加強，達到令人難以忍受的程度，然後由指揮者用一個動作，使紛擾劃然而止。聽眾們便可親切地感受到由極端嘈雜的聲響中，突然進入極端肅穆的靜默中，有何差別。這是用聲音的對比來啟示神明的境界，以帶入第三章去。

三　諸天合掌

看！一刹那，

無垢清淨光，綻射在東山。

眾神拱衛，天龍寂聽；

諸天合掌，寶華繽紛。

繞說彷彿細語，蕭聞：

似晨鐘、暮鼓，

如獅吼、雷音；

那是覺者的禮讚。

「梵音，海潮音」，

在無休止的裊裊餘音裏，

無數人天已經、正在、將要，

從夢魘中覺醒。

聽！

在齊誦「看！一剎那」之後，清冽幽靜的笛聲，引出端莊明亮的合唱「無垢清淨光，綻射在東山」。這種澄明如鏡的歌聲，可把聽眾帶離塵俗，進入仙鄉。光輝燦爛的「眾神拱衛」，靜默安祥的「天龍寂聽」，莊嚴蕭穆的「諸天合掌」，樂聲飛揚的「寶華繽紛」，都可洗清第二章的紛亂嘈雜而代之以平靜安祥。

在「似晨鐘、暮鼓，如獅吼、雷音」的合唱歌聲之中，嚴肅輝煌的樂聲，以雷霆萬鈞之力，奏出佛曲「戒定真香」（卽是佛香）的曲調；隨着，全團歌聲為之詮釋，「那是覺者的禮讚」。在浪濤澎湃的樂聲中，顯示出「梵音，海潮音」，使「無數人天」，都「從夢魘中覺醒」。一聲呼喚「聽！」把聽眾帶到安祥如天國境界的第四章去。

四　不生不滅

沒有想到啊！

生命底本質原來是這般純淨無瑕！

生命底本體根本就是不生不滅，

生命底原貌絲毫都不曾動搖。

真想不到啊！

那森羅萬象底林林總總，

宇宙和人生底一切法則，

百千三昧，無量妙義，

都顯現在這裏！

這章詩句，共唱兩遍。前段初用女聲輕輕唱出，再唱之時乃用混聲合唱。所用的曲調，是我

國祖先所傳下來的「仙花調」，（也就是現在被塡詞演唱為「茉莉花」的民歌）。這首「仙花

調」，實在具有仙境的清新，足以顯示出純潔無瑕的氣質。

一串嘹亮的鐘聲，帶出感恩禮讚的第五章：

五　一華五葉

慶幸、喜悅、感恩的激動，和

慈悲、喜捨、情操底滋生，

化合成為一串串純潔晶瑩的淚珠；

滋潤著菩提種子萌芽，茁壯，

綻現出一華五葉，光芒萬丈！

「菩提種子，萌芽，茁壯」這結尾的一段，在樂曲裏反覆伸展，追逐，模仿，使全曲結束於光輝燦爛的境界中。

這首合唱歌曲的引曲，所用的素材，取自第一章「自性與生俱來」，「生之謂性」，以及第五章的「菩提種子，萌芽，茁壯」；因爲這些乃是全詩中的警句。

八十年四月十一日，禪學會應領啟小姐由臺北專程帶來安祥合唱團演唱此曲第一章「生之謂性」的錄音，以謀改善。從錄音成績聽來，林千巧老師指揮處理，已甚精細；來日公演，效果必然優異。謹祝安祥合唱團前程遠大，聲教遠被。

二七 鹿車鈴兒與夢境成真

(一) 鹿車鈴兒之演出

聖誕老人原是慈愛的化身，他爲世人帶來喜悅與希望。在林中終日嬉戲的鹿兒，何以自願替聖誕老人拖車？因爲他們省悟到，生活的眞義就是「幫助好人做好事」。

我要用這個題材作成一部美麗的小歌劇，使兒童們能親切地領悟到做人的道理。詞人韋瀚章教授樂意將此題材編成劇本，作好歌詞，使我能替它作成易唱易奏的小歌劇；「鹿車鈴兒響叮噹」，就此完成。這是民國七十六年（一九八七年）的事了。

這是一景五場的小歌劇，內容單純，演出時間約爲一小時。其進行情況是：

清晨的松林中，遍地積雪。鹿哥鹿妹在雪地上嬉戲，鹿妹一不小心，扭痛了腿，鹿哥立刻跑去尋找天使姐姐爲鹿妹治傷。天使把鹿妹的足傷治好，勸導他們不可終日嬉戲；又教他們不必空想去做大事，只須盡力去做小事，生活的大道理，乃是「幫助好人做好事」。

一羣小鳥翩翩地飛來，天使囑咐他們要用歌聲使人人振作，又囑咐聖誕紅把鮮明色彩美化人間，又囑咐兔兒們向眾人傳達先知者的喜訊：「寒冬已至，春光不遠了」。

聖誕老人在雪地上吃力地推着一車禮物，鹿哥鹿妹上前，自願幫助拖車；於是鈴聲響起，雪車啟行，羣鳥，羣花，羣兔，都來喝采歡呼。

天使與眾人同唱的主題歌，是全劇的中心意旨，歌詞如下：

讓我們，多留意，
不必空想做大事，只要盡力做小事。
既輕鬆，又容易；
近人情，又合理。
自己作了心平安，別人看見多歡喜。
誠心為眾人服務，幫助好人作好事。
這是處世的正路途，
也是做人的大道理。
但願大家都明白，
天天做去莫遲疑。

有了劇本與樂曲，只是歌劇演出的開端而已。縱使不用樂團，只用鋼琴伴奏，仍然有許多事項，急待專才協助，乃能演出。例如，演出的策劃，經費的籌措，人才的合作，時地的安排，獨唱與合唱之訓練，舞臺與照明的處理，舞蹈編作與指導，服裝設計與製作；各項都同樣重要，不能缺少其一。

民國七十八年（一九八九年）十二月，聖誕節的假期中，高雄市天主教增德兒童合唱團秘書張舜明先生，總幹事羅秋玉女士爲演出歌劇擔任總策劃，石高額先生任導演兼指揮，並由戴錦花小姐負責聲樂指導，鄭夙娟小姐擔任鋼琴伴奏，戴珍妮老師編舞兼教導，着手排演此歌劇。十二月十六日下午，我到現場看他們的排練，給我留下極佳的印象。兩位節演鹿兒哥妹的小妹妹，活潑天真；飾演天使姐姐的，端莊高貴；飾演聖誕紅的小妹妹，是戴珍妮老師的掌上明珠周子珺，年紀小小，舞步穩健；更有羣鳥飛翔，羣兔跳躍，聖誕老人的和藹慈祥；所有舞蹈場面，均有傑出的設計。到了十二月二十七晚正式演出，更有黃玲萍小姐主理舞臺設計，王清心先生主理舞臺裝置，黃雅萍小姐負責全部服裝設計及製作，謝寅龍先生負責燈光照明，潘瓊琚，杜國珠兩位同仁，負責中文字幕之放映，成績至爲美滿。劇中人物的分配是：

鹿哥　鄭德宜

鹿妹　林蘭妮

天使　石依霓

小鳥兒　（甲組）石乃文，潘冠秀，程芝潔

　　　　（乙組）徐慈穗，潘祖儀，林慧玲

聖誕紅　周子珺

小白兔　翁翰翎，呂佳音，蔡維中，黃偉致

聖誕老人　張盈潔

增德兒童合唱團諸位小朋友，演唱技術水準甚高；更有全體家長們熱心協助，處處都充滿朝氣，處處都顯現和諧。由此可見高雄市藝術人才蓬勃成長，前程無可限量。全劇演畢，觀眾熱烈讚賞；於是再演謝幕的進行，再唱此劇的主題歌，獲得盛大的喝采。最後我把聖誕紅周子珺高高抱起，對著擴音機，嘹亮地祝「大家好」，更使歡樂的笑聲滿堂，餘響不絕。

由於聖誕紅周子珺小妹妹的舞步精練，節奏敏銳，儀表非凡，我想替她設計一套兒童舞劇，以展其才華。有一次，我與她的父母談及我的初步構想，他們都甚感興趣。我想用舞劇描述小妹妹與小花朵，小動物為友，劇名暫定為「夢境成真」，以增強兒童對前程的期望。

我先請周子珺小妹妹選出兩種心愛的花朵，兩種心愛的小動物。她選出向日葵與紅玫瑰，小白兔與小鴨子。我又請她為這四個角色各選幾個音，好讓我用之為作曲的素材。我們也談及這些角色的衣服顏色與舞曲拍子，概列如下：

向日葵	黃衣	中速複二拍子 (6/8)	音響素材 (7 5 i)
小白兔	白衣	活潑四拍子	音響素材 (5 1 3 5)
紅玫瑰	紅衣	柔和三拍子 (圓舞曲)	音響素材 (3 6 5)
小鴨子	墨綠衣	徐緩二拍子 (鄉村舞)	音響素材 (3 1)

(二) 夢境成真的設計

下列是該舞劇內容的初步設計：

（第一場）黃昏，園中有向日葵與紅玫瑰，小妹妹在花園中與向日葵跳舞。小白兔登場，與

小妹妹跳活潑的舞曲。紅玫瑰與她跳柔和的圓舞曲。小鴨子登場，又與她跳徐緩的鄉村舞。在這場裏，表演四種不同風格的雙人舞。

（第二場）月夜（燈光轉暗），小妹妹在夢境中，思念這四位好朋友，按次與她們跳舞。所用的舞曲，與第一場相同；但只用單人演出雙人舞。這種演出，有充分機會展示編舞者的才華以及表演者的技巧。

（第三場）黎明（燈光轉亮），小妹妹醒來，果然夢境成真；四位好朋友，相繼出現，而且帶來同伴。向日葵（二人），小白兔（三人），紅玫瑰（四人），小鴨子（成羣），使這場集體舞蹈，增加熱鬧氣氛。最後是全體合唱：

精神振作，夢境成真。

身心潔淨，和氣待人；

上述的情節與設計，只是初步的草稿。待我把全部樂曲完成，然後能編舞，排練；且看此劇能否夢境成真吧！

（附記）舞劇「夢境成真」全部樂曲，已於民國八十年（一九九一年）三月一日完成。在這年底必能具體演出。這套舞劇的使用權，全部贈給戴珍妮老師伉儷及其女兒子珺。

二八 華梵校園歌曲

民國七十九年（一九九〇年）二月，曉雲法師寄我以數首新詞；這是她為新創立的華梵工學院所作的校園歌詞。在歌詞中，處處顯示出她所獨有的超然品格與崇高理想：心似雲山，志如金石；實在值得輔以歌翼，使其翱翔四海，飛進每個人的心坎，萌芽生根，開花結果，共創人間淨土。將這些歌詞編為樂曲，是我義不容辭的責任。

將這幾首歌詞與曉雲法師歷年所作的歌詞並讀，可以清楚地看出，這位悲天憫人的畫家，是如何從刻苦修行之中，走上實踐普渡眾生的大道。要為這些洋溢著儒佛精神的歌詞編作樂曲，我必須使用中國風格的曲調與中國風格的和聲，力避洋化氣質。

自從我在一九五七年底遠赴歐洲進修，就是為了要詳研天主教會如何替東方調式的聖歌曲調製作壯麗的和聲，以助我探求中國風格和聲的道路。我初抵義大利的羅馬，就在一九五八年二月，農曆元旦之日，杜寶晉主教帶我去參觀教廷博物院。同行的貴賓，便是蜚聲海外的女畫家游

雲山；當時她在羅馬的東方學院舉行個人畫展，甚獲佳評。她與我談及運用藝術教育導正社會風氣的設計，其高遠見解，使我極為敬佩。

我在羅馬進修了六年，完成了中國風格和聲與作曲的理論之後，於一九六三年七月返抵香港，仍任教於珠海書院；游女士已經皈依佛門，成為曉雲法師。她敬重昔日為佛教音樂拓荒的弘一大師（李叔同），深信美術與音樂相輔，可以提升人人生活品質；認定「美善相樂」乃為社會教育之最高境界。一九六六年，她在香港主持佛教文化藝術協會，常與我談及樂教淨化社會風氣的問題，見解獨到。她當時作了「慧海歌」的詞句，請我作曲，詞曰：

絃謳蓬萊，芸瑩寶島，
慈悲心願發南海。○

同頂禮，學風共振，
佛德耀潛光。

法雨悉沾灑，
利物濟羣，
樂育英才，
為社會挽逆流。

聽三寶歌聲，諧妙諦，
黃花般若，翠竹真如；
陶冶自然之心，
重修德育之智。

願與眾生為炬，為明，
為照，為導，為善導。
山林鐘馨，轉作鬧市洪音。

善哉！智慧成功德！

在這首歌詞之中，明顯地說出她的心聲，要用佛教藝術教育來進行普渡眾生的工作。故我為之作成莊嚴活潑的進行歌曲，以表坐言起行的動力。

一九七四年，曉雲法師應聘赴陽明山華岡中國文化大學主持佛教文化研究所。晨早漫步山中，獲得天賜靈泉，寫出清新脫俗的「曉霧」十唱，詞曰：

如烟曉霧，疏林漫步。世出世心，幽貞盈抱。
如烟曉霧，平懷如素。法恩法空，祥雲浩浩，

如烟曉霧，國魂薄祚。大招小招，歸來創造。

如烟曉霧，有情下種。牛馬一身，栖皇中道。

如烟曉霧，凡聖居土。流水奔波，人心潦倒。

如烟曉霧，開花縞素。珠淚盈盈，宵來重露。

如烟曉霧，識塵無數。變易生死，奔波去路。

如烟曉霧，曇雲泡沫。觀照此心，彼岸中途。

如烟曉霧，息機靈奧。宛爾現前，平懷質素。

如烟曉霧，皈依法寶。霧散霞明，般若船到。

從歌詞中，可見藝人的修行，日益精進；其慈悲心懷，已經擴展到與天地同和，與萬物齊一的境界。我將這首「曉霧」詞句，稍爲簡縮，作成混聲四部合唱歌曲，使詞句意境，刻畫得更爲詳盡。

因爲佛曲數量仍少，我建議曉雲法師鼓勵她的弟子們創作歌詞，合力以詩樂來榮耀佛光。曉雲法師先作成「摩尼珠」（卽是心珠，亦卽佛性，本性），以作示範，詞云：

「探珠宜靜浪，動水取應難」。

探珠靜浪好安排，

珠光燦燦佛心諧；

佛心普化千燈耀。

千盞明燈照，萬盞明燈耀，

照遍人間，照遍大地；

人間大地無闇昧，無煩惱。

千盞明燈照，萬盞明燈耀，

普照大地，遍照人間。

從這首詞中，得見曉雲法師的慈悲之心，已經達到普照大地，遍照人間的程度。她的弟子們共作成新詞十四首，內容包括菩提樹頌，尼連禪河畔，靜修歌，法雨普降，心光，晨鐘等等，都能發揚佛學思想。我都為之作成歌曲，印成「清涼歌集」，分寄各地；馬來西亞檳城法音合唱團，迅即將各曲演唱，錄音風行海外，推廣佛樂，功德無量。近年更有音樂名家优儷（李中和教授，蕭滬音教授）協力相助，添作更多新歌，出版「清涼新聲歌集」，佛門音樂，日趨蓬勃，實在值得欣慰。

這些年來，曉雲法師為了籌辦華梵工學院，奔馳各地，不畏辛勞；終於，得道者多助，校舍

建成，開始招收新生，實在值得敬佩。寄來的各首歌詞，披讀之下，使我肅然起敬。這是繼承慧

海歌，曉霧，摩尼珠的一貫精神，發揚成爲大智大仁的具體表現；不獨顯示出曉雲法師個人修行

的進程，更足以用爲後學的典範。今舉其中三首以證之：：

華梵工學院校歌　　曉雲法師作詞

華夏文風被萬世，梵宇巍峨雲端聳。

慈雲法雨悉沾灑，

良師益友，建起華梵好學風，

東土慧日照，

儒佛聯心，

崇善去惡，共濟和衷。

淑世造人才，爲國培良棟；

人文科技詮體用，

德學相彰樂融融。

千秋萬歲仰聖流，

全球各國，

寶島朝宗。

聽松風

曉雲法師作詞

「松風時入戶，颯颯六窗虛」；

門外青松謖謖，矯健迎天風。

立如松，坐如鐘，行如風；

五十餘年親此道，禪味、味禪濃。

畫夜辛勞我無畏，不憚勞；

建起園中無枯木，華梵好學風。

「般若堂」中蒲團坐，

「牧牛地」上做個牧牛翁。

青松下，

聽松風。

水 頌

曉雲法師作詞

清泉水，在山出山水性清；
污染無端，自如自在，
水本無心無穢淨。
大海水，廣容污穢仍潔淨；
活流不息，遠離污染，
暢行無礙自晶瑩。
不論古今，東西方都有科學；
無分畛域，中外地皆生哲聖。
各展所長，爲民造福，
根本不存對立性。
何須征服自然，
何須自負獨尊；
東西團結，和諧合作，

匯成大清流，相輔更相成。

滌蕩大地，創出人間淨土，

無污無垢，萬民康樂，共享太平。

從上列歌詞中，可以明確地見到華梵建校的超然立場以及同仁共事的無私態度。由這些歌詞裏，我們也可以見到曉雲法師具有崇高的藝術才華，超凡的哲人智慧。她不願小隱於山林，不以遁世心情去離羣獨修，不求個人超升的境界，卻決心大隱於朝市，秉持出世精神做入世之事，實踐普渡眾生的宏願；這是大智大勇大仁的聖者行徑，值得歌之詠之，以垂永遠。為此之故，我盡力把這些歌曲作成，獻與曉雲法師與華梵諸位師友，絃歌聲中，精誠團結，日新日新又日新，「全球各國，寶島朝宗」的理想，指日可待也。

二九　文賢校園歌曲

七十八年（一九八九年）九月，臺南市立文賢國民中學校長王茂德先生來信，請我為該校編作校歌，我便按其歌詞作好樂曲寄回給他應用。十月五日，王校長偕同陳奮雄主任，許珊珊老師來訪。我為他們試奏該校校歌，並加解說，他們皆感欣慰。

因為王校長很重視音樂活動，我就答應為他多作些校園生活歌曲。數十年來，從實踐的經驗中證明，凡能用歌曲來充實生活的學校，其成績必然傑出；因為讓學生們在音樂節奏中成長，全校就很容易充滿了活潑的朝氣。王校長認為寫作歌詞，甚感困難；校中老師們常怕作得不好，貽笑大方。我安慰他，請他鼓勵眾人創作；不論教師，職員，家長，學生，皆可替學校生活寫作歌詞。我站在作曲立場，必可替他們加以修訂。由校中同仁作成校中的生活歌曲，唱起來必能產生親切感，樂教效果必然優異，不妨試試看。

次年四月，王校長寄來歌詞多首，均是校內老師的作品，也有校內學生的創作。我為之一一

修訂，經過原作者同意之後，乃全部作成歌曲；有些是齊唱，有些是二部合唱，都是易唱易奏的歌曲，連同鋼琴伴奏譜，於五月初旬寄還給王校長。後來，王校長很愉快地來信說，這些歌曲，全校師生唱得非常開心；我也為此深感欣慰。

我把該校這些生活歌詞發表於下，並加註釋；好讓各學校，各團體同仁們得見，生活歌曲的詞句創作，實在並非太難之事。從此，希望每間學校，每個團體，皆能創作出自己的生活歌曲；唱起來，必能使團體的精神更加發揚，團結的感情更增親切。

(一)文賢禮讚

方桂英作詞

晨曦初現，校園四周，寂靜無聲；
噹噹噹，鐘聲洗淨城市的喧囂。
文賢青年氣色佳，精神好。

老師的愛，同學的情，綿延無盡；
噹噹噹，鐘聲驅除苦惱的心情。
文賢青年笑口開，心情好。

大地春回，校園如畫，萬里無雲；

噹噹噹，鐘聲激起上進的心靈。

文賢青年勤讀書，前途好。

這首歌詞，適宜作成輕快的進行歌曲。這三段歌詞，雖然每句的字數相同，但每句內的字音高低不同，不能用相同的曲調；所以各段曲調不相同。因為噹噹噹的鐘聲是相同的，所以用這句為統一全曲的關鍵。最後的「好」字，反覆應用，使用歡呼，更可增加活力。

㈡文賢青年　　　　　　　鍾淑珍作詞

如果嫩筍能長成茂竹，我也能！

如果小樹能長成蒼松，我也能！

我以壯志向蒼穹立誓，

我以豪情向大地宣告：

在文賢的搖籃中，

我們定將成爲棟樑;
用所有的光與熱,
爲民族靈魂注入新生命。

如果水滴能聚成大海,我也能!
如果碎石能建成大廈,我也能!
我以壯志向蒼穹立誓,
我以豪情向大地宣告:
在文賢的校園中,
我們定將攜手同行;
用所有的血與汗,
爲國家命運注入新希望。

　這兩段節奏相同的歌詞,可以用相同的曲調,而用不同的結尾。「我也能」可以用節奏相同的模進樂句,使唱者感到輕快。這類型的團體歌曲,作成激昂活潑的進行曲,唱起來,必能產生宏厚的動力。

(三)文賢鐘聲

盧玉琳作詞

叮叮噹，叮叮噹。
嘹嘵的鐘聲，響徹雲霄。
顫動的音符，舞出青春的氣象。
純潔活潑的學子，
正以輕快的步調，
舞出人生的希望。

叮叮噹，叮叮噹。
悠揚的鐘聲，廻盪校園。
跳躍的音符，譜出生命的樂章。
勇往直前的學子，
正以生動的筆調，
譜出人生的理想。

這首活潑的歌詞，適合使用相同的曲調，唱出兩段不同的字句，則必須反覆出現。因為數首歌詞之中，常有提及鐘聲；我乃函請王校長把校內的鐘聲錄音寄我。王校長就隆重地把校內鐘樓的大鐘鳴聲以及上課下課的音樂鐘聲，都錄音寄來；我於是參考其內容，活用於各首歌曲之內。

（四）文賢之愛

周紹玉作詞

雖然這裏未有成蔭的大樹，卻有欣欣樹苗無數；
雖然這裏未有鬱鬱的青松，卻有樸實薔薇處處。
雖然這裏沒有遼濶的原野，供我們奔跑追逐；
卻有建設完美的環境，讓我們自由展讀。

「雖然」，好多個「雖然」在飄拂；
「卻有」，好多個「卻有」在飛舞。

畢竟，我對文賢有愛，愛的份量無從數……
文賢對我有愛，愛的深情遍處處。

這樣充滿感情的歌詞，作成易唱易聽的抒情歌，讓學生們唱起來，實在能增強愛校愛家的生活習慣。

（五）羣花的讚歎

吳佳慧作詞

羣花輕輕訴說，
說些什麼？
說出一種讚歎，一種前所未有的衷誠讚歎。
羣花翩翩起舞，
舞些什麼？
舞出一些詩句，一些深藏內心的瑰麗詩句。
我不禁輕問：
那是什麼？那是什麼？
值得你們如此讚歎？
原來，她們讚歎的是……
文賢校園。

純潔天眞的抒情詩，寫出學生們自己的感受。作成抒情的圓舞曲，由學生們自己唱出來，舞蹈出來，就能產生特殊的親切感；把愛校的印象，刻在生命的記憶中，永不磨滅。

（六）文賢之歌

郭禎美作詞

校舍巍巍，百花芬芳；
優美的環境裏，洋溢著書聲琅琅。
老師勤教導，學生品德好；
文賢之美，永遠難忘。
廣大的場地，讓我們盡情奔跳；
秀麗的校園，教眾人留連徜徉。
文賢學子，成長茁壯；
齊心協力，要使中華國運放光芒！

這些愛校歌曲，看來是處處都有相似的內容；但由該校自己作成，自己唱出，就另有其親切之感。由該校的師生同唱，其心靈上的感染力就強大無比。

(七)黎明鐘聲

莊瑞珠作詞

噹，噹，噹，

在微光初透的黎明，

像春雷初動，

敲醒了大地多彩多姿的夢境。

孩子們，

噹，噹，噹，

張開眼睛，細心傾聽。

文賢的鐘聲，一聲一聲再叮嚀：

時光易逝，珍惜年輕；

善用活力，鼓舞熱情。

時光易逝，珍惜年輕；

德學兼修，努力耕耘。

文賢的鐘聲，一聲一聲再叮嚀；

文賢的鐘聲，永遠陪伴你我的心靈。

這是一首輕快的進行歌曲，輕快的節奏，能增加每人對學校生活的懷念。

看過上列各首歌詞，讀者必能明白，各個學校或團體，要創作自己獨有的歌曲來培養團體精神，實在並非困難之事。國內的作曲人才，目前已經日漸增多，不必再借外國的小曲來填詞歌唱了。

站在樂教立場，我們樂見人人都能實踐這句名諺：「用一首歌來開始每日的生活」。

三〇 抗戰歌曲與天安門的怒吼

民國七十八年（一九八九年）七月六日，高雄市政府市政廣播電臺主辦「抗戰歌曲演唱會」，提出以抗戰精神支援大陸民主運動。在記者招待會中，有人詢問何謂抗戰精神，我便爲之解答：

中華民族是崇尚和平的民族，秉持王道精神與友邦相處，極能容忍，決不輕言戰鬥；故常被西方國家的皮相之士，譏笑我們是懦弱民族。他們並不了解，中華民族每個人的心中，都蘊藏著浩然之氣；在忍無可忍之時，必然奮戰到底，置生死於度外。今日天安門所燃燒起的怒火，與當年七七對日抗戰，其精神乃是一貫的；這是中華民族浩然之氣的具體表現。

我國對日抗戰，由民國二十六年七月七日盧溝橋事件開始，直至三十四年八月，日本無條件投降爲止，其間連續八年，我國同胞遭受到慘絕人寰的屠殺，史無前例的犧牲，然後得到最後勝利。百年國恥，一朝湔雪；這種誓死不屈，艱苦奮鬥的過程，年輕的一輩，雖然不曾身歷其境，仍可在歷史記錄之中，清楚看見。今日能用抗戰歌曲，將抗戰過程，概要地呈現出來，使國人得

以認識中華民族的浩然之氣，乃是深具意義的樂教活動。

主辦團體按照抗戰歷史的進行，選出其中具有代表性質的歌曲，送來給我，我乃爲之詳加訂正，按照各個演唱團體的實際需要，將各曲加以編整。在演唱之時，各曲之間加以簡明的敍述；使這個演唱會，不獨是抗戰歷史的報導，且是有聲的樂教紀錄，實在是深具教育意義的活動。

參加演唱的團體共有四個：純潔無邪的童聲合唱，有天主教增德兒童合唱團。壯麗輝煌的混聲合唱，有高雄市成人合唱團。雄健軒昂的男聲合唱，有高雄市婦女合唱團。所有簡譜齊唱的抗戰歌，要交給兒童，婦女，全男聲以及混聲合唱團，均要重新編譜，加作伴奏，然後得以實用。除了合唱歌曲之外，尚有獨唱與二重唱，節目可說是多姿多彩，琳琅滿目。

我們用健康有力的抗戰歌聲，振起國魂。我們用抗戰精神，支援大陸同胞爭民主，爭自由；這是中華民族的浩然之氣，所向無敵，時間將來必然能作見證。

這個演唱會，辦得非常成功；尤其是結束時演唱「天安門的怒吼」，獲得全場掌聲雷動，喝采之聲不絕。

熊德昕先生盡心盡力，蒐集抗戰歌曲刊行，其愛國的忠誠，使人肅然起敬。他在所編厚達千頁的「抗戰歌聲續集」之後，並附印了許多首新歌，敬悼天安門死難同胞，說明了七十八年六月四日天安門燃燒的怒火，實在與二十六年七月七日的盧溝抗戰怒火一脈相承，都是中華民族浩然

之氣的具體表現。今選出我作曲的四首歌詞爲例，可見其內容：

天安門的怒吼

黃瑩作詞

天安門的怒吼，像春雷激盪神州；
青年的熱血，像奔騰澎湃的江流。
爭民主，爭自由，
不妥協，不罷休；
浩歌萬里，壯志千秋。
看我們，中華兒女，
同聲相應，同氣相求。
懷著滿腔熱誠，
心連著心，手挽著手。
敲響自由的洪鐘，
傳遞自由的聖火；
看！長夜已盡，

正是黎明時候！

這首是激昂的混聲四部合唱。下面的數首，則分別爲齊唱，二部合唱，對答歌唱，使有各種變化的材料可用：

爲什麽

楊濤作詞

爲什麽，
海峽的兩岸，一邊繁榮富足，
一邊是殺人的屠場？
爲什麽，
同是中國人，有的自由、幸福，
有的痛苦、悲傷？
爲什麽讓民主的鬥士飲恨倒下？
爲什麽讓殺人的屠夫肆虐猖狂？
爲什麽正義不張？

起來，中國人！ 李鳳行作詞

為什麼暴政不亡？

為什麼？為什麼？

朋友！不要灰心喪志，

朋友！不要消極頹唐；

團結纔能自救，

多難必定興邦。

要天助必先自助，

要勝利必先自強。

莫遲疑，莫徬徨；

光明的前途，

要靠自己的雙手來開創！

起來，中國人！

起來，中國人！別哭泣，莫悲傷！

起來，中國人！別退縮，莫徬徨！

起來，起來！海內外的中國人！

團結成鋼鐵般陣容，

投入爭民主，爭自由的戰場！

天安門的屠殺，驚醒了億萬人的幻想；

青年們的怒火，燃燒起全民族的希望。

我們不再是一片散沙，

我們不再是待宰的羔羊；

我們用頭顱和熱血，

推翻暴政滅強梁！

起來，中國人！別哭泣，莫悲傷！

起來，中國人！別退縮，莫徬徨！

起來，起來！海內外的中國人！

團結成鋼鐵般陣容，

轟轟烈烈幹一場！

血脈相連

沈立作詞

海峽阻隔了四十年，
隔不斷我們的血脈相連。
共同的理想，共同的心願，
到幾時總能實現？
一時的壓抑，一時的蟄伏，
小草也有出頭的一天。
烏雲遮不住太陽光，
更堅信真理戰勝強權。
為伸張正義，為歷史作證，
讓我們心手相連。
該奮起團結，要集中力量，
讓我們齊心勇往向前！

樂記，樂論，樂書的內容與分析

引 言

樂記是小戴禮記第十九卷的「樂記」。

樂論是荀子駁斥墨子非樂的「樂論」。

樂書是司馬遷史記第二十四卷的「樂書」。

這三部古書，都是我國古代聖賢談論禮樂之本的思想集粹；凡我樂教工作者，皆應詳細研讀。只因古文用字深奧，印本錯漏甚多；原文反反覆覆，語譯囉囉唆唆，訓詁學者把每個字都考據清楚，縱使解通了文字，句內意旨，仍然黯晦不明；使讀者深感煩惱。其實，讀懂書中文句固然重要，分辨其中思想的正誤，尤為重要。站在教育立場，我應將這些古書，簡明解說，並加分

析，以助讀者跳出疑難之境，好爲今日的樂教尋找到正確的道路。（在下文中，所有書名，篇名，都盡量減少使用引號，以利閱讀。）

請先說明與這三部古書有關的人物的歷史年份：

孔子（丘）（公元前五五一至四七九年）逝世之後，其門人及後學都將他們研讀「儀禮」的心得蒐集起來，直至漢朝，乃成專冊的禮記；樂記就是附在禮記之內。在古代，錄在竹簡上的文字，輾轉相傳，難免有遺漏與錯誤；這就使訓詁的學者忙個不了。我們要曉得，孔子的時代，字體尚未統一，未有應用方便的紙筆，更未有印刷精美的書本；李斯統一文字之時，是在秦代，已是孔子逝後二百七十年。造筆的蒙恬是秦代名將，逝於公元前二一〇年，即是孔子逝後二百餘年；造紙的蔡倫是東漢宦官，逝於公元一二一年，已是孔子逝後六百年了。

墨子（翟）約生於孔子逝後十餘年而逝於孟子（軻）（公元前三九〇至三〇五年）出生之前十餘年。他重視實用價值而輕視精神生活，所以他反對音樂。非樂思想是其特有。

荀子（況）（公元前三一五至二三八年）的樂論，專引用樂記的說話來駁斥墨子的非樂。這已是孔子逝後一百六十餘年的事了。

荀子的弟子李斯（逝於公元前二〇八年）輔助秦始皇以法治統一天下。統一文字是他的功績。爲了要控制國人思想，又要排除異己，乃有焚書坑儒之舉，此爲後人所憎恨的大罪過。儒家典籍，歷此浩刼，遂多散失。秦亡之後經過漢高祖（公元前二五六至一九五年）傳其子文帝（公

元前二〇二至一五七年），又傳子景帝（公元前一八八至一四一年），再傳子武帝（公元前一五六至八七年），都是極力提倡儒學，禮記乃由散篇成爲專册。漢武帝時，司馬遷（公元前一四五年生，卒年不詳）作史記，第二十四卷樂書，便是採用了樂記全部文字，前加「題」，後加「跋」；那時已是孔子逝後約四百年了。

到了班固（公元三二至九二年）作漢書，繼承了司馬遷史記的風格，尊崇孔子，力倡儒學，影響後世文教甚大；那時已是孔子逝後五百七十餘年。

爲了要徹底明瞭樂記，樂論，樂書，這三大典籍的內容，我設計的步驟是：先看墨子非樂的見解，然後讀荀子的樂論；看他如何引用樂記的話來駁斥墨子，就可見到樂記裏的精華所在。再讀樂記各段文字，就可發現其中珉玉混雜的情況。再讀司馬遷樂書的題與跋，就可使我們提高警惕，決定對樂教應有的態度。

(一) 墨子的非樂

墨子是一位傑出的思想家，他的「兼愛」是主張愛無差等，而儒家則主張愛有差等，由親及疏；所以儒家學者惡評他爲「無父無君，是禽獸也。」因爲當時學者尊儒，司馬遷作史記，對墨

子並不重視；只在孟、荀列傳之後，作一簡短的介紹，說墨子是「宋之大夫，善守禦，為節用，或曰並孔子時，或曰在其後」。墨子的「兼愛」與「非攻」的理論，實在具有卓越見解。由於他刻苦好義，重視實用，力主除掉感情而偏重理智；所以他反對音樂。他的「非樂」見解是這樣的：

仁者盡力為眾人謀福祉，決不為個人的耳目口腹享受而損及眾人的衣食財物。音樂雖美，但古代的賢明君主，並不重視音樂。有了音樂，對大眾並無益處；所以不應提倡音樂。今分兩方面言之：

(1)關於製造樂器——君主要製造鐘鼓琴瑟等樂器，必然要蒐集錢財；如此就要增加稅收，使萬民負擔更重。造樂器並不似造舟車之有實用價值，所以造樂器並非急務，不該為此損耗錢財。

(2)關於演奏音樂——把年輕人訓練成為樂手，則使男人不能去耕種，女人不能去紡織；奏樂實在損耗了人力與物力。商湯時代的刑罰有明文規定，「經常舞蹈降神，荒廢正事，罰獻絲二十斤」。如果君主喜歡音樂，不顧國家政務，到頭來，天必降禍；所以，音樂是不應提倡的。

程繁問墨子：音樂可以使人舒展身心，如果不許眾人聽音樂，豈不是使馬拖車而不歇息，把弓拉緊而不放鬆嗎？人是血肉之軀，是否能受得了呢？

墨子的答覆是：凡喜愛音樂的古代君主，政績都不好。堯、舜、生活樸素，禮樂也很簡單。周禹把舜的樂「九韶」修訂使用。成湯趕走了桀之後，天下太平了，就命伊尹作新樂「大濩」。周

武王打敗了殷，殺了紂，作新樂「象」。周成王又作新樂「騶虞」。看各朝代的政績，成王不及武王，武王不及成湯，成湯不及堯、舜。由此看來，治理天下，並不需用音樂。（注意，墨子這個答案，並未有把握程繁的問題正面解答。程繁所問，是極具至理的；但墨子卻避開不答。）

程繁又問：古代君主實在也有使用音樂，何以說沒有音樂呢？

墨子答：古代君主雖然有音樂，但數量很少；這就等於沒有了。

墨子認定人生是以吃苦爲目的，他重視實用，只見有形之利而不見無形之益。荀子評他「蔽於用而不知文」（解蔽篇），又說「墨子之非樂也，則使天下亂；墨子之節用也，則使天下貧」（富國篇）這些評語實在尖銳；事實上，人們的精神生活空虛，則實際生活就變成貧乏了。

(二) 荀子的樂論

荀子的學說，源出儒家。他的「性惡說」實在可以補充儒家「性善說」之不足；但因歷代學者，皆崇尙孔、孟的「性善說」，故對荀子的學說，就較爲冷漠。直至清朝，樸學家興起，荀子學說乃得再獲重視。

荀子的樂論，專爲駁斥墨子的非樂思想，其中重要的見解，是採自樂記；故讀樂論即可概見樂記的精華。下列是荀子樂論的原文，今分爲十一段，在原文之後「解」其要點：

（1）夫樂者，樂也；人情之所必不免也，故人不能無樂。樂則必發於聲音，形於動靜；人之道也。聲音動靜，性術之變盡是矣。故人不能無樂，樂則不能無形；形而不爲道，則不能無亂。先王惡其亂也，故制雅頌之聲以道之：使其聲足以樂而不流，使其文足以辨而不息，使其曲直繁省廉肉節奏，足以感動人之善心，使夫邪汙之氣無由得接焉，是先王立樂之方也；而墨子非之，奈何！

（解）音樂便是喜樂，這是人情所必不能免的。人有喜樂之情，就必在聲音與行動發表出來；若不讓其發表出來，就會導致混亂。賢明的君主不願見到這種混亂，故製作優美的樂曲爲之疏導：使感情快樂而不至放縱，使樂章明確而可以常存，其中曲調起伏，樂音疏密，聲部高低，節奏快慢，能感動人的善心，使邪惡不能侵害。這是賢明君主設立音樂的本意，而墨子偏要反對音樂，眞是憾事！

（註）這是樂記的第九段第一節。其中文字，略有差別，（例如，「人情所不能免也」是樂

記原文，荀子則爲「人情之所必不免也」）。可能是荀子所改訂，也可能是由於傳錄所生的結果；但其基本的意旨，則是相同的。「樂」字的讀音，該加注意：禮樂，音樂，樂字讀爲「岳」，是名詞；喜樂，快樂，樂字讀爲「洛」，是動詞；必須分別清楚。

(2)故樂在宗廟之中，君臣上下同聽之，則莫不和敬；閨門之內，父子兄弟同聽之，則莫不和親；鄉里族長之中，長少同聽之，則莫不和順。故樂者，審一以定和者也，比物以飾節者也，合奏以成文者也；足以率一道，足以治萬變。是先王立樂之術也；而墨子非之，奈何！

（解）在宗廟中，君臣上下同聽音樂，可建立和敬之情。在鄉里中，長幼老少同聽音樂，可建立和順之情。音樂能建立起和諧的氣氛，能依據大道理以治萬變。這是賢明君主設立音樂的原因，而墨子偏要反對音樂，眞是憾事！在家庭內，父子兄弟同聽音樂，可建立和親之情。

（註）這是樂記的第九段第二節。荀子把宗廟，閨門，鄉里，先後次序稍有調動，內容則是相同。「族、長」的「長」與「長幼」的「長」，有所區別：百家爲「族」，二百五十家爲「長」。

(3)故聽其雅頌之聲，而志氣得廣焉；執其干戚，習其俯仰屈伸，而容貌得莊焉；行其綴兆，要其節奏，而行列得正焉，進退得齊焉。故樂者，出所以征誅也，入所以揖讓，則莫不從服。故樂者，天下之大齊也，中和之紀也，人情之所必不免也。是先王立樂之術也；而墨子非之，奈何！

（解）聽到優美的樂曲，志氣可變為寬舒。手持盾，斧舞具以操練韻律，儀容可變為端莊。對外的征戰與對內的禮讓，實在是音樂精神的兩面。音樂能使國家統一，綱紀中和；這是人情的常理，這是賢明君主設立音樂的原因；而墨子偏要反對音樂，真是憾事！

（註）這是樂記第九段第三節，中間加入荀子的獨有見解，說明對外的征戰與對內的禮讓，實為音樂精神的兩面，這是荀子的卓越見解。

(4)且樂者，先王之所以飾喜也；軍旅鈇鉞者，先王之所以飾怒也；先王喜怒，皆得其齊焉。是故喜而天下和之，怒而暴亂畏之。先王之道，禮樂正其盛者也；而墨子非之。故曰：墨子之於道也，猶瞽之於白黑也，猶聾之於清濁也，猶欲之楚而北求之也。

（**解**）賢明君主用音樂來增加喜樂的氣氛，用武裝來增加軍中的威儀。喜樂可使萬民和睦，威儀可使暴徒懾服。禮樂實在是治國最佳法則，而墨子偏要反對。墨子實在既盲且聾，看不出黑白色，聽不出高低音，要去南方，卻朝向北方走。

（**註**）這是樂記的第九段第四節，內容仍是引伸前段的意旨，而在結尾之處加入斥責墨子不辨是非的話。

(5)夫聲樂之入人也深，其化人也速；故先王謹爲之文。樂中平則民和而不流，樂肅莊則民齊而不亂；民和齊則兵勁城固，敵國不敢攖也。如是，則百姓莫不安其處，樂其鄉，以至足其上矣。然後名聲於是白，光輝於是大，四海之民，莫不願得以爲師；是王者之始也。

（**解**）音樂能深入人心，感化之力甚爲快捷；故賢明的君主極重視它。音樂平和則萬民融洽，音樂端正則萬民安定；萬民和睦則國防堅固，敵人不敢來犯。如此則人人安居樂業，君主受到人人擁戴，國必富強了。

（**註**）這段是荀子的見解，是樂記所沒有的。說明音樂具有最佳的教育功效，能使國泰民安，值得大力推行。

(6)樂姚冶以險，則民流侵鄙賤矣。流侵則亂，鄙賤則爭；亂則兵弱城做，敵國危之。如是，則百姓不安其處，不樂其鄉，不足其上矣。故禮樂廢而邪音起，危削侮辱之本也。故先王貴禮樂而賤邪音，其在序官也，曰：修憲命，審詩商，禁淫聲，以時順修，使夷俗邪音不敢亂雅；太師之事也。

（註）音樂妖冶邪惡，則眾人淫侵卑鄙，互相爭奪；如此則兵力衰弱，敵人來侵，民不聊生。禮樂之道，實在不可荒廢。行政人員必須時時注意修訂憲法，審察詩章，使鄙俗的音樂不能擾亂純正的音樂；這是樂官的職責。

（解）這段文字是與前段並行；前段從正面說樂，這段則從反面說樂，以證音樂教育效果之廣大深遠。

(7)墨子曰：「樂者，聖王之所非也，而儒者為之，過也！」君子以為不然。樂者，聖人之所樂也；而可以善民心。其感人深，其移風俗易；故先王導之以禮樂而民和睦。夫民有好惡之情而無喜怒之應，則亂；先王惡其亂也，故修其行，正其樂，而天下順焉。

（解）墨子說，「古代的賢明君主都反對音樂，儒者提倡音樂是不對的。」這是錯誤的見

解。音樂是聖人所喜愛，因為音樂能深入人心，使人向善，很容易改換風俗，所以用禮樂教民，能使人人和睦相處。人人皆有愛惡的感情，若無恰當的音樂來疏導感情，就會發生混亂；賢明的君主用禮去約束行為，用樂去撫慰感情，使萬民生活和順。

（註）這是樂記第三段的簡化，實在是重申前文第五段的意旨。

（8）故齊衰之服，哭泣之聲，使人之心悲；帶甲嬰冑，歌於行伍，使人之心壯；姚冶之容，鄭衛之音，使人之心淫；紳端章甫，舞韶歌武，使人之心莊。故君子耳不聽淫聲，目不視女色，口不出惡言；此三者，君子慎之。凡姦聲感人而逆氣應之，逆氣成象而亂生焉。正聲感人而順氣應之，順氣成象而治生焉。唱和有應，善惡相象；故君子慎其所去就也。

（註）這段文字是重述上文（第六段）的意旨，與樂記第三段各節的內容相同。這段文字並不難懂，只是「齊衰之服」，須加註釋。古代喪制有五服之分，最重的喪服是斬衰，按次為齊衰，大功，小功，緦麻。喪服，上曰衰，下曰裳。斬衰是用至粗的生麻布縫製，衣旁及下際皆不緝；斬就是不緝邊的意思。齊衰則是有緝邊的喪服，以熟麻布縫製。

（解）音樂有悲，壯，淫，莊之分；有修養的人，必須善加選擇。

（9）君子以鐘鼓道志，以琴瑟樂心；動以干戚，飾以羽旄，從以磬管；故其清明象

天，其廣大象地，其俯仰周旋，有似於四時。故樂行而志清，禮修而行成，耳目聰明，

血氣和平，移風易俗，天下皆寧；美善相樂。故曰：樂者，樂也。君子樂得其道，小人

樂得其欲。以道制欲，則樂而不亂；以欲忘道，則惑而不樂。故樂者，所以道樂也。金

石絲竹，所以道德也；樂行而民鄉方矣。故樂者，治人之盛者也；而墨子非之！

它！

（解）使用各種樂器以及各種舞具與姿態，來表達內心的思想；一切動作，皆與大自然相配

合。純正的音樂能推行，就可使人意志清潔，行為端正，耳目聰明，血氣和平，風俗改善，天下

安寧，達到美善合一的至高境界。有修養的人，以走上正道為樂；沒有修養的人，以滿足私欲為

樂。正道使人樂而不亂，私欲則使人惶惑不安。音樂是導民走向正道的方法；而墨子偏要反對

（註）這是樂記的第三段第二節，文字略有不同，內容則無分別。荀子所說的「美善相樂」，

是卓越的教育見解；是樂記所沒有。

（10）且樂也者，和之不可變者也；禮也者，理之不可易者也。樂合同，禮別異；禮樂

之統，管乎人心矣。窮本極變，樂之情也；著誠去偽，禮之經也。墨子非之，幾遇刑

也。明王已沒，莫之正也。愚者學之，危其身也。君子明樂，乃其德也。亂世惡善，不此聽也。於乎哀哉！不得成也！弟子勉學，無所營也。

（註）這是樂記第五段第一，第二節的部分文字，荀子說得更爲簡明。荀子的樂論，到此已經全文結束；以下的段落，乃是多餘的文字。

（解）樂是和，禮是理；和是融洽，理是秩序，兩者對於人們的感情與行爲，都有規範作用。樂之本在於變化，禮之本在於眞誠。墨子反對音樂，實在應該受罰；我們切莫聽他的胡說。

(11) 聲樂之象，鼓大喧，鐘充實，磬廉制，竽、笙、簫、和、筦、籥、發猛，壎、箎泱博，瑟易良，琴婦好，歌清盡，舞意天道兼。鼓、其樂之君邪！故鼓似天，鐘似地，磬似水，竽、笙、簫、和、筦、籥，似星辰日月，鞉、柷、拊、鞷、椌、楬，似萬物。曷以知舞之意？曰：目不自見，耳不自聞也；然而治俯、仰、詘、伸、進、退、遲、速，莫不廉制，盡筋骨之力，以要鐘鼓俯會之節，而靡有悖逆者，眾積意譯譁乎。

（解）音樂之中，鼓聲宏大，鐘聲充實，磬聲堅定，管樂明亮，壎、箎、寬厚，琴柔和，瑟優美。人聲清楚確實，舞蹈切合天道。鼓聲宏大，可稱爲樂隊的首長。鼓如天，鐘如地，磬如

水，眾管樂似星辰日月，眾敲擊樂則似地上萬物。樂隊的眾樂器，實在與大自然的現象相配合，舞蹈配合音樂則有如天地萬物的和諧運行。

（註）許多版本都印出「鼓大麗」，使訓詁學者用盡各種牽強的解法，說「偶物爲麗」，鼓有兩面，故稱「麗」；宋刻本又印作「天麗」，使他們難以解答。劉師培的註解最具說服力；他說，「麗」是「蘆」字之誤，蘆就是蘆，與「喧」字通。原文「鐘統實」，這個「統」字，實在是「充」字。今皆爲訂正。

有人以爲「竽笙簫和」是「竽笙簫和」之誤；因爲認定是形容竽笙的聲音，與下文「發猛，決博，易良，婦好」對比。但到了「似星辰日月」，「似萬物」的句中，又解不通了。王叔岷說得最可靠，「竽、笙、簫、和、筦、箎」乃是六種管樂器的名稱，與下句「鞉、柷、拊、鞨、椌、楬」六種敲擊樂器相對言。「和」實在是小笙，在一般辭典中，皆有刊載，可以查考。

一般版本，「荀子」書中，樂論之後，都附有一段孔子所說的話「吾觀於鄉而知王道之易易也」。這是禮記第四十五卷「鄉飲酒義」的全文，實在不應夾在此處。在禮記三十八卷，「三年問」也有此情況。「三年問」的內容，是由荀子禮論篇中的一段，加上論語陽貨篇中的一段拼合而成；但總沒有人敢於刪訂。

從上文各段看，可見荀子的樂論，主要材料是採自樂記；但絕無使用鬼神故事說樂。司馬遷在史記的樂書中，就使用鬼神故事，占卜方法去解說亂世之樂，亡國之音。荀子之能重視音樂的

教育功能，是其傑出之處，值得敬佩。

(三) 禮記的編整

樂記是禮記中的一部分。讀樂記，要先明白禮記的內容。

我國在周朝的禮制，由周公（旦），孔子，整理之後，經過春秋，戰國之後，又經秦朝焚書，已多散失。漢朝初年，只有高堂生傳下來的十七篇「儀禮」。高堂生是漢朝的魯國人，官博士，授瑕丘，蕭奮，歷數傳，然後傳至戴德與其姪戴聖。

自漢以來，學者們都重視這份禮文記載。漢武帝建元五年設立五經博士。當時的五經，是指詩、書、易、禮、春秋。禮就是「儀禮」。講授禮經的學者，先後有后倉與他的弟子戴德，戴聖。那十七篇儀禮，只是詳列行禮儀式的秩序單；因為歷代賢人都在篇後附記了讀書心得，愈記愈多，遂彙成許多散篇文字。戴德、戴聖，就按他們講學的需要，把這些散記材料，各自排列成冊。戴德選出了八十五篇，戴聖選出了四十九篇；前者稱為「大戴禮記」，後者稱為「小戴禮記」。

東漢末年，著名學者鄭玄（康成）為小戴禮記詳加註釋；到了唐朝，孔穎達再加註解；於

是，成爲標準版本。在漢朝末年，靈帝（公元一五六至一八九年），將這册禮記列爲七經之一。

（後漢書的七經是：詩，書，易，禮，樂，春秋，論語。清朝康熙所列的七經是：易，書，詩，

春秋，周禮，儀禮，禮記）。我們今日所讀的禮記，就是小戴禮記，樂記列在其中第十九卷。

禮記實在是一部專記「禮事散篇雜文」的叢編，乃是不同時代，不同地區的學者手筆，材料

又雜又亂。二戴編選散篇的材料成爲專册，只是按其需要，選出散篇，拼湊起來；故名爲「記」。

小戴禮記之內，共有四十九篇；其中曲禮，檀弓，雜記三篇，各分上下篇，所以四十九篇，

只有四十六個篇名。各篇的內容，我們該知其概要：

一、曲禮（上，下篇）　專記日常生活的規條，兼及朝廷中及社會上的各種稱謂。

二、檀弓（上，下篇）　雜記當時行禮的事實，關於喪禮方面的材料較多。（檀弓是戰國

時的魯國人，善於禮）。

三、王制　記述王者的行政制度。

四、月令　記述一年之中每個月的氣候變化以及依照時令安排該做的事。

五、曾子問　記孔子與曾子的對話，討論喪禮與喪服。

六、文王世子　記述天子諸侯教子修德事君的事項。

七、禮運　說明禮的興起與發展。其中的「大同篇」，（開始的一句是：大道之行也，天

下爲公），是儒家思想的精華，今用爲「孔子紀念歌」的歌詞。

八、禮器　觀察禮的儀式，探索禮的精神。

九、郊特牲　雜論各項禮節中所該注意的事項，並詳說設置某項儀節的用意。

一○、內則　記述家居生活，侍奉長者與教導幼者的細則。

一一、玉藻　記述天子，諸侯，大夫，士人，生活起居的服飾與禮節。（玉藻是指天子冕上的裝飾，墨家主張愛無差等，儒家則主張由親及疏）。

一二、明堂位　記述魯國擁有天子禮樂的原因，並說明魯國兼備虞、夏、商、周、四代禮樂的內容。（請參閱左傳的「季札觀周樂」，見滄海叢刊，樂林華露，附篇）。

一三、喪服小記　補記儀禮，喪服，禮制各項材料。

一四、大傳　說明治理天下，必須以親親為基礎，然後向外推展。（注意，這是儒家與墨家的爭論之點，墨家主張愛無差等，儒家則主張由親及疏）。

一五、少儀　雜記與人來往應注意的禮節。

一六、學記　記述古代大學的教學目標，方法，並檢討其教學上的得失。

一七、樂記　說明禮樂的教育功能。排列在禮記的第十九卷，就是我們現在要詳細研讀的材料。

一八、雜記（上，下篇）　記述諸侯以至士人的喪禮。

一九、喪大記　記述諸侯，大夫，士人，不同身份的喪禮儀節，並介紹禮節中各種器物之

應用。

二○、祭法　記述日月山川等祭典儀式並喪禮中的殯葬弔祭禮節及宗廟制度。

二一、祭義　說明祭祀的義理及孝親敬長之道。

二二、祭統　說明十類祭禮的要旨以及社會的政教作用。

二三、經解　說明六經的教育宗旨和特點。（當時的六經是：易，書，詩，禮，樂，春

秋）。

二四、哀公問　記述魯哀公向孔子問禮與問政的史實，解說禮為政教之本。

二五、仲尼燕居　記述孔子與弟子談論禮樂政教之道。

二六、孔子閒居　記述孔子與子夏的談話，說述禮樂之本。解說「無聲之樂」的理論，就

在這卷之內。

二七、坊記　說明禮的節制作用，目的在於防範罪惡之發生。

二八、中庸　說明中正平和思想之為用。後來宋儒朱熹將此卷與三十九卷「大學」取出，

獨立成書，與論語、孟子、合稱為四子書，沿用至今。

二九、表記　說明內在的德性與外在的行為，皆須加以培養，然後可以達到完美的人格。

三○、緇衣　說明在上位的君子，應該其備賢才。以德教民，是最佳的教育理想。（緇衣

是詩經鄭風的篇名，其內容是讚美鄭武公贈衣供餐給賢德之士）。

三一、奔喪　記述士人在外，由遠方歸家奔喪的禮節。

三二、問喪　解說喪禮是根據人情而制定及其作用。

三三、服問　依據儀禮，喪服，作進一步的說明。

三四、閒傳　記述喪禮的儀節，說明親疏遠近，輕重厚薄之間的差別。

三五、三年問　說明服喪期限長短的道理，乃是為了促進家族團結與社會安定。

三六、深衣　說明深衣的制度。深衣是指「衣裳相連，被體深邃」，是古代朝祭次服。

三七、投壺　記述主人與賓客宴飲時，講論才藝的禮制。

三八、儒行　說明儒者的道德行為。

三九、大學　闡述儒家的修身、齊家、治國、平天下的修養。宋儒朱熹取出獨立成書，使與中庸、論語、孟子、合稱為四子書，沿用至今。

四〇、冠義　解說士人冠禮（成人禮）的社會意義。

四一、昏禮　解說士人婚禮儀節的原意，乃是要使家族長久與盛團結而影響社會政教進步。（關於昏姻兩字的涵義是：：婿則昏時而迎，婦則姻而隨之；故云，婿曰昏，妻曰姻。）

四二、鄉飲酒義　解說鄉飲酒禮中儀節的原意。（這是孔子所說的話，全段文字，誤列於荀子樂論之後。）

四三、射義　解說鄉射，大射的儀節，進而說明「射可觀德」的理論。

四四、燕義　解說君臣飲宴的儀節，進而說明燕禮可使君臣感情融洽，人和政通。（燕卽是宴）

四五、聘義　解說聘禮的儀節，進而說明諸侯互相聘問，應該輕財物而重誠敬。

四六、喪服四制　說明喪服的制定，要依據恩情、義理、節制、權宜、四個原則。由此解釋喪服制度的意義與作用。

樂記附在禮記之內，實在已經顯示「禮樂相輔」的意旨。只因其中皆是討論禮樂之本的哲理而不是詳說音樂的實踐，遂使從事實際音樂工作的人，愈讀愈不耐煩。明代樂家劉濂評它，「其言過當失實，如繫風捕影，無一語可裨於樂者」。我們今日讀樂記，該細讀其關於樂教的理想，好根據之化爲具體的方法，運用它來服務於現實的教育工作。

(四)　樂記的內容

樂記的文字，是根據同一意旨而由不同的學者加以引伸；故讀者常嫌它太多重覆。下列是鄭玄註釋的小戴禮記內之樂記全文，順次分爲十大段；凡意旨相同的記述，均在大段之下，分節列出，隨卽簡明「解」其內容，「註」其要點。所有遺漏的句，誤刻的字，皆參考其他版本，予以

訂正，以利研讀。

（第一大段）

(1)凡音之起，由人心也。人心之動，物使之然也。感於物而動，故形於聲；聲相應，故生變；變成方，謂之音。比音而樂之，及干、戚、羽、旄，謂之樂。

（註） 音樂能直接影響心靈活動，這句話說得很正確。古人對於聲、音、樂、三者的定義，與我們今日的解釋不同。古人所說的「音」，是我們所說的「樂曲」；古人所說的「樂」，乃是我們所說的「舞劇」。

（解） 音之起源，是由外物所刺激。心有所感，發而為聲，因應和而生變化，由組合而成音，加入各種舞具，（武舞用斧、盾，文舞用羽、旄），便成樂。

(2)樂者，音之所由生也，其本在人心之感於物也。是故其哀心感者，其聲噍以殺；其樂心感者，其聲嘽以緩；其喜心感者，其聲發以散；其怒心感者，其聲粗以厲；其敬心感者，其聲直以廉；其愛心感者，其聲和以柔；六者非性也，感於物而後動。是故先王慎所以感之者，故禮以道其志，樂以和其聲，政以一其行，刑以防其姦。禮、樂、

刑、政，其極一也；所以同民心而出治道也。

（解）音樂是由外物刺激心靈所生的反應。從音樂聽來，痛苦的躁急；歡樂的寬舒；喜悅的，輕快；憤怒的，粗厲；莊敬的，剛直；愛慕的，柔和；這六種感情，皆是由音樂所引發。所以賢明的君主對於能感動人心的音樂，處理得特別謹慎。禮是用來指導意志，樂是用來調節感情，政是用來規範行爲，刑是用來防止犯罪。禮、樂、刑、政、四者雖然形式不同，而其目標卻是一致；就是要使人人和洽，社會安定。

（註）這節是前節的伸展，說明禮、樂、刑、政、四者的作用。前節是說奏唱的音樂，這節則是說音樂的社會功能。

（3）凡音者，生人心者也。情動於中，故形於聲；聲成文，謂之音。是故治世之音安以樂，其政和；亂世之音怨以怒，其政乖；亡國之音哀以思，其民困；聲音之道，與政通矣。

宮爲君，商爲臣，角爲民，徵爲事，羽爲物；五者不亂，則無怗懘之音矣。宮亂則荒，其君驕；商亂則陂，其官壞；角亂則憂，其民怨；徵亂則哀，其事勤；羽亂則危，其財匱；五者皆亂，迭相陵，謂之慢；如此，則國之滅亡無日矣。鄭、衛之音，亂世之音也；比於慢矣。桑間濮上之音，亡國之音也；其政散，其民流，誣上行私而不可止也。

（解）心有所感，發而爲聲；組織起來，乃成樂曲。盛世的音樂，安定和諧；亂世的音樂，怨恨憤怒；亡國的音樂，悲傷憂鬱；音樂實在能反映出社會生活的情況。

音樂的五聲，也如君、臣、民、事、物一般，具有倫理關係，不能混亂。鄭國與衞國的音樂太放縱，享樂的音樂太華麗，都能導致秩序混亂，社會不安；皆不足取。

（註）這裏從音樂各個音的倫理關係，說到音樂混亂，則社會不安。以後的學者，便由此伸展開去，把五音與五行並論，引出以占卜說樂的風氣。後來，司馬遷作史記，在樂書的「跋」中，就引用鬼神故事來解釋亡國之音，以勸世人；雖然是一片好心，但卻失去學術價值了。

這節原文，也有學者用新的斷句方法：：（治世之音安，以樂其政和；亂世之音怨，以怒其政乖；亡國之音哀，以思其民困。）四十年前，吳心柳先生爲我印行「中國音樂思想批判」，就建議爲我改用這項新句法。雖然這種句法也有其道理，但句內意旨並無太大的差別；所以，現在我仍採取舊有的這分句方法。

(4)凡音者，生於人心者也。樂者，通倫理者也。是故知聲而不知音者，禽獸是也；知音而不知樂者，眾庶是也；唯君子爲能知樂。是故審聲以知音，審音以知樂，審樂以知政，而治道備矣。是故不知聲者，不可與言音；不知音者，不可與言樂；知樂，則幾於禮矣。禮樂皆得，謂之有德；德者，得也。是故樂之隆，非極音也；食饗之禮，非致

味也。清廟之瑟，朱絃而疏越，一倡而三歎，有遺音矣。大饗之禮，尚玄酒而俎腥魚，大羹不和，有遺味者矣。是故先王之制禮樂也，非以極口腹耳目之欲也；將以教民平好惡而返人道之正也。

（解）音生於人心，樂能通倫理。禽獸只懂聽聲，百姓只懂聽音，有修養的人乃能懂音樂。聽音樂便可體會到社會治亂的情況。懂得音樂，就接近於禮了；禮與樂的精神，實在是一致的。明白禮樂精神的人，纔是有德行的人。

樂並非只求聲音享受，禮並非只求物質享受。清廟之中，無論唱奏陣容多麼盛大，也仍未夠齊全。盛宴之內，無論食品排列多麼豐富，也仍有所欠缺。賢明的君主，創製禮樂，並非重視物質享受，而是要教人感情和諧，生活融洽。

（註）這節文字，闡述禮樂之本；說明內心的眞誠與和諧，重於物質的享受。「禮樂皆得，謂之有德」；這句話說明禮與樂都要通過教育的力量，然後能普及施行。

關於「清廟之瑟」的一句話，應詳加解說。白居易詩云，「朱絃疏越清廟歌」，其中的「疏越」，是指瑟有疏空的底洞；這個底洞之被稱爲「越」，是「通達」之意，它是用以增加共鳴效果，使聲音傳達遠方；所謂聲音清越，就是聲能遠聞之意。琴絃爲朱色，故云「朱絃疏越」。在註解裏，常註「越」卽是「遲」；於是後來學者皆說瑟的聲音爲「遲緩」。這是可怕的錯誤！實

在這個「遲」字，可能是「遠」或「達」字之誤。

「尚玄酒而俎腥魚」，「玄酒」，（在「樂書」中寫爲「元酒」，）是指以水代酒。祭祀時，用水代酒，用生魚，用不調味的羹湯，都可表明，禮重內心的虔誠而不重物質的隆盛。儒家對生活，力求清心寡欲；對音樂，力求雅淡樸素。禮樂的最高境界便是「無聲之樂，無體之禮，無服之喪」。（見本文結論第一項「對禮樂的卓見」）。

（第二大段）

(1)人生而靜，天之性也；感於物而動，性之欲也。物至知智，然後好惡形焉。好惡無節於內，知誘於外，不能反躬，天理滅矣。

夫物之感人無窮，而人之好惡無節，則是物至而人化物也。人化物也者，滅天理而窮人欲者也；於是有悖逆詐偽之心，有淫逸作亂之事。是故強者脅弱，眾者暴寡，智者詐愚，勇者苦怯，疾病不養，老幼孤獨不得其所；此大亂之道也。是故先王之制禮樂，人爲之節，衰麻哭泣，所以節喪紀也；鐘鼓干戚，所以和安樂也；昏姻冠笄，所以別男女也；射鄉食饗，所以正交接也。禮節民心，樂和民聲，政以行之，刑以防之；四達而不悖，則王道備矣。

（**解**）人的天性是靜的，因受外物刺激乃生反應；反應有喜愛與厭惡的差別，若不加以節制，便引致社會紛亂。賢明君主之製禮樂，就是爲了實施節制。喪禮誌哀，樂舞誌和；婚姻，成年，各種禮節，使男女有別。鄉射宴會，推行社交活動。禮使人遵守紀律，樂使人和諧相處，政以實施教育，刑以防止罪惡。禮、樂、刑、政，四者通行，則可使國泰民安了。

（**註**）這節是解說禮、樂、刑、政、四者的要義，仍是第一大段第二節的引伸。

(2)樂者爲同，禮者爲異；同則相親，異則相敬。樂勝則流，禮勝則離；合情飾貌者，禮樂之事也。禮義立則貴賤等矣，樂文同則上下和矣，好惡著則賢不肖別矣，刑禁暴、爵舉賢、則政均矣。仁以愛之，義以正之；如此，則民治行矣。

（**解**）樂是和諧，禮是秩序；能和則相親，守序則相敬。和諧過份，卽成放縱；秩序太嚴，卽成冷漠。惟有禮樂相輔而行，乃可使社會既和諧又有序。

（**註**）這節仍是解說禮、樂、刑、政。說明禮樂必須相輔，仁以愛之，義以正之，這是音樂教育的最高理想。

(3)樂由中出，禮自外作；樂由中出，故靜；禮自外作，故文。大樂必易，大禮必

簡。樂至則無怨，禮至則不爭；揖讓而治天下者，禮樂之謂也。

暴民不作，諸侯賓服，兵革不試，五刑不用，百姓無患，天子不怒；如此，則樂達

矣。合父子之親，明長幼之序，以敬四海之內；天子如此，則禮行矣。

（解）樂是由內心流露出來的和諧，禮是由人際關係形成的秩序。樂屬於靜，禮屬於動。最
好的音樂，淺近易懂；最好的禮節，簡單易行。樂能普及，則人人融洽和諧；禮能推行，則人人
不致紛爭；社會秩序良好，根本不必動用刑罰了。

（註）將禮樂與動靜並論，是這節的獨到見解。「大樂必易，大禮必簡」是高明看法。

(4)大樂與天地同和，大禮與天地同節；和，故百物不失；節，故祀天祭地。明則有
禮樂，幽則有鬼神；如此，則四海之內，合敬同愛矣。

禮者，殊事合敬者也；樂者，異文合愛者也。禮樂之情同，故明王以相沿也。故事
與時並，名與功偕。故鐘、鼓、管、磬、羽、籥，樂之器也。屈、伸、俯、
仰、綴、兆、舒、疾，樂之文也。簠、簋、俎、豆，制度、文章，禮之器也。升、降、
上、下、周、還、裼、襲，禮之文也。故知禮樂之情者能作，識禮樂之文者能述。作者
之謂聖，述者之謂明；明聖者，述作之謂也。

（解）樂的和諧，禮的秩序，能與大自然相配合，則人人可獲安詳生活。禮的秩序，使人人
互相尊重；樂的和諧，使人人和睦相處。各朝代所沿用的禮樂，可能因時地不同而有差別；但其
基本精神卻是相同的。各種樂器與舞姿，各種禮器與儀節，歷代都有變化，知其本源，就是聖
者；識其情節，就是明者。

（註）這節文字，是再解說前兩節文字的內容，由這節開始，提及「明則有禮樂，幽則有鬼
神」，尚未算是真的以鬼神說樂；但開了後人以鬼神說樂的例。到了司馬遷作史記，在樂書的
「跋」中，就真正的把鬼神故事搬出來。

（5）樂者，天地之和也；禮者，天地之序也。和，故百物皆化；序，故羣物皆別。樂
由天作，禮以地制；過制則亂，過作則暴；明於天地，然後能興禮樂也。

論倫無患，樂之情也；欣喜歡愛，樂之官也。中正無邪，禮之質也；莊敬恭順，禮
之制也。若夫禮樂之施於金石，越於聲音，用於宗廟社稷，事乎山川鬼神；則此所與民
同也。

王者功成作樂，治定制禮。其功大者，其樂備；其治遍者，其禮具。干戚之舞，非
備樂也；孰亨而祀，非達禮也。五帝殊時，不相沿樂；三王異世，不相襲禮。樂極則
憂，禮粗則偏矣。及夫敦樂而無憂，禮備而不偏者，其唯大聖乎？

天高地下，萬物散殊，而禮制行矣。流而不息，合同而化，而樂興焉。春作夏長，仁也；秋歛冬藏，義也；仁近於樂，義近於禮。

（**解**）樂是大自然的和諧，禮是大自然的秩序；大自然的運行，皆有規律，適可而止，不可過份。只有偉大的聖者，纔能恰當地使用禮樂去治理天下。大自然的四季，各有特徵：春耕夏長，是仁的表現；秋收冬藏，是義的表現；仁近於樂，義近於禮。

（**註**）與這段的第二節相似，將樂與仁，禮與義並論，又與大自然的四季變化配合來說。這種論點：遵守大自然的規律與爲樂不可過份，使後來的學者就用了陰陽五行說樂，又用鬼神故事說樂。把音樂的五音分別配入五行，五方，五味，五色，五臟等等，變爲占卜；司馬遷更用晉平公聽樂的故事，用鬼神渲染，以證「爲樂不可過份」的要旨，使樂論漸失學術價值了。（見本文的結論第四，第五項）

(6)樂者敦和，率神而從天；禮者別異，居鬼而從地。故聖人作樂以應天，制禮以配地；禮樂明備，天地官矣。天尊地卑，君臣定矣。高卑已陳，貴賤位矣。動靜有常，小大殊矣。方以類聚，物以羣分；則性命不同矣。在天成象，在地成形；如此，則禮者，天地之別也。

地氣上齊，天氣下降，陰陽相摩，天地相蕩。鼓之以雷霆，奮之以風雨，動之以四時，煖之以日月，而百物興焉；如此，則樂者，天地之和也。及夫禮樂之極乎天而蟠乎地，行乎陰陽而通乎鬼神，窮高極遠而測深厚。樂著太始，而禮居成物；著不息者天也，著不動者地也。一動一靜者，天地之間也；故聖人曰禮樂云。

（解）樂主和諧，與天神合一。禮主秩序，與地鬼相配。聖人作樂應天，製禮配地；故禮樂是與天地相配合的大道理。

（註）這節文字將前節所說再加引伸，將禮樂與地鬼天神並論。由靜，動，說到神，鬼，逐漸傾向於陰陽五行，鬼神占卜。後人指樂記之中，珉玉混雜；這是原因之一。

（7）昔者舜作五弦之琴，以歌南風；夔始制樂，以賞諸侯。故天子之爲樂也，以賞諸侯之有德者也。德盛而教尊，五穀時熟，然後賞之以樂。故其治民勞者，其舞行綴遠；其治民逸者，其舞行綴短。故觀其舞，知其德；聞其謚，知其行也。

大章，章之也。咸池，備也。韶，繼也。夏，大也。殷、周，之樂，盡矣。天地之道，寒暑不時則疾，風雨不節則饑。教者，民之寒暑也；教不時則傷世。事者，民之風

雨也；事不節則無功。然則先王之爲樂也，以法治也。善則行象德矣。

夫豢豕爲酒，非以爲禍也；而獄訟益煩，則酒之流生禍也。是故先王因爲酒禮，一

獻之禮，賓主百拜，終日飲酒而不得醉焉；此先王之所以備酒禍也。

故酒食者，所以合歡也。樂者，所以象德也。禮者，所以輟淫也。是故先王有大

事，必有禮以哀之；有大福，必有禮以樂之；哀樂之分，皆以禮終。

（解）從前舜製五弦琴，唱孝親的詩歌，使其樂官（夔）編成樂曲，以賞各地的官員。在各

地慶祝豐收的盛會裏，好的官員政績佳，參加歌舞行列的人多；劣的官員政績壞，參加歌舞行列

的人少。只須看歌舞行列的人數多少，便可知其官員政績之優劣了。

各朝代的音樂命名，皆有深義，總要運用得宜，教民向善。賢明的君主製定酒禮，使不至於

醉後亂性。凡遇喪事，喜事，皆用禮樂以表彰，適可而止，並不過份。

（註）各朝代音樂命名，各有來源。堯的樂名「大章」是表彰美德。堯修訂黃帝所作的樂

「咸池」是咸施，卽是包容浸潤之意，又名「大成」。舜的樂名「韶」，是繼紹堯的美德。禹的

樂名「夏」，是光大堯、舜的美德。殷、周兩代，都是以武功爲民除暴；殷之樂名「大濩」，

（護民之急，濩卽是護）；周之樂名「大武」，（伐紂除害，其德能成武功）。

司馬遷史記的樂書，把樂記中的各段次序，略有調動。在此節之後，卽接第五大段（連續四

節），然後回接下列的第三大段。

（第三大段）

(1)樂者，聖人之所樂也，而可以善民心。其感人深，其移風俗易；故先王著其教焉。

夫人有血氣心智之性，而無哀樂喜怒之常。應感起物而動，然後心術形焉。是故志微噍殺之音作而民思憂，嘽緩慢易、繁文簡節之音作而民康樂，粗厲猛起、奮末廣賁之音作而民剛毅，廉直勁正莊誠之音作而民肅敬，寬裕肉好、順成和動之音作而民慈愛，流僻邪散、狄成滌濫之音作而民淫亂。是故先王本之情性，稽之度數，制之禮義；合生氣之和，道五常之行，使之陽而不散，陰而不密，剛氣不怒，柔氣不懾，四暢交於中而發作於外，皆安其位而不相奪也。然後立之學等，廣其節奏，省其文采，以繩德厚也。律小大之稱，比終始之序，以象事行；使親疏、貴賤、長幼、男女之理，皆形現於樂；故曰：樂觀其深矣。

（解）音樂是聖人所喜愛的。音樂能深入人心，使其向善，很容易改換風俗；故賢明的君主都重視樂教。

人皆有血氣，易起衝動。人皆有智慧，易受感染。各種不同的音樂，就造成不同的風氣。賢

明的君主就用恰當的禮樂來引導百姓，以收教育效果。社會生活情況，實在皆表現於音樂之中；所以說，由音樂表現，便可深入地觀察到社會生活的情況了。荀子把這節文字列在其樂論中的第七段。都是解說音樂的社會功能。

（註），這節文字是由第一大段第一節的材料引伸出來。

(2)土敝則草木不長，水煩則魚鱉不大；氣衰則生物不遂，世亂則禮廢而樂淫。是故其聲哀而不莊，樂而不安，慢易以犯節，流湎以忘本。廣則容姦，狹則思欲，感滌暢之氣而滅平和之德；是以君子賤之也。

（解）土乾枯則草木不生，水污穢則魚鱉不長，社會混亂則民不聊生。在這種情況中的音樂，失去了平和的德性；凡是有識之士，都鄙棄它。

（註）失去和諧的社會，禮樂都忘了本源，就不值得重視。這是根據前段文字的反面來解說禮樂的重要。

(3)凡姦聲感人，而逆氣應之；逆氣成象，而淫樂興焉。正聲感人，而順氣應之；順氣成象，而和樂興焉。倡和有應，回邪曲直，各歸其份；而萬物之理，各以類相動也。

是故君子反情以和其志，比類以成其行。姦聲亂色，不留聰明；淫樂慝禮，不接心術；

惰慢邪辟之氣，不設於身體，使耳目鼻口，心智百體，皆由順正以行其義；然後發以聲

音而文以琴瑟，動以干戚，飾以羽旄，從以簫管，奮至德之光，動四氣之和，以著萬物

之理。是故清明象天，廣大象地，終始象四時，周旋象風雨。五色成文而不亂，八風從

律而不姦，百度得數而有常。大小相成，終始相生，倡和清濁，迭相為經。故樂行而倫

清，耳目聰明，血氣和平，移風易俗，天下皆寧。故曰，樂者，樂也。君子樂得其道，

小人樂得其欲。以道制欲，則樂而不亂；以欲忘道，則惑而不樂。故君子反情以和其

志，廣樂以成其教；樂行而民鄉方，可以觀德矣。

（解）邪惡的風氣使華麗音樂興盛，純正的風氣使平和音樂發達。推行純正音樂，可使人倫端正，耳目聰明，血氣和平，風俗改善，天下安寧。有修養的人，以走上正道為樂；沒有修養的人，以滿足私欲為樂。正道使人樂而不亂，私欲使人惶惑不安。用音樂教人走上正道，則社會可得和諧了。

（註）荀子將這段文字的概要，列在其樂論的第九段，說明樂教可導人向善，可使社會得到安寧。荀子的文句，「樂行而志清，禮修而行成」；說得較為完整。

（第四大段）

(1)德者，性之端也；樂者，德之華也。金、石、絲、竹，樂之器也。詩，言其志也；歌，詠其聲也；舞，動其容也；三者本於心，然後樂器從之。是故情深而文明，氣盛而化神，和順積中而英華發外；唯樂不可以為偽。

（註） 先要有之於內，乃可表之於外；這是古今中外相同的藝術名言。

（解） 德是內心修養的基本，樂是表現於外的德行。詩、歌、舞、和以樂器，實在皆是將心內的真誠表達於外；所以音樂要由內心的真誠發出，不可虛偽。

(2)樂者，心之動也；聲者，樂之象也；文采節奏，聲之飾也。君子動其本，樂其象，然後治其飾。是故先鼓以警戒，三步以現方，再始以著往，復亂以飭歸，奮疾而不拔，極幽而不隱。獨樂其志，不厭其道；備舉其道，不私其欲。是故情現而義立，樂終而德尊。君子以好善，小人以息過；故曰：生民之道，樂為大焉。

（解） 音樂是內心的反應，聲音則是音樂的具體表現，文采節奏乃是聲音的裝飾品。在描述

「武王伐紂」的舞劇中，奏樂之前，先擊鼓以警眾。舞者向前走三步，表示行動開始。這些動作，重覆一次，乃是說明武王第二次集合人力，然後登程伐紂。樂曲結束之前，舞者要重整行列，表示武王整軍凱旋。動作敏捷整齊，歌聲精緻明朗，義理清楚，仁德受尊。以歌舞來教育大眾，效果實在很大。

（註）這裏舉出「武王伐紂」的歌劇演出為例，說明詩、歌、舞、合一演出，教育功效更佳。（參看本文第七大段，孔子解說「大武」演出情況）。這段裏的「亂」字，該加註釋：「亂」是指樂曲的高潮所在，常是熱鬧緊張，用全隊合奏。因為樂曲的高潮常在結束之處，（一段的結束或全曲的結束），故被解說為「樂曲結束」。論語（泰伯第八）孔子所說，「關雎之亂，洋洋乎盈耳哉」；就是說，關雎這首樂曲的高潮，合奏得真是壯麗。

司馬遷的樂書，在這段之後，即接本文的第八，第九大段。

（第五大段）

(1)樂也者，施也；禮也者，報也。樂，樂其所自生，而禮反其所自始。所謂大輅者，天子之輿也。龍旂九旒，天子之旌也。青黑緣者，天子之寶龜也；從之以牛羊之羣，則所以贈諸侯也。

（解）樂是施與，禮則有回報。樂是表彰仁德之心，禮則有還報之情。天子的座駕，有許多威儀的飾物，車後有牛羣羊羣，是用來賞賜給各地來朝謁的官員們；這是天子固有的禮節。

（註）樂的聲音，有去無還；故為仁德的施與。禮則是互相往來，有施有報。天子也有其要遵守的禮節。

（2）樂也者，情之不可變者也；禮也者，理之不可易者也。樂統同，禮辨異；禮樂之統，管乎人情者矣。

窮本知變，樂之情也；著誠去偽，禮之經也。禮樂負天地之情，達神明之德，降興上下之神，而凝是精粗之體，領父子君臣之節；是故大人舉禮樂，則天地將為昭焉。天地欣合，陰陽相得，煦嫗覆育萬物；然後草木茂，區萌達，羽翮奮，角觡生，蟄蟲昭蘇，羽者嫗伏，毛者孕鬻，胎生者不殰而卵生者不殈，則樂之道歸焉耳。

（解）樂是和，禮是理；都是不能任意改變的。樂是融洽和諧，禮是劃分秩序；兩者對於人的感情與行為，都有規範作用。

樂之本在變化，禮之本為真誠。禮與樂都是依據大自然的生物情態發展出來。

（註）荀子的樂論，採用了這段話的開端，用在其第十段，作全篇的結論。

(3)樂者，非謂黃鐘、大呂、弦歌、干、揚也，樂之末節也；故童者舞之。鋪筵席、陳樽俎、列籩豆、以升降爲禮者，禮之末節也；故有司掌之。樂師辨乎聲詩，故北面而弦。宗祝辨乎宗廟之禮，故後尸。商祝辨乎喪禮，故後主人。是故德成而上，藝成而下；行成而先，事成而後。是故先王有上有下，有先有後；然後可以有制於天下也。

(解)奏唱與舞蹈，只是樂的外表活動，乃是屬於次要；所以交由樂舞的技術人員辦理。祭祀與儀節，只是禮的外表活動，也是屬於次要，所以交由主持儀式的工作人員執行。樂師，祭司，喪禮主持人，都屬於次要角色。在行列之中，具有德行的人，地位較高；技藝熟練的人，地位較低。所以，能實踐德行的人走在前頭，爲儀式辦事的人，走在後邊。賢明君主重視秩序，然後可以處理國事。

(註)這是重視內心禮樂精神的修養而以禮樂活動外表爲次要。「德成而上，藝成而下」這兩句話，使一般技術人員，深感不快；因爲很容易使人重視那些只愛空談而無實學的人物，而輕視埋頭苦幹磨練技術的專材。在目前重視科技的社會中，這兩句話，實在有待修訂了。

(第六大段)

(注)

(1)魏文侯問於子夏曰，「吾端冕而聽古樂則唯恐臥，聽鄭衛之音則不知倦；敢問古

樂之如彼，何也？新樂之如此，何也？」

子夏對曰，「今夫古樂，進旅退旅，和正以廣，弦、匏、笙、簧，會守拊、鼓。始奏以文，止亂以武，治亂以相，訊疾以雅。君子於是語，於是道古，修身及家，平均天下；此古樂之發也。

今夫新樂，進俯退俯，姦聲以濫，溺而不止，及優侏儒，獶雜子女，不知父子。樂終不可以語，不可以道古；此新樂之發也。

今君所問者，樂也；所好者，音也。夫樂之與音，相近而不同。

（解）魏文侯問子夏說，「我穿戴整齊地聽賞古樂，常怕打瞌睡；但聽那些流行的新樂就愈聽愈精神。古樂與新樂何以差別如此之大呢？」

子夏答，「古樂合奏，同進同退，聲調平和寬舒，弦管樂器，都依照鼓的節奏進行。開始用鼓，結束用鐃；更有相、雅兩種節奏樂器，增強節奏之力。在這種音樂之中，顯示出修身、齊家、治國、平天下的道理。新樂則只是樂聲華麗，進退並不整齊，聽了使人興奮；更有男女混雜，行為放縱。這些音樂，內容實在空虛得很。你所喜歡的只是音響而不是音樂；音響與音樂，相近而不相同。」

（註）魏文侯是戰國時，魏國的君主，治國有方，是一位賢明的君主，逝於公元前三九六

年。子夏是孔子的弟子，姓卜名商，爲孔門詩教的傳人。子夏所說的古樂，是清淡平和，以修德爲重而不是用來娛樂。他認定新樂只是刺激感官的聲響，毫無音樂內容。這是純正音樂與流行音樂的衝突。這種爭執，由公元前六百年孔子時代就已有爭執的紀錄，一直爭到今日，而且仍然要繼續爭下去。

這段文字中所提及的節奏樂器，該加註釋：「始奏以文，止亂以武，治亂以相，訊疾以雅」，所說的意思是：樂曲用鼓聲開始，收拾緊張的段落則用鑼。「文」就是鼓，「武」則是金屬樂器，鑼。用「相」來增強緊張樂段的氣氛，用「雅」來擴展急激樂段的聲勢。「相」是用皮爲套，內盛穀殼（糠），搖動之以作節奏音響。齊國人稱「糠」爲「相」，故這種節奏樂器就稱爲「相」。「雅」也是節奏樂器，其形似漆桶，其中有椎，搖動之以作節奏聲響；在急激樂曲之中，用它可增聲勢。

(2)文侯曰，「敢問何如？」

子夏對曰，「夫古者，天地順而四時當。民有德而五穀昌，疾疢不作而無祅祥；此之謂大當。然後聖人作爲父子君臣，以爲紀綱；紀綱既正，天下大定，天下大定，然後正六律，和五聲，弦歌詩頌，此之謂德音；德音之謂樂。詩云：慕其德音，其德克明。克明克類。克長克君。王此大邦，克順克比。比於文王，其德靡悔。既受帝祉，施於孫

子。此之謂也。今君之所好者，其溺音乎？」

（註） 子夏把音樂與生活並提，極力說明音樂必須平和與清淡，要使聽者安適恬靜。音樂不應華麗，免聽者興奮而流為放縱；這是儒家的一貫論調。

（解） 魏文侯問古樂與新樂，不同之點何在？子夏答，「上古太平時代，天地和暢，萬民生活樸素，農產豐盛，並無天災人禍發生；所以社會安寧，遂有優秀平和的音樂製作。詩云：敬慕美德之音，恩澤可比文王。福蔭子孫，代代榮昌。你所愛的，可能只是放縱的音樂而已。」

（3）文侯曰，「敢問溺音何從出也？」

子夏對曰，「鄭音好濫淫志，宋音燕女溺志，衞音促數煩志，齊音傲僻驕志；此四者，皆淫於色而害於德，是以祭祀弗用也。詩云：肅雍和鳴，先祖是聽。夫肅肅，敬也；雍雍，和也。夫敬以和，何事不行！為人君者，謹其所好惡而已矣。君好之，則臣為之；上行之，則民從之。詩云：誘民孔易，此之謂也。然後聖人作為鞀、鼓、椌、楬、壎、篪，此六者，德音之音也。然後鐘、磬、竽、瑟以和之，干、戚、旄、狄以舞之；此所以祭先王之廟也，所以獻酬酳酢也，所以官序貴賤、各得其宜也，所以示後世有尊卑長幼之序也。

（解）魏文侯問什麼是放縱的音樂。子夏答：「鄭國音樂太華麗，宋國音樂太柔美，衛國音樂太躁急，齊國音樂太強烈；此四種音樂，都是偏於感官享受，所以不用於祭祀之中。詩云：莊敬諧和的音樂，先祖也來聆聽。能敬而和洽，事事可成。君主的愛惡，必須謹慎；因爲上好之，下必從之。詩云：只須以身作則，教民絕非難事。聖人選取高雅的樂器，兼用各種舞具，以壯祭廟的威儀，使後世作爲模範。」

（註）說明清淡的樂配合嚴肅的禮，可以教育後世。子夏所舉出的四種音樂，只是象徵地概說；其實，每個地區，並非只有一種音樂。子夏說這四種音樂偏於華麗，柔美，躁急，強烈；只是說不用於祭祀而已。我們認定音樂是用來充實生活。生活中的音樂，不應只限於清淡的一種。

(4) 鐘聲鏗，鏗以立號，號以立橫，橫以立武；君子聽鐘聲則思武臣。石聲磬，磬以立辨，辨以致死；君子聽磬聲則思死封疆之臣。絲聲哀，哀以立廉，廉以立志；君子聽琴瑟之聲則思志義之臣。竹聲濫，濫以立會，會以聚眾；君子聽竽、笙、簫、管之聲則思畜聚之臣。鼓鼙之音讙，讙以立動，動以進眾；君子聽鼓鼙之聲則思將帥之臣。君子之聽音，非聽其鏗鏘而已也；彼亦有所合之也。

（解）鐘聲剛強，可立號令。有氣勢，有威嚴；聽鐘聲就令人想起捍衛國家的官員。磬聲清

越，可明是非。能守節，能全義；聽磬聲就令人想起守疆殉節的官員。琴瑟宛轉，使人端莊。啟廉潔，勵心志；聽琴瑟之聲就令人想起發揚道義的官員。管樂洋溢，使人融洽。能積聚，能合眾；聽管樂聲就令人想起長於積蓄的官員。鼓聲宏亮，振作人心。善激發，增勇氣；聽鼓聲就令人想起率領軍旅的官員。有修養的人並非只聽聲響，更要從聲響中聽出所代表的性格來。

（註）聽音樂不只是聽音響，而是用內心去聽出聲響裏所蘊藏的意義，此言甚是；但卻不是規定某種聲音代表某種官員。照樂記所說，只是辨認聲響符號而不是領悟音樂內容；我們也要說「聽樂與聽音，相近而不相同」了。

（第七大段）

賓牟賈侍坐於孔子，孔子與之言及樂。曰：

夫武之備，戒之已久，何也？對曰：病不得其眾也。

詠歎之，淫液之，何也？對曰：恐不逮事也。

發揚蹈厲已早，何也？對曰：及時事也。

武坐致右憲左，何也？對曰：非武坐也。

聲淫及商，何也？對曰：非武音也。

子曰：若非武音，則何音也？對曰：有司失其傳也；若非有司失其傳，則武王之志

荒矣。

子曰：唯丘之聞諸萇弘，亦若吾子之言是也。

賓牟賈起，免席而請曰：夫武之備，戒之已久，則已聞命矣。敢問遲之遲而又久，何也？

子曰：居，吾語汝。夫樂者，象成者也。總干而山立，武王之事也。發揚蹈厲，太公之志也。武亂皆坐，周召之治也。且夫武始而北出，再成而滅商，三成而南，四成而南國是疆，五成而分陝，周公左，召公右，六成復綴以崇天子。夾振之而四伐，盛威於中國也。分夾而進，事蚤濟也。久立於綴，以待諸侯之至也。且汝獨未聞牧野之語乎？武王克殷及商，未及下車而封黃帝之後於薊，封帝堯之後於祝，封帝舜之後於陳。下車而封夏后氏之後於杞，封殷之後於宋，封王子比干之墓，釋箕子之囚，使之行商容而復其位。庶民弛政，庶士倍祿。濟河而西，馬散之華山之陽而弗復乘，牛散之桃林之野而弗復服，車甲釁而藏之府庫而弗復用。倒載干戈，包之以虎皮。將帥之士，使為諸侯，名之曰「鍵櫜」；然後天下知武王之不復用兵也。散軍而郊射，左射貍首，右射騶虞，而貫革之射息也。裨冕搢笏，而虎賁之士稅劍也。祀乎明堂而民知孝，朝覲然後諸侯知所以臣，耕藉然後諸侯知所以敬。五者，天下之大教也。食三老五更於太學，天子袒而割牲，執醬而饋，執爵而酳，冕而操干；所以教諸侯之悌也。若此則周道四達，禮樂交

通，則夫武之遲久，不亦宜乎？

（解）孔子問賓牟賈，武王的「大武樂」，開始是擊鼓警戒；何以鼓聲要如此之長久呢？（下列寫在括弧內的句子，都是賓牟賈答復孔子的話）。（鼓聲長久，表示武王要等待更多羣眾擁護，然後登程伐紂）。

何以歌聲拖得如此之長呢？（進攻之前，要有更充份的時間以作準備）。

何以揚手頓足的動作要如此激烈呢？（因爲顯示戰爭卽將開始了）。

舞者的坐姿，何以要右膝跪地而左足抬起呢？（我所知道的武舞，舞者並無坐的姿勢）。可能是樂官失傳了，

歌聲拖得很長，又帶商音，是何原因呢？（這不是大武音樂所該有的唱法。可能是樂官失傳了，若非樂官失傳，就是表示武王情緒低落了。）（按，古人每說到商音，就是表示悲哀；其解釋是，「商者，傷也」，就是傷心之意）。

孔子說，曾聽萇弘的解說也是如此。賓牟賈就請問孔子，大武音樂開始如此遲緩，到底原因何在？孔子請賓牟賈坐下，然後爲他解說大武舞劇的詳細內容：

古代的舞劇，本來就是用以描述歷史。舞者手執武器，嚴陣以待，表示武王期待各路諸侯來參加伐紂的行列。激烈揚手頓足，是表示太公的心意。樂曲結束時，舞者皆坐，實在表示周公，召公，已經平定禍亂了。

樂曲初奏之時，舞者由南向北出擊，顯示當時武王的戰略。再奏時，舞者勇邁前進，一舉而滅商。三奏時，舞者皆向南走，表示凱旋回京。四奏時，表示威服南疆。五奏時，舞者復回原位，表示天下共尊天子；然後兩人擊鐸，表示齊心協力。四次出擊，表示武王率師征伐四方，揚威於中國。在舞列之中久立，表示武王等待各路諸侯前來會合，然後可以克殷。

關於「牧野之戰」，是敍述武王戰勝紂王之後，到了商都，尚未下車，就分別把黃帝的後裔封於薊，把帝堯的後裔封於祝，把帝舜的後裔封於陳。下車之後，又封夏后氏的後裔於杞，封殷的後裔於宋。又追封已殉難的比干，又把箕子從囚牢中救出，恢復他管理禮樂的職位。解除了百姓的勞役，又把工作人員的薪酬加倍提高。

武王伐紂，成功之後，橫渡黃河，西返鎬京。把戰馬放散到華山的南邊，把牛羣安置在桃林原野。把戰車盔甲都收藏起來，把兵器用虎皮包裹起來，不再使用。戰士將領們，都封為官員，稱他們為「鍵囊」。（囊音羔，是包裹兵甲之衣。鍵是鎖起來之意。兩字合起來，就是「閉藏兵甲」）。天下百姓，皆明白武王從此不再打仗了。

武王把士兵們安頓在射宮，唱些抒情歌曲，學習禮節。使百姓學習祭祀禮節以推行孝道。使官員們學習朝廷禮節以明職守。使戰士們放下刀劍，學習禮節。使官員們勤勞農事，學習誠懇待人的態度。

這五項乃是最佳的全民教育。在大學裏奉養賢德的長者，天子親自招待他們，娛樂他們，啟示國

人以尊賢的模範。如此，豈非切合「武樂」進行遲緩的道理嗎？

（註）這是以歷史解說舞劇的情節，也是以樂說政，與左傳「季札觀周樂」的風格相同。

這段裏所提到的「貍首」與「騶虞」，應加註解：「貍首」是逸詩的篇名。「騶虞」是周成王承繼先王之樂，亦名騶吾，載於詩經，召南的詩中。騶虞是掌鳥獸的官名。這是一篇抒情詩，歌詞所用的標誌。禮記，射義，「諸侯以貍首爲節」。即是指團體所用的歌曲。「貍首」是諸侯旗號很簡單；今抄錄如下：

　　彼茁者葭，一發五豝，于嗟乎騶虞！

　　彼茁者蓬，一發五豵，于嗟乎騶虞！

詩的內容是：春天田獵時，蘆葦長得高，野獸成羣，但官員們卻不忍多加傷害。五隻野猪，只獲其一就罷手了。掌司鳥獸的虞官啊！你該體會君主的善心！——這是勸人減少殺戮的抒情詩。

司馬遷在樂書中，這節之下，即接第十大段「子貢問樂」。

（第八大段）

(1)君子曰，禮樂不可斯須去身。致樂以治心，則易、直、子、諒，油然生矣。易、直、子、諒之心生則樂，樂則安，安則久，久則天，天則神；天則不言而信，神則不怒而威，致樂以治心者也。致禮以治躬則莊敬，莊敬則嚴威。心中斯須不和不樂，而鄙詐之心入之矣。外貌斯須不莊不敬，而易慢之心入之矣。

（解）禮樂與我們的生活，非常密切，不可片刻隔離。用音樂以修養德性，能養成平易，正直，慈愛，善良的好品格。如此，則內心和暢，安適，持久，性格與天神配合，令人信服。樂能修養德性，禮能建立威儀。倘若內心稍有不和不樂，邪念立刻就侵入了。外貌稍有不莊不敬，怠慢立刻就侵入了。

（註）原文所用的「易、直、子、諒」，實在是「易、直、慈、諒」，其涵義是「平易、正直、慈愛、善良」。

(2)故樂也者，動於內者也；禮也者，動於外者也。樂極和，禮極順。內和而外順，則民瞻其顏色而弗與爭也；望其容貌而民不生易慢焉。故德輝動於內而民莫不承聽，理發諸外而民莫不承順。故曰：致禮樂之道，舉而措之天下，無難矣。

（解）樂是動於內心，禮是動於行為。樂的最高境界是性情和悅，禮的最高境界是行為順暢。只要具備這樣的儀容，即可令人信服。德性的光輝，有之於內就形之於外。禮樂之道，運用得宜，則可處處通行無阻了。

（註）這節是前文的引伸，說明禮樂是內心修養的基本。

(3)樂也者，動於內者也；禮也者，動於外者也。故禮主其減，樂主其盈。禮減而進，以進為文；樂盈而反，以反為文。禮減而不進則銷，樂盈而不反則放；故禮有報而樂有反。禮得其報則樂，樂得其反則安。禮之報，樂之反，其義一也。

（解）樂是活動於內在的心靈中，禮是活動於外在的行為上。人們不喜歡行為受太多限制，所以樂要喜悅。禮要做到謙遜忍讓，樂要做到自我抑制；但太過謙遜忍讓，就會使禮失去效果；太過追求喜悅滿足，就會使樂變為放縱。禮有往來，有施有報；樂有主題，亦有回應。禮與樂，性質實在是相同的。

（註）再引伸前節的內容。說明禮節要簡單易行，使人人皆能實踐；樂曲有開展回應，使人人皆能了解。

（第九大段）

（1）夫樂者，樂也；人情所不能免也。樂必發諸聲音，形於動靜；人之道也。聲音動靜，性術之變，盡於此矣。故人不能無樂，樂則不能無形，形而不為道則不能無亂。先王惡其亂也，故制雅頌之聲以道之；使其足以樂而不流，使其文足以綸而不息，使其曲、直、繁、瘠、廉、肉節奏，足以感動人之善心而已矣。不使放心邪氣得接焉。是先王立樂之方也。

（解）音樂便是喜樂，這是人情所不能免的。人有喜樂之情，就必在聲音與行動發表出來；若不讓其發表出來，就會導致混亂。賢明的君主不願見到這種混亂，故製作優美的樂曲為之疏導：使感情快樂而不致放縱，使樂章明確而可以常存，其中曲調起伏，樂音疏密，聲部高低，節奏快慢，能感動人的善心，使邪惡不能侵害。這是賢明君主設立音樂的本意。

（註）這是樂記中最重要的一段文字（連續四節），荀子用它為其樂論的開端，實在甚為明智。這段文字，在荀子的樂論中，在許多其他的版本及司馬遷史記樂書之中，文字句法，皆有差異之處；但其意旨並無不同。看來，這一段材料，仍以樂記行文較為完善。

（2）是故樂在宗廟之中，君臣上下同聽之，則莫不和敬；在族長鄉里之中，長幼同聽之，則莫不和順；在閨門之內，父子兄弟同聽之，則莫不和親。故樂者，審一以定和，比物以飾節，節奏合以成文；所以合和父子君臣，附親萬民也。是先王立樂之方也。

（註）這是荀子樂論的第二段。荀子把家庭放在鄉里之前，並加上一句「率一道以治萬變」，再加一句斥責墨子的話；但文字的內容，仍是相同的。

（解）在宗廟中，君臣上下同聽音樂，可建立和敬之情。在鄉里中，長幼老少同聽音樂，可建立和順之情。在家庭內，父子兄弟同聽音樂，可建立和親之情。音樂可建立起和諧的氣氛，可使全民融洽；這是賢明君主設立音樂的本意。

（3）故聽其雅頌之聲，志意得廣焉；執其干戚，習其俯仰屈伸，容貌得莊焉；行其綴兆，要其節奏，行列得正焉，進退得齊焉。故樂者，天地之命，中和之紀，人情之所不能免也。

（解）聽到優美的樂曲，志氣可變為寬舒。手持盾，斧舞具以操練韻律，儀容可變為端莊。參加行列，整齊步伐，可以培養起團體的威儀。音樂能使綱紀中和，遵從大自然的節奏，這是人

情的常理。

（註）荀子在這段文字之內，加入「征誅揖讓，其義一也」，以說明樂之本旨。荀子的卓

見，實在超越了樂記的思想。

（4）夫樂者，先王之所以飾喜也；軍旅鈇鉞者，先王之所以飾怒也；故先王之喜怒，皆得其齊焉。喜則天下和之，怒則暴亂者畏之。先王之道，禮樂可謂盛矣。

（註）荀子樂論採用了這段文字之後，再斥責墨子之非樂是既盲且聾，不辨是非，語氣更

重。在此第九大段中的這四節，實在可說是樂記中的精華。

（解）賢明君主用音樂來增加喜樂的氣氛，用武裝來增加軍中的威儀。喜樂可使萬民和睦，

威儀可使暴徒懾服。禮樂實在是治國的最佳法則。

（第十大段）

子貢見師乙而問焉，曰：賜聞聲歌各有宜也；如賜者，宜何歌也？

師乙曰：乙，賤工也；何足以問所宜。請誦其所聞而吾子自執焉。寬而靜，柔而正

者，宜歌頌。廣大而靜，疏達而信者，宜歌大雅。恭儉而好禮者，宜歌小雅。正直清廉

而謙者，宜歌風。肆直而慈愛者，宜歌商。溫良而能斷者，宜歌齊。夫歌者，直己而陳

德，動己而天地應焉，四時和焉，星辰理焉，萬物育焉。故商者，五帝之遺聲也；商人

誌之，故謂之商。齊者，二代之遺聲也；齊人誌之，故謂之齊。明乎商之詩者，臨事而

屢斷。明乎齊之詩者，見利而讓。臨事而屢斷，勇也；見利而讓，義也。有勇有義，非

歌孰能保此？故歌者，上如抗，下如墜，曲如折，止如槁木，居中矩，句中鉤，纍纍

乎，端如貫珠。故歌之為言，長言之也。說之，故言之；言之不足，故長言之；長言之

不足，故嗟歎之；嗟歎之不足，故不知手之舞之，足之蹈之也。（子貢問樂）

（**解**）子貢向樂官（師乙）問如何選取適合自己性格的歌曲，師乙就為他解答詩經之內，

風，雅，頌的性質：

性情寬舒，溫柔正直的人，宜唱讚美德澤的「頌」。

胸懷曠達，待人誠信的人，宜唱天人奧蘊的「大雅」。

恭謹儉約，文雅好禮的人，宜唱感事述懷的「小雅」。

清廉自守，謙讓不敬的人，宜唱民間流傳的「風」。

坦率慈愛的人，宜唱五帝傳下來的「商樂」。

善良明辨的人，宜唱三代傳下來的「齊樂」。

所唱的歌曲，要配合自己的個性，從內心發出，可應天地，順四時，理星辰，和萬物。商樂是古代五帝所傳的歌曲，（大戴禮記所說的五帝，是指黃帝，顓頊，帝嚳，唐堯，虞舜）商地的人把它保存，故名商樂。齊樂是三代，（夏，商，周）所傳的歌曲，齊地的人把它保存，故名齊樂。熟識商樂的人，遇事明斷；熟識齊樂的人，見利能讓。前者爲勇，後者爲義。人之能兼具勇與義，必是由歌曲薰陶之力而來。唱歌的聲音，上揚時，節節攀升；下沉時，如物墜落；曲折之處，有如環廻；結束之時，如擊枯木；小停頓有節制，大結束有度數；各音連貫，如串明珠。歌唱乃是把語音延伸，加強說話的感情。將字音延長，加入嗟歎，就自然會手舞足蹈了。

（註）在詩經裏，詩篇劃分成風、雅、頌三大類。雅又分爲大雅，小雅兩種。

風，是各國民間歌曲的詞句，皆稱爲國風。

小雅，是諸侯，公卿，大夫所作的詩，其題材包括宴饗，贈答，感事，述懷等項。

大雅，是天子所作的詩，其題材包括定天下，告太平，封諸侯等項。

頌，是宗廟音樂，爲子孫頌祖先功德的詩歌。由於地方不同，乃分爲魯頌，周頌，商頌；合稱三頌。

師乙答子貢的話，乃是以史說樂。（請參看「季札觀周樂」的解說，就更明白了。）師乙所要說的話，實在是：「如果你要唱全部詩歌，必須先修養好全部的德性」。但，師乙仍然只說了一半而已，還有另一半沒有說出來。站在教育立場來看，他所沒有說的一半，是：選擇詩歌，不

獨爲了適合唱者的性格；還該選用恰當的詩歌作教材，好把唱者所欠缺的品質培育起來。

（五）　史記的樂書

司馬遷的樂書，列於史記中第二十四卷，其內容是錄出樂記的全部文字，（各段次序與小戴禮記稍有差別），前加「題」，後加「跋」；「題」的字數不多，「跋」的篇幅較長。下列是概說此二者的內容：

(1)　「題」的內容

司馬遷說：我每次讀「尙書」裏的「虞書」，讀到其中記載君臣互勉，共保國家；以及羣臣不良，國事衰敗的史實時，總是爲之下淚。當我讀到周成王所作的頌歌，表現出他爲國爲家，善守善終，實在深深敬佩。

人在安定的生活中，就更需要有禮樂來把生活節制。但，製禮作樂，必須適可而止，不可過份。音樂必須平正和諧，乃能使到人人共享康樂。

自從鄭國的華麗音樂流行於各地，就獲得人人喜愛。戰國時代，人人沉迷於逸樂的生活中，

結果是各國皆被秦國所滅。秦二世也是喜愛聲色之娛，當時丞相李斯進言，說及昔日紂王因享受聲色而亡國；可是秦二世並不理會。到後來，漢高祖也把秦國滅了。

漢高祖在其故鄉（沛縣）作了一首「大風歌」，曾經廣遍地教眾人歌唱。（歌中的詞句是：大風起兮雲飛揚，威加海內兮歸故鄉。安得猛士兮守四方。）以後，歷代君主都沿用朝中祭祀的禮樂，未有改變。到了當今皇上（漢武帝），製作了郊祀歌十九章，命侍中李延年把這些雅正的樂章推行全國。漢武帝元鼎四年，在渥洼地方的野馬羣中，選得一匹駿馬，於是編了一首歌曲來讚美它。後來征伐大宛，又獲得一四千里馬，（名爲蒲梢），又作了一首歌去讚美它。當時那位以戇直進諫著名的大臣汲黯，就認爲君主製作樂曲，應該教民修德，不宜僅爲一匹馬作新歌。皇上聽了，甚不高興。丞相公孫弘就說，汲黯妄自批評皇上行動，應當全族處死。

上列就是司馬遷樂書的「題」。他所要說的話是：「音樂必須端莊雅正，不可偏向華麗享樂。一切歌曲，必須依據先祖教化萬民的原則，不可任意創製。」汲黯的見解屬於絕對保守，而公孫弘則是討好皇上，屬於小人作風。

(2)「跋」的內容

樂書的「跋」，開始就用樂記的意旨，「凡音由於人心，天之與人，有以相通，如影之象形，響之應聲。故爲善者，天報之以福；爲惡者，天與之以殃，其自然者也。」隨着，便述昔日

以下便敍述一段鬼神故事：

衛靈公到晉國去，途經濮水。夜間聽到悅耳的琴聲，就命他的樂官師涓爲他記錄起來。去到晉國，奏給晉平公聽。晉平公的樂官師曠一聽之下，立刻制止演奏。說，這是紂王的亡國之音，不可聽。他解說，這些樂曲是昔日紂王的樂官師延專爲紂王享樂而作的華麗音樂。師延因國亡而出走，自投於濮水而死。這些樂曲必是在濮水上聽來的；這乃是不祥的音樂，故不可聽。

晉平公說自己平生愛聽的是音樂，故請師涓繼續奏完此曲。晉平公大爲讚許，問還有更悅耳的樂曲否。師曠答，有；但德義淺薄的人，不應該聽。平公再請，師曠不得已，就爲平公奏曲。一奏，便有鶴羣飛來；再奏，羣鶴展翅而舞。平公大喜，舉酒向師曠祝賀；又請師曠爲他再奏好曲。師曠答，昔日黃帝大合鬼神的樂曲更爲動人；但恐德義淺薄的人聽了會招來災禍。平公堅請，師曠勉強爲他奏。一奏，有白雲從西方湧起；再奏，狂風大雨來襲。屋瓦紛飛，人人走避。平公害怕，伏在廊下。晉國從此大旱三年，災荒嚴重；由此可證，樂有吉凶，不可亂奏。

古代的賢明君主推行音樂，並非爲了娛樂，而是藉此教導國人。音樂的作用是舒展血脈，振作精神，和治性情，端正人心。宮、商、角、徵、羽、五聲各有特性：宮音溫舒廣大，商音方正好義，角音側隱愛人，徵音樂善好施，羽音整齊好禮。這五個音，實在是配合聖、義、仁、禮、智，也配合脾、肺、肝、心、腎，充實於我們的生活之內。

舜彈五弦琴，唱出敦厚和平的歌曲，所以天下昇平。紂王喜愛華麗享樂的歌曲，所以身死國亡。

正。我們修養身心，不能離開禮樂。我們該常聽高雅的樂曲，常看嚴肅的禮儀。行為常莊敬，講禮是從外約束行為，進而使內在的情性和諧。樂則是從內感應心靈，影響到外在的行為端

話皆仁義；如此則邪惡之氣就不能來侵了。

樂書這段「跋」，是借鬼神故事來說明華麗音樂足以亡國，又說明音樂不該華麗而該清淡，音樂不該用於享樂而該用於修德。其次便說明音樂不得亂用；如果亂奏音樂，必會招來災害。最後說明禮樂乃是教育工具，這是樂記的要旨。可是，將五音與五事，五臟，配合起來解說，就流為胡說了！（見結論「用陰陽五行，占卜鬼神說樂」）。

(六) 結 論

禮樂的精神就是秩序與和諧。人類生活必須與大自然的節奏協調，秩序與和諧，就是生命的整體。儒家看清楚此一關鍵，故將禮樂相輔，用為教育基礎；這是卓越之見。

宋儒程頤（伊川先生）說得最簡明，「禮只是一個序，樂只是一個和；天下無一物無禮樂。

且置兩隻椅子，擺不正便是無序，無序便是乖，乖便不和」。

宋儒朱熹說得最清楚，「樂有節奏，學它底急也不得，慢也不得，久之，都換了他一副情

性」。

禮是從外入於內的秩序，樂是從內發於外的和諧；因此，音樂能用最快捷的途徑，直訴於心靈，影響行為，改造德性。禮樂相輔，就如鳥之兩翼，合作飛翔。

樂記，樂論，樂書，都是專論禮樂精神的典籍，其中有珍貴的雋語，也有錯誤的傳聞；我們必須詳加分析，以作實施樂教的南針。今分別論之如下：

（Ⅰ）對禮樂的卓見

⑴至樂無聲

樂者，非謂黃鐘、大呂、弦、歌、干、揚也；樂之末節也。（樂記第五段第三節）

這說明奏唱舞蹈，只是音樂的外形；真正的音樂，不在聲音的豐盛而在內心的和諧。由此再加伸展，便達到了「無聲之樂」的境界。

禮記第二十九卷，孔子閒居，子夏問及禮樂之原。孔子答他要「致五至而行三無」。

「五至」是：

志之所至，詩亦至焉。詩之所至，禮亦至焉。禮之所至，樂亦至焉。樂之所至，哀亦至焉。

「三無」是：

無聲之樂，無體之禮，無服之喪。

這是重視內心的德性修養而輕視外在的物質表現。孔子曾經說過，「禮云，禮云，玉帛云乎哉！樂云，樂云，鐘鼓云乎哉！」（禮記，二十八卷，仲尼燕居）。正如莊子所說，「至文無字，至樂無聲」，這是卓越見解；但過份側重內心修養，輕視了音樂的實踐工作，就容易流爲空談。倘若生活中的音樂，變爲水中月，鏡中花；則使人人陷入迷惘境界，這不是教育工作者所樂見的事。

我們重視禮樂之本，（內心的眞誠）同時也重視禮樂之末，（儀容與聲音）。宋儒司馬光（涑水先生）說得好，「禮樂有本末，中和者，本也；容聲者，末也。禮非威儀之謂也；然無威儀，則禮不可得而行矣。樂非聲音之謂也；然無聲音，則樂不可得而見矣。譬諸山，取其一土一石謂之山則不可；然土石皆去，山於何在哉？」（資治通鑑，樂論）。這段話說得極爲明確。無聲之樂是教育目標，卻不是教育的過程。要達到無聲之樂的境界，必須使用有聲之樂爲工具。有聲之樂，是絕對不能拋棄的橋樑。試看發射太空船的火箭，太空船尚未抵達太空軌道時，絕對不能把它拋棄。每個人，時時刻刻都需要有聲之樂爲助；故有聲之樂，時時都有用處。明白了此，

就不致陷入空談的陷阱去。

(2)樂觀其深

大樂與天地同和，大禮與天地同節。（樂記第二段第四節）

樂的和諧，禮的秩序，實在與大自然相配合。大自然是在一個偉大的節奏中運行，人類面對着這個節奏，實在是失之者死，得之者生。正如在海上航行，能使身體適應海濤起伏的節奏，則必然感到輕鬆愉快；若與海濤節奏相牴觸，就會導致暈浪，體力不支了。

儒家思想是以人性為本，順應自然，修德向善。能徹底認識大自然的節奏，也就能夠了解禮樂的本原；所以說，懂得音樂就接近於禮了。（知樂則幾於禮矣——樂記第一段第四節）。由此就可以明白，從音樂表現就可深入地觀察到社會情況。（樂觀其深矣——樂記第三段第一節）。

(3)樂具真誠

德者，性之端也；樂者，德之華也。唯樂不可以為偽。（樂記第四段第一節）

教育工作者著重於人人修德，使有之於內，然後表之於外。音樂是直訴心靈的藝術，是心與

心互相交通的捷徑。音樂並非從理智去使人服從命令，絕對遵守；而是從感情去使人徹底領悟，自願信服。因為內心必須真誠，所以不能虛偽。憑音樂之力，可以感動人心，影響它，改善它；

故西諺有云：一首樂曲之演奏，勝過千言萬語的文章。

(4) 大樂必易

大樂必易，大禮必簡。（樂記第二段第三節）

最好的樂曲，淺近易懂；最好的禮法，簡單易行。這就說明禮樂是用來實踐而非徒事空談。

既然是人人都要用來實踐於生活之中，則必須是簡易的，普及的，而不是專為少數人設立的。

也有人擔心，普及大眾的音樂，可能是內容粗劣，價值很低。這樣的見解，實在是大大的錯誤見解。大眾對於專門技術也許不高明，但對於音樂的內容是真誠還是虛偽，卻具有敏銳的辨別力。事實上，那些技術複雜的音樂作品，其內容並不能勝過簡樸的民歌；倘若剝去那些炫人耳目的技巧，可能立刻變爲淺薄的材料。盛服濃妝的美女，其美麗程度，常比不上樸素的村姑。清代藝人袁枚論詩云：「求其精深是一半工夫，求其平淡又是一半工夫。非精深不能超獨先，非平淡不能人人領解」。此言具有至理。

昔日俄國文豪托爾斯泰（一八二八至一九一〇年）特別重視大眾化的藝術；他斥責那些內容

虛偽的矯揉製作。他在其所著的「藝術論」中說，「好的藝術作品是大眾所明白的，如果我們不明白它，只因為我們不必去明白它。少數人所喜愛的藝術，決不是眞正的藝術。」

我們該知警惕，切勿製作眾人不能了解的音樂以自豪。反之，我們該從民間學習那些看似簡單，實則艱深的歌謠；將它們整理，研究，煉其精華，棄其渣滓，然後還給大眾，啟發他們，與他們一起進步。倘若大眾沒有進步，則藝術也無法進步；一切理論，皆是空談而已。

⑤樂為心聲

審聲以知音，審音以知樂，審樂以知政，而治道備矣。（樂記第一段第四節）

聽賞音樂，並非只聽其外表的樂音，而是聽那蘊藏於樂音裏面的思想。不是徒然用耳朵去聆聽，而是用內心去領悟。我們要訓練的，就是這種具備智慧的「心耳」。

用「心耳」去聽音樂，可以聽到崇高的精神呼召，可以聽到發自心靈的語言，聽者整個心靈得以沐浴於聖潔的光輝中，於是精神隨着音樂不斷發展，不斷擴大，不斷高揚，達到無極的境界。欣賞音樂之所以能改善品德，其理在此。

從音樂裏可以聽到民間生活的實況，但被解釋為聽什麼樂器就想到什麼官員，（樂記第六段第四節），或用陰陽五行來解說音樂，就離題太遠了。

(6) 美善相樂

形而不爲道，則不能無亂。（樂記第九段第一節。樂論第一段）

樂行而志清，禮修而行成，耳目聰明，血氣和平，移風易俗，天下皆寧；美善相樂。

（樂論第九段）

從生理學解釋，抑制情緒，使神經系統受到壓迫，就很容易損害身心健康。我國古訓，常教人要收斂感情；「塞翁失馬」的故事，便是教人要做到悲喜不形於色。這實在違背了心理衛生的原則。我們不必強迫人人做到悲喜不形於色的地步，而要教人把悲喜之情，作適度的發表；悲哀時表露悲哀而不至於頹喪，喜悅時表露喜悅而不至於放縱。這纔符合健康教育的宗旨，也就是樂記所說「形而不爲道則不能無亂」。

荀子提及「美善相樂」的結論，實爲卓見；因爲美與善原是合一的。我國在宋代刻本，便是作「美善相樂」。在元代刻本，則作「莫善於樂」。清代著名國學家王念孫說：元刻本以上文說及移風易俗，又以孝經說及移風易俗，莫善於樂；故認爲荀子所說，是「莫善於樂」。其實，根據上文所說，樂行志清，禮修行成，是以天下皆移風易俗而美善相樂。下文倘再說「莫善於樂」，則不成文理了。就文字結構言之，當依照宋刻本「美善相樂」爲是。

清代另一位國學家王先謙，也認為王念孫的見解很對；所以「美善相樂」是正確的。

（Ⅱ） 該矯正的錯誤

(1) 偏尚文靜的雅樂

樂記第九段第二節，（樂論第二段），所說的聽樂活動，說及在宗廟，在鄉里，在家庭，同聽音樂，都能建立起和睦感情。偏重於靜態的「同聽」較多，提及動態的「同唱」，「同舞」較少。孔子說武王之樂「盡美矣，未盡善也」；因為武王是以武功而得天下。歷代學者說樂，都根據儒家思想，「樂以教和」，偏重修養德性，很少談及「樂以教戰」。因為輕視武功，便較少說及集體精神之訓練。

音樂不獨可使人安靜下去，同時也能使人活動起來。荀子說「征誅揖讓，其義一也」，我們運用音樂，實在不應只偏尚文靜的一面。從此我們該曉得均衡地使用音樂教材，不獨要教人愛國愛民，同心同德；也要教人衛國衛民，奮起應戰。雅頌之聲，只是音樂中的一部分；還該補充之以雄偉的，戰鬥的，輕快的，柔和的，按時地情況而使用不同的材料，恰如選擇食品與藥物一樣。

(2) 據歷史演變說樂

從左傳「季札觀周樂」開始，學者說樂，總是根據歷史之演變；用理智去解說音樂而不是用心靈去領悟音樂。在樂記裏，就有三個明顯的例：

子夏向魏文侯解說雅樂。

孔子向賓牟賈解說大武。

師乙向子貢解說歌樂。

實在並非解說音樂本身的內容而是借音樂解說歷史。

由音樂就連帶說到舞蹈，說舞蹈也循着這條路線。舞蹈分爲文、武兩種，通俗稱之爲細舞、粗舞。文舞執翟（雉羽）、籥（笛），表示「謙恭揖讓，以著其仁，以昭其德」。武舞執干（盾）、戚（斧），表示「發揚蹈厲，以示其勇，以表其功」。樂與舞總是攜手進行，故說樂與說舞都必然解說歷史演變；如此，就不再是欣賞音樂了。因爲音樂只是舞劇的侍從，沒有獨立發展機會，也就無法進步了。

(3) 按詞句批評民歌

「季札觀周樂」批評鄭風太過煩瑣，可能使其國先亡。這句評語，只是根據少部分的歌詞內

容來說樂。鄭風裏有很多纏綿的戀歌，也有不少敦厚的好詩，實在不應因其有戀歌而評它爲亡國之音。鄭國後來是被韓國所滅，在戰國之中，並非最先被滅亡的一個國，更不是因爲它有戀歌而亡國。

左傳所說，「煩手淫聲，慆堙心耳，乃忘和平，謂之鄭聲」。所謂「煩手」，是指較複雜的奏法；所謂「淫聲」，是「聲過於文」，即是歌詞字數不多，而音調很華麗。「淫」字的原意是「太多」，並非「淫邪」。孔子不喜歡聲過於文的華麗音樂，所以把鄭聲與壞人並列。

子夏對魏文侯解說各國的樂曲，說鄭樂太華麗，宋樂太柔美，衛樂太躁急，齊樂太強烈；實在說得太過籠統。每個地方的樂曲，並非只有一種表情，不應如此武斷。子夏說這些樂曲，只是不用於祭祀之中；用於生活之內，也不見得是罪大惡極。

因爲孔子說過「鄭聲淫」，後來的衛道之士就羣起斥責鄭國所有的詩歌，使詩經裏的鄭風，也遭厄運。宋儒朱熹毫不留情地指出詩經裏共有二十四首淫詩，鄭風則佔了十五首。這些被指爲淫詩的，其實只是民間的戀歌而已。例如王風的「采葛」第一句云「彼采葛兮，一日不見如三月兮」，這樣純粹的思念愛人，怎能說它是淫詩？但朱熹卻一口咬定它是「淫奔之詩」，眞是大煞風景了！

學者評樂，常是將歌詞咬文嚼字，卻不是聽賞其樂曲。季札評周樂，就是這樣，只是根據歌詞，以史說樂，以理說樂，卻不去聆賞樂曲本身；遂使各地民歌，蒙受了莫大的冤屈。

民歌原是民族音樂的泉源。民歌之中，蘊藏著我們祖先的靈魂，充滿了我們祖先的血與淚。要建立起真正的民族音樂，必須從蒐集民歌做起；禮失而求諸野，樂失亦應求諸野。音樂不應脫離大眾。我們不可忘記聖人明訓，「天視自我民視，天聽自我民聽」。倘若大眾不能進步，整個藝術文化亦必不能進步的。

(4) 用陰陽五行說樂

司馬遷在其樂書的「跋」中，最後的一段說：

「夫上古明王舉樂者，非以娛心自樂，快意恣欲，將欲爲治也。正教者，皆始於音，音正而行正。故音樂者，所以動盪血脈，通流精神而和正心也」。——這段話，乃是概括樂記所言，並無錯誤之處。但隨後的一段話，便把五音與五臟，五倫，五事，五物，配合起來，組成一套怪論，這樣寫：

故宮動脾而和正聖，商動肺而和正義，角動肝而和正仁，微動心而和正禮，羽動腎而和正智；故樂所以輔正心而外異貴賤也。上以事宗廟，下以變化黎庶也。絃大者爲宮而居中央，君也。商張右傍，其餘大小相次，不失其序，則君臣之位正矣。故聞宮音，使人溫舒而廣大；聞商音，使人方正而好義；聞角音，使人惻隱而愛人；聞微音，使人樂善而好施；聞羽音，使人整齊而好禮。夫禮由外入，樂自內出。故君子不可須臾離禮，須臾離禮則暴慢之行窮外；不可須臾離樂，須臾離樂則姦邪之行窮內矣。故樂音者，君子之所養義也。

隱而愛人；聞徵音，使人樂善而好施；聞羽音，使人整齊而好禮。夫禮由外入，樂自內出。故君子不可須臾離禮，須臾離禮則暴慢之行窮外；不可須臾離樂，須臾離樂則姦邪之行窮內。故樂者，君子之所以養義也。

這樣解說音樂，就逐漸變爲空談，離開實際的音樂漸遠，離開音樂的基本也更遠了。到了漢末，班固在「漢書」裏這樣寫：

商，章也，物成熟，可章度也。角，觸也，物觸地而出戴芒角也。宮，中也，居中央，暢四方，唱始施生，如四聲綱也。徵，祉也，物盛大而繁祉也。羽，宇也，物聚藏，宇覆之也。

這樣的解說五音，只是文字遊戲，根本與音樂無關了。

漢代諸位儒者，雜論經、傳，奏之於白虎閣；故其書名「白虎通」。其中解說音樂的文字，都加入陰陽五行的材料。劉歆作鐘律書，便把五音與五行，五倫，五性，五味，五色，五事，五位，組織成爲有系統的胡說；今錄其一段爲例：

宮，土行也，君象也、其性信，其味甘，其色黃，其事思，其位戊己，其數八十一。其聲重以舒，猶夫牛之鳴窌而主合也。

這樣的胡說，並非出自一人之手，而是歷經數百年，逐漸組合起來的。這就把音樂材料變為占卜之術了。在律書裏，又把律管長短與節令連起來，造成那荒謬的「候氣之說」；如此又經數百年，經過唐、宋朝代，使學者們都奉為眞理，實成流毒了！（請參看樂苑春回第三十七篇「樂與政通」，第三十八篇「葭管飛灰」）

從古書上看，春秋、戰國以前，「陰陽」兩字，在詩、書、易，以及各冊經中，都是指宇宙間的兩種相對的力，與剛柔，動靜等相同，並不含有神秘意味。「五行」兩字，最初見於「洪範」，都是指物質的五類區別，也並無何等術數的意味。用陰陽五行造成邪說以惑世人者，實起於燕、齊、的方士；傳播開來的文人學者，就是鄒衍，董仲舒，劉向等人。司馬遷曾經師事董仲舒，所以樂書就免不了受其影響。劉歆是劉向的少子，也直接傳播這種怪論。

在秦漢之間，學術頹廢之際，鄒衍提倡陰陽之說；在當時，乃是時髦的學說。後來，漢武帝慕神仙，重方士，喜歡講求長生之術，文人學者便以此迎合其嗜好，專使用陰陽五行來解說經書。把五聲（宮、商、角、徵、羽）五行（金、木、水、火、土），五方（東、西、南、北、中），五味（酸、苦、鹹、辛、甘），五祀（井、灶、行、戶、中霤），（註，行是道路之神，

中霤是土神），五色（青、赤、黃、白、黑），五性（圓、方、直、明、潤），五畜（馬、牛、羊、犬、豕），五穀（黍、稗、稻、麥、菽），五蟲（毛、介、鱗、羽、倮），五臟（心、肝、肺、脾、腎），五帝（太皥、炎帝、黃帝、少昊、顓頊），（註，這五帝與大戴禮記所列的五帝不同），五神（句芒、即是木神，祝融、即是火神，后土、即是土神，蓐收、即是金神，玄冥、即是水神），四季是春、夏、秋、冬，不夠五數，所以另加一項是「分旺四季」，以湊夠五的數目。

司馬談作「六家要旨」，將陰陽家與儒、道、墨、名、法、並列。後來班固在「藝文志序」裏，把陰陽家列爲第三位，其地位僅次於儒、道二家，可見其勢力之大。（請參看樂苑春回的專題論文）。

這些胡說，被視爲正論，使後來學者受害不淺。唐代詩人杜甫的詩「多日」就引用葭管飛灰爲節令象徵，認爲這是眞理。宋代文人歐陽修的「秋聲賦」云：「夫秋，刑官也，於時爲陰；又兵象也，於行爲金。……故其在樂也，商聲主西方之音，夷則爲七月之律。商，傷也，物既老而悲傷；夷，戮也，物過盛而當殺。」這些文句，雖然整齊精巧；但全是使用胡說爲資料。經過了唐、宋之後，直至明代，乃有學者直斥其非；到了清，乾隆（公元一七一一至一七九九年），乃正式宣佈其爲邪說，這已是在胡說猖狂的二千年後了！

(5)以占卜鬼神說樂

尚書，皋陶謨所載帝舜的話，「予欲聞六律五聲八音，在治忽，以出納五言」，是說，想從音樂聲中，察知治亂情況，以五聲作爲出納五種官員的號令，聽其是否合理，是否混亂；這已經傾向於用音樂爲占卜工具了。

太公六韜，是托辭三代的僞書，解說五音，全部都用了占卜的方法：

武王問太公曰：律音之聲，可以知三軍之消息，勝負之決乎？太公曰：微妙之音，皆有外候。敵人驚動則聽之，聞枹鼓之音者，角也；見火光者，徵也；聞金鐵戈矛之音者，商也；聞人嘯呼之音者，羽也；寂寞無聞者，宮也；此五音者，聲色之符也。

司馬遷在律書（史記二十五卷）便這樣寫：望敵知吉凶，聞聲效勝負，百王不易之道也。武王伐紂，吹律聽聲。──這些話，都是根據前人所說，以訛傳訛而來。

因爲樂記內提及桑間、濮上之樂是亡國之音，司馬遷就引用一段鬼神故事以說明華麗的音樂便是能使國亡的音樂，胡亂演奏它，必招來災殃。──本來，作者是懷著一片好意來勸世人向善；但用到鬼神故事爲題材，就失去學術價值了。

(6) 使音樂流為空談

樂記第十段，師乙對子貢所說的話：「歌者，上如抗，下如墜，曲如折，止如藁木；居中矩，句中鉤，纍纍乎，端如貫珠」。——這些描述，實在說得很空洞。

「清明象天，廣大象地」，這些句語被解釋為「清明，言人聲也；廣大，言鐘鼓也」。又有解說云，「清明，言樂之聲也；廣大，言樂之體也」。這些不着實際的解法，使人聽了，也不知究竟；所以等於無聊的空談。

論語記述孔子的話：「樂，其可知也：始作，翕如也；從之，純如也，皦如也，繹如也，以成」。（八佾第三）這裏只是描繪音樂盛大，和諧，明朗，連續不斷。說得過於抽象，令人無法把捉其內容；也是不實際的空談。

古書記載荊軻登程赴秦，唱易水之歌的情況是：「始為商音，士皆流涕；繼為羽聲，士皆裂眥。」明代樂家劉濂就斥之為胡說：「此世儒講文義而不識聲音，曲為異說以附會者也。蓋以商者，傷也，故流涕；羽者，清而激也，故裂眥。果士之哀與怒，由於商，由於羽，則變而為宮，為角，為徵，將嬉笑乎？和平乎？將復流涕裂眥也也？」（樂經元義）——這樣的斥責，實為痛快之事。

關於歌唱方面，又有「喉、牙、舌、齒、唇配五音」的理論。這是宋代文人所提出，認為

「五音之出，皆本於喉。宮者，元聲之所出也。喉會於牙爲商，喉會於舌爲角，喉會於齒爲徵，喉會於唇爲羽；未有一字出而周流於五音者也」。明代樂家朱載堉就駁斥它：「喉、牙、舌、齒、唇，雖取象宮、商、角、徵、羽，實與樂調非一途也。蓋人之五音有定而樂之五音無定。殊不思歌者，一一字中，五音具焉，隨調宛轉，變動不居；豈可以平、上、去、入、牙、齒、舌、喉、唇拘之哉！」（律呂精義外編）。這些言論，可以提醒一般文人學者：若非根據實踐的經驗，不應妄談音樂。

（Ⅲ）該從實踐做起

我國古代聖賢，把音樂的哲理說得很精闢。可惜研求音樂理論的學者們，卻拋開了實際的音樂創作與欣賞；終於變成眼高手低，徒以空談爲能事。而從事唱奏工作的藝人們，則專心磨練技術，不屑哲理上的探求；結果變成只知奏唱而欠理想的技工。理論與實踐，不能合一發展，就造成了許多無聊的爭執；這實在是違背了音樂生活化與生活音樂化的原則。

我們讀完樂記，樂論，樂書之後，該能正確地認識下列四項結論：

(1)靜動並重——個人品德與集體精神，同樣重要；不可只重其一。純正的音樂與娛樂的音樂，並行不悖；不可只取其一而棄其二。教育工作者，必須恰當地運用不同性質的音樂在不同場

合之中，不可偏於一端。

(2)鼓舞創作——藝術生活之中，沒有創作便沒有生命。創作不應遠離大眾，所以雅樂與俗樂，必須攜手；唯有雅俗合一，乃能建立起真正的民族音樂。

(3)教育聽眾——音樂是用以充實生活的藝術，所以必須普及。聽眾是要加以教導的。倘若聽眾不能進步，音樂文化也必不能進步。詩、歌、樂、舞、結合起來，具有豐富的教育效能，我們該研求更完美的組合方法，繼續發揚。

(4)掃除空談——「無聲之樂」的境界很高，但這是音樂教育的目標而非其過程。要達到「無聲之樂」的目標，我們必須使用人人皆能接受的「有聲之樂」為工具。以往的錯誤，就是談論太多，實踐太少；從此應該猛醒！清朝乾隆編撰「律呂正義」，評樂記云：「雖有精義，無所附麗以宣之，譬如高語勝天而下學之功未踐；則所謂高以下基，神由形著者，何所憑耶？」——這段話是說：雖有精深的理論，卻沒有具體的作品將它表現出來，就好比眼高手低的人信口開河而已。沒有基礎，憑什麼去建築起高樓呢？沒有形貌，憑什麼去表現出神韻呢？——此言有理，值得三思！

與本文有關的材料，見於「滄海叢刊」之內者列下：

(1) 左傳的「季札觀周樂」（樂林蕐露，附篇）

(2) 中國音樂的傳統精神（音樂人生，第三篇）

(3) 濮水之樂（琴臺碎語，一三五篇）

(4) 鄭聲亂雅（琴臺碎語，一三六篇）

(5) 何謂亡國之音？（琴臺碎語，一三八篇）

(6) 亂世之音（樂谷鳴泉，第七篇）

(7) 倫理音樂（樂谷鳴泉，第十六篇）

(8) 雅樂復古與文藝復興
（樂韻飄香，第三十一篇）

(9) 至樂無聲（樂圃長春，第一篇）

(10) 墨子非樂（樂苑春回，第七篇）

(11) 非十二子（樂苑春回，第八篇）

(12) 唐朝的雅樂（樂苑春回，第三十四篇）

(13) 泗濱浮磬（樂苑春回，第三十六篇）

(14) 樂與政通（樂苑春回，第三十七篇）

(15) 葭管飛灰（樂苑春回，第三十八篇）

(16) 班固的漢書藝文志序
（樂苑春回，第六十一篇）

大中至正歌（贈黃友棣先生）

序

何志浩

黃友棣先生新作合唱新歌集「樂府新聲」印行問世，開創新世紀，傳播新歌聲，誠中華文化運動之一大盛事。

黃先生爲志浩所作之大時代曲，大舞劇曲，及中國民歌組曲，爲數頗多，已有專集，每首歌曲，皆表現出國家至上，民族至上，大中至正的莊嚴精神。

余曾以「棠棣之花」贈黃先生，歌曰：

那美麗的清香的棠棣之花喲！

啊！棠棣之花喲！

老幹挺直，
綠葉紛挐，
眞是偉大的不朽的藝術之家喲！
任它風吹雨打，
雪虐霜加，
依然是鄂不韡韡而日麗彩霞。

啊！可愛的棠棣之花喲！可愛的棠棣之花！

啊！棠棣之花喲！
那高潔的繁茂的棠棣之花喲！
千枝競秀，
萬花怒發。
任它左採右摘，
高攀踐踏，
依然是花落復開而歲序榮華。

啊！可欽的棠棣之花喲！可欽的棠棣之花！

此歌寫黃友棣先生藝術之高華，他是當代的大音樂家。他的大合唱曲，都可作為中興復國之頌，因贈「大中至正歌」以表彰之。

中華民國七十九年九月十二日 於中國文化大學

歌

我經大中至正路，
仰見大中至正門。
傾聽大中至正歌，
歌頌大中至正人。
大中至正人是華夏魂，
大中至正歌是華夏聲。
前有古人，後有來者，
前仆後繼，我將再起。
我讀過文天祥「過零丁洋詩」，
哭一聲，叫一聲，熱淚滾滾流腮邊。

我讀過歸元恭「萬古愁曲」，
天下興亡一例在眼前。
我讀過梁啟超過黃海「哭臺灣」，
一字一淚一心酸。
我讀過于右老「太平洋之歌」，
太平洋的波濤翻上天。
啊！友棣先生！
你知道國家如何可興，
你知道民族為何不亡。
你知道那些人詭譎弄權，
你知道那些人無恥荒唐。
你的筆下寫出民族之靈魂，
你的琴上彈出大漢之天聲。
諦聽！諦聽！
國父頌，領袖頌，中華頌，
頌揚中華正氣塞乾坤。

國格頌，國魂頌，國花頌，

頌揚民族精神壯乾坤。

中華民國頌，三民主義頌，黃埔軍魂頌，

頌揚青天白日耀乾坤。

國慶歌，莊敬自強歌，自立自強歌，

頌揚萬眾一心整乾坤。

啊！友棣先生！

你厭聽鬼哭狼嗥之聲。

你厭棄迷魂淫魄之曲，

你唱出「黃帝戰蚩尤」的戰鬥精神。

你唱出「大禹治水」的勞動精神。

你唱出「天地一沙鷗」的奮發精神。

你唱出「美哉臺灣」的建設精神。

你唱出「三民主義統一中國」的復國精神。

你的樂府新聲把昏沉的天地廓清了！

你的樂府新聲把陷溺的人心吼醒了！

願你永久像棠棣之花的花萼相輝！
願你永久像棠棣之花的花萼芬馨！

◈近代中國　　　王覺源著
　人物漫譚續集

　　一般傳記多在告訴當代人以過去歷史，卻缺乏給未來人認識當代的意義。本書的撰寫，不做皮相之談或略存偏見，內容涵括宦海、儒林、江湖等，所提供的大都爲第一手資料，期能「以仁心說，以學心聽、以公心辦」。

◈開放社會的教育　葉學志著

　　在開放中的社會中，何種教育理念才能預防因科技、民主所帶來的社會失控的問題？作者鑽研我國及西方教育多年，曾對當前教育問題與政策發表過若干論文，此次彙集成卷，當有助於教育工作者體察教育之功效，發揮教育之良性影響。

◈杜魚庵學佛荒史　陳慧劍著

　　以學佛人的個人史料，紀錄臺灣四十年間佛教文化發展與人物推動佛教歷史的軌跡；其內容納編年、日記、書信……；並貫以作者身在顛沛流離的歲月中，經由佛法之薰陶，而改變其人格的過程。

◈關心茶　　　　　吳怡著
　—中國哲學的心

　　本書收錄的十六篇文章，可分爲三部份。第一部份爲五篇論述「關心」的文字，第二部份爲五篇散論，最後六篇則大多爲哲學理論的專題。這三部份的文字，可說都爲作者一心所貫。這一心，是關心，也是中國哲學的心。

◈放眼天下　　　陳新雄著

　　「立足臺港，胸懷大陸，放眼天下」。作者本著「國之興亡，匹夫有責」之志，暢論近兩年來天下時勢與政情。不但具有熱情與理想，更能從歷史眼光，針對現實作深刻的透視，諤諤直言，不啻爲滔滔濁世的一般清流。

◈走出傷痕　　　張子樟著
　—大陸新時期小説探論

　　本書收錄了從 1977～1988 年的大陸小説。此一時期的作家不再沈湎於往事的追憶，而開始著重文化與自我意識的開展。本書除依賴文學理論來解説作品外，並借助社會學、心理學和傳播學上的論點，以求達到多角度之省察。

新 書 推 薦

◈唐宋詩詞選　　巴壺天編
—詞選之部

　　作者一生精於詩與禪，所選諸詩詞，均甚精審，並將名家詩詞評列於作品之後，提供讀者在賞析時的參考。另收錄有：作者小傳、總評、注要、釋篇、記事、附錄等。有此書在手，已囊括坊間其他通行本而有餘。

◈唐宋詩詞選　　巴壺天編
—詩選之部

　　作者一生精於詩與禪，所選諸詩詞，均甚精審，並將名家詩詞評列於作品之後，提供讀者在賞析時的參考。另收錄有：作者小傳、總評、注要、釋篇、記事、附錄等。有此書在手，已囊括坊間其他通行本而有餘。

◈從傳統到現代　傅偉勳主編
—佛教倫理與現代社會

　　本書收錄了第一屆中華國際佛學會議中所提出的十五篇論文，這十五篇論文環繞著會議主題「佛教倫理與現代社會」所各別提出的歷史考察、課題探討、理念詮釋、問題分析、未來展望等等，可謂百家齊鳴，各有千秋。

◈維摩詰經今譯　陳慧劍譯註

　　「維摩詰經」，全名是「維摩詰所說經」，又義譯為「無垢稱經」。這部經的義理主要導航人物，是現「居士身」的維摩詰，思想則涵蓋中國自東晉以後發展的「三論、天臺、禪」三種中國式佛教宗派，其影響不可說不大。

◈我是依然苦鬪人　毛振翔著

　　乍看本書書名，或許以為是一部個人自傳，實際上，這是將毛神父於近十餘年來頻頻飛赴美國，從事國民外交之事蹟及對政治、宗教之建言，彙整出版。篇篇皆為珍貴史料，願讀者勿等閒視之。

◈儒學的常與變　蔡仁厚著

　　「時風有來去，聖道無古今。」儒家有二千五百年的傳統，是人類世界中縣衍最長久、影響最廣遠的一大學派

　　本書針對儒學之常理常道，及其因應時變以求中國現代化之種種問題，有透徹中肯之詳析。